楊　智　深
茶　學　存　稿

穆如茶話

楊智深　著

穆　如　茶　學

楊智深先生

泡茶

品茶

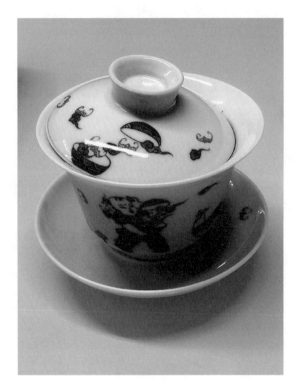

楊智深先生常用茶具之一

中國名茶冲泡示範　真茶軒二十日舉行

【本報訊】本港首次主辦的「中國名茶冲泡示範」將於四月三十日（星期日），在尖沙咀中港城花園平台二樓真茶軒舉行。著名的資深茶藝名手楊智深、陳國義、郭希銘、王漢堅、梁誦文等，將會即席示範冲泡各款中國名茶，包括雲南普洱、浙江龍井、福建壽眉、工夫茶（鐵觀音）和台灣凍頂烏龍。

示範將分三節舉行，第一節由上午十一時三十分至下午一時，第二節由下午二時三十分至四時，第三節由下午四時三十分至六時。每節只收二十人，額滿即止。

入場費用（包括品茗）每位港幣六十元，查詢訂座電話三一七三六一八六〇。

1989 年 4 月 27 日《大公報》報道
「真茶軒」由楊智深先生於 1988 年與人合資開辦

目錄

外篇

雜 篇

附 錄

茶自陸羽探幽究微，得其神志，以後起而與琴棋書畫並為士人立德修身之道。近代因於栽種得法，往昔精雅茶事，終入尋常百姓家。唯是於茶事之美，傳承未多，故此繆誤曲解者眾。期盼與心慕深入之士，分享一己所得。

楊智深

摘自 2018 年「茶之美」演講提要

前言：水智茶深話穆如

朱少璋

一

　　楊智深（1963-2022），字穆如，福建晉江人，生於香港，香港中文大學中文系畢業，「穆如茶學」創辦人，1986年在香港法住文化學院創辦中國茶文化課程，是香港推廣茶文化的重要先驅。2010年在北京先後成立創辦「穆如茶室」及「穆如茶制」，致力承傳、發揚、推廣傳統功夫茶及生活美學。多年來在大陸、香港、臺灣、星馬等地籌畫並主講多項茶學專門課程及講座，積極培訓高校專業人才，宣揚品茶文化。先生在各地以茶會友，廣結茶盟，以理論與實踐兼重之茶學，相濟道器，深得各地愛茶人士及茶學專家尊崇，咸以得預先生主沏之茶席為榮。先生亦從事戲曲、影視劇本創作，享譽梨園影壇，多才多藝。已出版著作有戲曲評論《唐滌生的文字世界》、劇本小說《畫魂》，其他文稿則散見於網絡以及各地報刊雜誌。

二

　　先生生前所寫與茶有關的文章，大都隨寫隨發，散見於網絡以及大陸、香港、臺灣等地的報章雜誌；經蒐集所得，凡五十餘篇。以下簡述這批文章的發表、流傳情況。

紙本

見諸香港期刊／雜誌者：《學文》、《性情文化》、《明報月刊》

見諸臺灣期刊／雜誌者：《普洱壺藝》、《Tea‧茶雜誌》

見諸大陸期刊／雜誌者：《中式生活》

見諸星馬報章／雜誌者：《聯合早報》

非紙本

網上文稿：見諸網上以茶為主題的文章。

從上述來源蒐集到的文字材料，各有亮點。以下略舉數例以作說明。

見諸香港期刊、雜誌的材料中，發表於 2002 年《性情文化》上的〈茶杯背後的意義〉值得注意。先生上世紀八十年代曾在法住文化中心開辦茶學課程，與「法住」淵源甚深。《性情文化》是「法住」的刊物，先生在此刊物上發表以茶為主題的文章，今天看來，別有微妙因緣與深刻意義。〈茶杯背後的意義〉全文不足七百字，由中國沒有專門茶杯談起，發抒了「大家對自己的文化一種隔斷後的漠不關心」的慨嘆。這點想法，三年後他在《明報月刊》專欄上第一篇文章〈茶無杯說〉即加以發揮，在〈茶杯背後的意義〉的基礎上進一步強調「工欲善其事，必先利其器」之理。相信先生在「明月」上發表的 13 篇文章流傳最廣。「明月」文稿多配合刊物讀者群的閱讀習慣，先生所撰千餘字的文章大都寫得深入淺出：寫茶具、茶香、茶味、茶葉、茶風，兼及與茶相關的準則、概念、文化；可視為先生茶學的主要框架。

見諸臺灣期刊、雜誌的材料，以談論功夫茶的文章較多，當中較矚目的，是《Tea・茶雜誌》第 27 期的「專輯」。這一期《Tea・茶雜誌》共刊先生 4 篇談功夫茶的文章合共二萬餘字，在質在量都很具份量，如：〈功夫茶概論〉一文環繞採、製、器、沖四個重點逐一分析，全文七千餘字，甚具規模；〈傳統「功夫茶」口訣要義〉亦七千字長文，對傳統「功夫茶」的 11 個口訣作闡釋，極具參考價值。由於《普洱壺藝》和《Tea・茶雜誌》都是以「茶」為主題的專門刊物，有特定而明確的讀者群，是以先生在這些刊物上發表的文章，大都寫得專門而詳盡；這批文章是一眾資深茶人珍視的參考材料。

　　見諸大陸期刊、雜誌的材料中，發表於《中式生活》的文稿較少讀者關注。先生在此刊物上除了重刊〈吹毛方能求疵〉（即〈等待茶具〉）、〈參悟聖賢〉（即〈《學而》淺談〉），還首發兩篇文章：〈哪些名茶將是黑馬〉談「泡」的重要性，同時提出當代製茶不遜於前人的觀點；〈茶器鑑賞引起的美學思考〉談茶具以及茶葉素質，都談得非常專門，凡三千餘字，洋洋灑灑，愛茶者讀此，得益頗豐。

　　見刊於星加坡《聯合早報》的〈中日茶道〉，是楊先生寫於 1990 年的早期茶話。這一年，先生正逐步開展與茶學相關的事業，其茶學理念亦漸次形成。此文僅四百餘字，比較了中日兩國在茶道方面的「精神面貌」。

　　好些見諸網上的材料，除去重刊的文章，首發於網上（或只見於網上）的文章都可以補充紙本材料之不足。先生談功夫茶的文章

較多，專門談白茶的只有〈白茶的審美〉和〈國茶小記──白茶〉兩篇網文，網上談白茶者屢屢轉載或引用。〈說「老茶」〉談及先生品飲老茶的經驗，兼涉評茶、選茶，是先生在紙本文章較少觸及的話題。〈功夫茶夢的一封公開信：寫在「楊智深功夫茶器展」前〉是專為個人「茶器展」而寫的，文章以書信體寫成，正如先生認為，寫信「能讓自己流露出最潛藏的感情和想法」；此文充滿了感性的筆調，充份反映先生對「美」的實踐和追求。寫於 2021 年的〈辛丑迎春茶話〉既是先生在疫情中寫的「茶話」更是「心底話」。先生在「茶話」中縷述個人的景況：

　　　疫情期間，我覺得回歸到靜靜的日子，歌舞都休，想
　　到許多前塵的不堪頹廢，但是也不自責，只有昂首展望。

只惜天不假年，〈辛丑迎春茶話〉竟是先生發表的最後一篇文章。至於發表於作者個人「博客」的詠茶詩，雖僅此一首，吉光片羽，亦彌足珍貴；而「潔志共雲還」一句，正好為這首詩，以至整批「茶學」存稿作風雅而聚焦的點睛。

編書，亦總得有取有捨。如〈《大明王朝》是好的〉（2010），是評論張黎導演的電視劇《大明王朝──海瑞與嘉靖》，由於未符本書的編刊原則，此文未編入集。又如〈CBD 藝術區的私家茶室體驗館〉（2012），內容雖與「茶」有關，但相關信息欠完整，故此文亦未編入集。

三

本書由「內篇」、「外篇」、「雜篇」、「附錄」四個部分組成。

「內篇」的材料為本書的主要部分、要旨所在。本書「內篇」收錄文章 37 篇,內容都是集中而專門地談論「茶」的,是「茶學」的典型材料,都按發表時序先後排列,由 2002 年至 2021 年,順序展示先生的茶學心得。當中 2005 年至 2007 年間發表在《明報月刊》上的 13 篇文章,綱舉目張;合而觀之,儼然一篇茶學「緒論」。又 2017 年至 2020 年間發表的 8 篇專談「功夫茶」的文章,尤可視為先生在理論層面上對「功夫茶」一次較全面、較詳細的整理。

「外篇」的材料屬餘論或附論性質。「外篇」收錄的 12 篇文章,亦按發表時序先後排列,上起 2010 年下至 2014 年,用以反映先生「茶學」理論之源頭、對傳統文化的看法、對「美」的追求。先生上世紀八十年代就讀於中文大學中文系,師從蘇文擢教授。畢業後仍沉浸於中國經典中,論茶亦時見以中國經典為論據,如「苟日新,又日新,日日新」(〈功夫茶的世界與境界〉)、「吾未見好德如好色者」(出處同上)、「形而上是道,形而下是器」(〈茶器鑑賞引起的美學思考〉)、「三人行必有我師,見賢思齊,見不賢而內自省」(〈茶乃天地靈友〉)。讀者可以通過「外篇」收錄的〈〈學而〉淺談〉,進一步了解「穆如茶學」與中國經典的關係。

「雜篇」所收 5 篇材料均與先生的茶學有間接而微妙的關係,不妨視作本書正文的延伸或補充。發表於《學文》的〈但願人長久〉,是先生大學時期的作品 ——《學文》正是中文大學中國語言

文學系系會主編的刊物。這篇作品以聚散為主題，文藝氣息極濃，筆調介乎散文與小說之間；本來就不能算是典型的「茶學」文稿。可是，細看此文，卻有「茶」的文學意象在其中：

> 檯上的杯子升起縷縷蒸氣，和着菊香繚繞。自己在家中喝的時候，總愛掇些龍井一起泡，雖然有些苦澀，但那股回甘，有種無窮無盡的意味。年前他到我家來，好像也喝過。

這些信息既可證明先生與「茶」早契因緣，又可側面折射出先生對「茶」的感性領悟。編者幾經考慮，決定把此文編入「雜篇」，讓讀者可以欣賞先生寫於八十年代的「茶文學」——期讀者莫視之為「離題之作」。〈穆如書單〉摘記了部分先生讀過的書，當中包括文、史、哲、文化、工藝。書單原題是「穆如近期受益的書」；讀者據此，可以了解先生之學養。又〈春分西海茶事會記〉，與「書單」同屬實用文類；會記條列由先生司茶的聚會的各項安排細節，性質近似雅聚的程序表，並無抒情或說理的成分，唯細細讀來，可見聚會上器物之講究、人物之風雅。「雜篇」中的各種材料，對全面地了解先生生平事業及茶學修養，相信有一定幫助。

此外，好些直接與先生「茶學」有關的對談、報道或專訪，雖非出自先生手筆，但始終是具體的文字紀錄，也不容忽視。編者為 1989 年至 2022 年間 20 篇報道或專訪撰寫提要，並標示出處或網址連結，編成〈對談 / 報道 / 專訪選目提要〉，作為本書的「附錄」，

為讀者提供一點方便。趙美玲老師的〈一期一會〉具體細緻地記錄了 2019 年楊先生在北京「全球華人功夫茶大會」上司茶的風度與神采；感謝趙老師首肯讓本書以附錄形式轉載。趙老師以茶人角度寫另一位茶人的司茶過程，行家筆墨既點睛亦中肯，值得細讀。「緬懷專輯」由楊玉雲小姐組稿，各篇文章對了解楊先生的生平、人品與學養，均有幫助。

<h2 style="text-align:center">四</h2>

本書原則上保留原文原貌，行文中說法若有問題——尤其事涉客觀事實者——經編者細心查證後，一一改訂或酌加按語。如〈穆如書單〉上原有「徐晉如《綴玉軒論詩雜著》」一種，查徐著應是《綴石軒論詩雜著》；相差一字，編者據事實在正文改訂，另以附注交代。復如〈功夫茶的世界與境界〉以「苟日新，又日新，日日新」出自《易經》、〈祭孔跪拜的是尊貴的文明〉以「禮者所以貌情也」出自《禮記》；編者細心核實後還原二語分別出自《大學》及《韓非子》的事實。又〈品茶有所忌〉引「水為茶之母」一語，作者說是陸羽的話；唯翻查《茶經》未見此語，亦未見有類似的說法；未知是否另有所本？編者於篇末加按語略作交代，以待高明。

此外，也向讀者交代一下書中「青」、「功」二字的使用原則：

「青／菁」：

製作茶原料的葉或芽到底是「茶青」還是「茶菁」？

業界的共識大致上都認為二者相通，用哪一個都可以。基於此字粵音讀 ceng1（並非 cing1），「青」字有此異讀而「菁」字則無；故編者決定把書中所有與義項「茶葉茶芽」相關的「菁」字都統一改換作「青」，如「茶青」、「蒸青」、「炒青」、「搖青」、「曬青」、「殺青」等是。

「功／工」：

閩南潮汕地區的獨特茶藝到底是「功夫茶」還是「工夫茶」？

這問題業界內素有不同看法，種種論據論證於此不贅，只談目前的主流用法，大抵傾向用「工」。到底先生對這個問題有何看法呢？他曾在〈功夫茶概論〉中說：

> 因在採與製兩個環節，當時的人慨嘆過程耗費工夫，採摘需要比別的茶多候十五到二十天，製茶更是拖長到半年的光景，所以有「工夫茶」一說。然而後來幾款紅茶也冠以工夫紅茶的名稱，讀者需要自己辨別清楚。離開武夷山後，傳播到閩南潮汕地區，斟酌器物之精，推敲沖茶之細，則非是過程時間長短來量度。器物精巧，關乎良工手藝的功夫，沖茶注水則乃掌茶剛柔的功夫，所以後又稱為「功夫茶」。

又〈有工夫，有功夫——一幅華人品茶的傳播地圖〉也有類近

的說法：

> 因泡法嚴謹難學，進階步履維艱，學習者驚呼為「功夫茶」，慨嘆須痛下功夫，方得登堂入室。

據上述說法看來，先生是主張用「功」的。雖然先生曾在 2019 年「國際烏龍茶論壇」上說過「是『功夫』還是『工夫』，我覺得沒有必要去爭執」；不過，在與「穆如茶學」密切相關的語境中，先生對這個「功」字還是很堅持的。先以 2021 年由先生以「穆如茶學」創辦人身分主催、籌畫的茶學文憑課程為例，校方課程網頁上的介紹文字都用「功」；再看「穆如茶學」網頁，亦只用「功」（不包括轉引自他人的內容）。個人粗淺的看法是：用「功」還是用「工」，對先生來說並不單單是用字規範與否的問題，而更是涉及茶學上的定義或概念。如果說「功夫茶」是「穆如茶學」的一個具標幟性、代表性的用語，那就應該予以尊重，予以保留。

編書總得有個決定、有個做法；編者幾經思考，既然無論統一改用哪一個字都有欠周到，且不妨在保留茶學意義、尊重作者用字決定的前提下，「各行其是」：除特殊情況外，但凡出於先生手筆者，均用「功」；為了盡量減少歧義或混亂，編者行文亦用「功」；出於其他作者手筆的，轉引過錄時悉依原文。以上做法只能說是「特事特辦」或「權宜之策」，也許未能盡如人意；事涉兩難且情況特殊，期讀者有以體諒。

五

陸游〈示子遹〉云：「汝果欲學詩，工夫在詩外。」而「穆如茶學」之精神，亦可用「工夫在茶外」五字概括。至於茶外的種種工夫，在在包括對文學、藝術、文化、哲學、歷史的認識。以下略談一下編者在細讀各篇文章後，對「穆如茶學」在理念上的初步歸納和理解。

立論建基於歷史

今人論茶，多忽略歷史維度，故所論多欠立體。「穆如茶學」重視茶在歷朝的發展歷史，對茶辨源辨流，所論有根有據，絕不含糊。先生論茶，恒以明太祖廢蒸團、興炒散為分界線，判分唐代以來以陸羽為代表的「煮茶」「喫茶」與明代以後的「泡茶」「飲茶」。此說原見於沈德符《萬曆野獲編》「供御茶」，先生大加發揚，並在論茶評茶時應用，乃知今人論泡茶而錯誤套用唐宋煮茶之標準、泡茶時亂用煮茶點茶器具，正是不明歷史之故。陸羽《茶經》固然是茶學經典，其主體精神或大原則如「精行儉德」者，無分唐宋或明清；但涉及煮茶的具體步驟、器具標準，則不可能應用或套用於明代以後的「泡茶」活動。

美學融入生活

「穆如茶學」其實就是茶的美學，這套美學涵蓋並融入生活的方方面面，也可視為生活的美學。楊先生在〈穆如茶制〉中說：

品茶是今天最具中國面貌的生活環節，然而缺環有三。一不講求品茶的環境，二不講求品茶的器皿，三不講求茶葉的良莠；所以難成體統。

品茶的環境與人們的起居生活息息相關。先生曾在北京成立公司，專門倡建現代專業茶室，強調品茶的地方要功能與意境並重；一方面符合當代起居的原理，另方面又融鑄傳統山水情趣。對於專業茶室的設計，先生提出的具體原則是：從空間上最好是半開放的狀態。外透庭院，內接偏廳和書房。具備良好的通風和排噪功能；能同時體現植物山水、自然安靜。

道器互濟

茶之「道」固然重要，但茶「器」亦不可忽視。先生曾用五年時間走遍全國，為的是參觀不同窰址，希望製作出一套完美的茶具；對茶器之重視，可見一斑。他在〈茶無杯說〉談到中國人連飲茶專用的杯都沒有，不無感慨：

每逢到沽酒之地，不論貴賤，皆一酒有一酒之杯，互不混淆。反視國人好飲茶者經已甚少，飲用時還借外國人日用之杯。對其賤己之文化，尚可掩目嘆息。

他曾為 2019 年的個人茶器展覽撰寫過一篇文章，文中說「瓷

器陶器大漆銅器絲綢撮合而成的一方茶席，有着數不盡的文明與道德」，說法與那些誇談境界的「野狐禪」不可同日而語。且看 2019 年由先生與譚秋泓司茶的「春分西海雅聚」茶事會記，主沏者對器物之尊重與重視，可謂到了亦敬亦虔的地步：黃金鐵陶炭爐、潮州紅泥爐、黃金鐵陶水壺、潮州銅煨、宜興茗壺、曉棟水盂、圓山堂壺承、草堂茶匀、西海白杯、穆如青花釉裡紅杯。還有他自藏自用的茶器有：月白江牙茶匀、青花釉裡紅雅五彩農趣圖蓋碗、釉下彩水盂、朱泥方壺、朱泥粗砂蓮子壺、紫砂石瓢加彩壺、紫砂獅象茶葉罐、紫砂貼花茶葉罐。這些茶器由外觀以至功能，都十分講究。

先生在〈讀茶與寫茶〉說過，一隻杯子的大小、弧度、釉的緊密度，均是「茶湯最後形成的環境」；此亦適足以說明「穆如茶學」對「器」的重視。對「器」的重視，背後的理念就是培養對「細節」的重視。「穆如茶學」的精神就是每一個細節都不苟且不馬虎。讀者不妨留意先生文章中如何使用「細節」這個詞：

　　所謂藝術者，乃有深刻的細節與遙不可及的意境。

　　若用瓷質的蓋杯所要注意的細節也一樣，並不是今天競相以釉色圖樣變化為尚的本末倒置。

　　這是今天茶器所沒有考慮的細節，大都是以眼代手，本來茶器都是跟手接觸的，結果大家都用眼睛為主導。

　　都知道細節決定成敗，但是細節是在於一切之中啊。

　　寬泛兼用的稱為茶具，後來反覆推敲專用的稱為茶

器。因為從文字上看，「器」有着比「具」更為嚴謹的細節邏輯思維。

簡單描述我對若深杯的細節觀察。其實就是一個圓化的過程。

若深和孟臣到底會不會是同時代的人？他們有沒有坐下來商量一下壺與杯的細節？

後潮汕用當地紅泥試燒，天資不如，而細節精益求精，能爭取一席之位。

閩南人沖泡武夷茶時特重器皿的細節考究，環環修正。

故此壺必孟臣，是推崇其人鑽研壺嘴、壺把、壺腹、壺底、壺蓋諸多細節。

「細節」正是成敗好壞優劣高下的關鍵，「精」就是重視「細節」的效果。在學茶的過程中妄談什麼隨意隨心、自由發揮、不必執着，到頭來學到的只是個似是而非的「輪廓」，始終不能登堂入室。

強調「功夫」

「功夫茶」是「穆如茶學」中一個具標幟性、代表性的用語；先生對「功夫茶」亦確是別具心得，由理論到實踐，都自成完整體系。他強調「人」在「功夫茶」的特殊位置，尤為的論。先生在〈陳年茶的概念〉中提出「岩茶的原始觀念是留一餘地予泡茶人演繹」，認為這是「傳統功夫茶的美學源頭，不明乎此，一切枉然」。這說

法對目下一些只知以高價追求名茶而對泡茶毫無「功夫」的人來說，真是當頭棒喝。

茶學與格物

「穆如茶學」與「格物」之關係尤為密切，為「穆如茶學」特色之一。先生主張「茶」有「茶德」，而「茶德」其實就是格物的過程，即：文人通過對外物的審美追求，來完成內心的修養。他在〈茶乃天地靈友〉中說：「茶湯之美惡是對照自己道德的得失，所謂『格物』即是如此。」在格物的大前提下，難怪他認為喝茶是「精雕行為，儉約道德的過程」。

在格物過程中，先生對美醜自有另一番深刻體會：「美就是一點點把醜的東西去掉」、「想要放大眼中的美，結果是更醜」。在格物的大前提下，茶的審美目的就是修養。如此看來，在「穆如茶學」中，「茶」可以提升一個人的品格、堅立一個人志向，絕非小道，更非玩物者所能理解。

六

最後，得向讀者交代本書命名的理據。

大題：穆如茶話

「茶話」原指「品茶談話」，宋代詩人方岳的〈入局〉云：「（……）茶話略無塵土雜，荷香剩有水風兼。」林逋〈盱眙山寺〉

云：「（……）竹老生虛籟，池清見古源。高僧拂經榻，茶話到黃昏。」「略無塵雜」「竹老池清」，此情此景，無論面對的是荷花還是高僧，都適合品茶談天。「茶話」也指以隨筆形式撰寫的論茶文章。中國古代文學批評的專門著述中，就有為人熟知的詩話、詞話、曲話、文話、聯話、賦話。本書收錄的文章當然都以「論茶」為主，而筆調雅淡隨心，平白沖和；煮茶展卷，幾疑與先生對茗談天。因思歐陽修著《六一詩話》、楊萬里著《誠齋詩話》、陳師道著《後山詩話》，以作者字號為書題既有可援之先例，乃取「穆如茶話」四字為本書大題。

副題：楊智深茶學存稿

副題用以清楚標示作者名字及作品的總主題。

「茶學」是指研究茶樹、茶葉、茶飲或茶文化的學科；先生曾在「中國茶學在香港：傳承與展望」（影音材料，2021）的對談中談過這個用語。綜合他所說的意思，「茶學」一詞包含下述信息：（1）「茶學」是較「茶道」、「茶藝」更接近中國傳統的用語。（2）「學」字兼具「學習」（動詞）與「學問」（名詞）之意。（3）「學習」，須用功努力；「學問」，須深入研究。

本書收錄的幾十篇文章雖然都與「穆如茶學」有關，但若說到茶學的完整內容，肯定遠不止此。本書未曾收錄的，當包括作者尚未來得及完成的部分，更包括因編者個人知見局限而漏收的部分。未寫出來的部分是無法彌補的遺憾，可幸先生生前講學積極，相信

門人弟子可能藏有茶課講義或音像錄影；這些材料若經細心整理或過錄，成品形式無論是影音還是文字，都肯定是「穆如茶學」的一部分。至於滄海遺珠，則亟待有心人繼續考掘整理，補拙編之不足。個人能做到的，只是盡力把目前蒐集到的文字材料，以最有條理又最便於流傳的形式保存下來。妥善保留珍而重之就是「存」；未完而待補之書不妨暫稱為「稿」——這就是編者個人對「存稿」一詞的粗淺理解。

編輯凡例

1　原文中能反映原作者寫作風格或時代特色的用語，諸如古典用語、專有名詞、行業術語、縮略語、隱語或方言，盡量予以保留，不以現行的規範標準統一修改。

2　原文字詞如在合理情況下需作改動者，諸如錯別字、異體字、句讀問題、標點錯誤，經編者仔細考慮後並參考出版社的規定，統一修改；除有必要，不另說明。

3　原文分段有不合理者，編者逕改；除有必要，不另說明。

4　為方便讀者，原文中提及書籍名稱、文章題目，編者為加《　》號或〈　〉號。兩種引號則統一按外「　」內『　』原則使用。

5　引文中外加括號的省略號：（……），乃指編者引用時省略，與引文原作者在原文中使用的省略號性質不同。

6　本書正文中（　）內的補充文字，俱為原作者手筆。

7　由編者推測補加的字詞句俱置於〔　〕之內，以資識別。

8　原文中引錄的內容若與坊間流傳者不同，編者經斟酌後作如下安排：可能涉及版本不同者，本書保留原文引錄的版本；如屬明顯而客觀的錯誤，編者據坊間流傳版本逕改。又，原文中引用、過錄的內容除特別情況外，句讀保留原文原貌。

9　編者對原文內容所作的說明，以及補充、評論或質疑等文字，均以按語交代。

10　文章觀點或涉及對人對事的批評；聲明如下：文章內容及觀點僅為作者個人意見，並非出版單位或編者的立場。

春日西湖體聚仁雄

茶具嘉全誠陶瓷壚·湖州仿此壚

黃金鐵陶水壚　湖州銅碾　宜興為壚

晚烘水壺　圓山堂壺菜華堂茶壺

西湖白环　清如青石神珢仁稱

茶如戊戌年四海名壚水仙罰茶　金獎春

九八壹中茶綠印七子圓茶

香茗晚煉寺壚　香茗僊琴台竹農

內篇

中日茶道

　　源於唐朝的日本茶道，今天在國際上享有盛譽，而中國的茶道反而寂寂無名，箇中原因有着許多歷史上的牽連，不容一一贅述，只能簡單的講一下兩者的精神面貌。

　　日本茶道的形成，主要是唐朝的日本留學生把中國茶帶回日本以後，引起社會很大的興趣，名流士紳爭相引以為品味時尚。日皇認為不能長期倚靠中國人輸入茶葉，於是成立專門研究。

　　渴望形成日本茶道的主腦人物千利休先生想出了「捨貌取神」的方法，設立日本式的茶室，以種種裝飾及儀規，使品茶的人達到「清和靜寂」的精神美感；然後配合各貴族的歷史源流及宗教信仰，將「茶道具」（如茶壺、茶杯）的放置及應用動作，賦予一些哲學、人文、宗教等意義，旨在整個過程的舉手投足間營造出的氣氛，達至茶道之美。

　　中國茶道則以人性及茶性為本位，泡茶的過程追求的是人和茶的靈性相引發，以及品茶時，汲取茶的精華為個人修養的目的。所以隨着中國茶葉近數百年來在品質及類型方面推陳出新，極不容易形成出一套形象明確的中國茶道。尤其中國人在藝術美學素來推崇自然灑脫，故至今中國茶道之名不為人所知曉。

本文見刊於 1990 年 12 月 21 日星加坡《聯合早報》「談飲論食」欄。1991 年 5 月 12 日《華僑日報》「特稿」轉錄先生對中日茶道的看法：「中國茶道源遠流長，然以著述枝蔓，復因歷代面貌迥異，故於今世其名不彰，植根於唐宋的日本茶道，反而名顯國際。古今論茶皆不外乎審度形色香味的韻趣格調，而輔足為道者因人煮水泡茶的情理而成。」

2015 年先生以「茶」為例談中日文化之不同：「中國文化和日本文化不同，比如茶，日本講『茶人合一』，有非常原始的宗教精神貫穿其中，但中國是儒家思想，不會論到那麼遠，而是將嚴格的道德寄寓在眼前的事物，香有德，茶有德，棋有德，好的物件從材料、形制到工藝，都是有道德標準的。」（轉引自「金色歲月」在網絡上的文章〈中國書房：格物之所〉）

茶杯背後的意義

「喝杯茶」是到處可以聽見的一句話，誰都講過、聽過、經歷過。但假如追問什麼是茶杯，尤其特別指定中國茶的茶杯，恐怕許多人在家中、辦公室中找不出來。

到酒店喝咖啡、喝英式下午茶那種帶杯耳、杯托的杯子，是從咖啡杯演變出來的，杯子的構成主要適合牛奶跟紅茶混合的過程而設計。廣東茶樓用的那種口寬底窄，俗稱「牛眼杯」，是廣東一帶喝米酒用的，所以有酒杯略高而窄長的比例（關於中國茶具和酒具的互用關係，容另文再談）。至於大量應用的玻璃水杯和帶耳直身杯，都是西方人用來喝快速日常飲料（包括清水、果汁、即溶咖啡及可可等）的，跟中國茶都沾不上邊。

今天隨便到一家能喝到洋酒的地方，很基本的會看見吧柜上掛滿形形色色的酒杯，比方說啤酒杯、白蘭地杯、紅酒杯、香檳杯、雞尾酒杯、威士忌酒杯，杯子的形狀大小都有規定，互不混淆，買的人、賣的人都不會搞亂，怎樣廉價的酒吧都視之為基本邏輯，假如你想窮根究柢，找些高級酒保便可以問出個究竟。

至於我們的中國茶，在什麼盛大的六星級中餐宴會，說出來是挺汗顏的。每個美輪美奐的座位擺設都有一矮身玻璃杯，侍應生挨着問：「請問喝點什麼？」聽說要紅酒、白蘭地就馬上將那不倫不類

的矮身玻璃杯撤走，給你換上有規格的酒杯，可是要是聽到你說要汽水、橙汁、中國茶、礦泉水，就一股腦往那個玻璃杯倒，喝其他的還好，起碼乾淨俐落點，一點中國茶，第一沒有選擇，普洱、香片任他決定，最慘的是茶葉也不隔濾，杯中碎碎爛爛的葉片，喝得滿嘴，用手沾也不是，用口吐也不是。

這不是怪罪酒店的服務，而是大家對喝中國茶沒有要求，誰都見怪不怪。

這樣的見怪不怪，是大家對自己的文化一種隔斷後的漠不關心，才是可悲的核心的所在。

編者按：本文見刊於《性情文化》創刊號（2002 年 5 月）。《性情文化》期刊由法住出版社出版；編者知見所及：《性情文化》創刊於 2002 年 5 月，至 2008 年出版第 20 期。本文以談茶杯為主題，內容意念與發表於 2005 年的〈茶無杯說〉相近而表達方式不同；讀者比對而讀，當知箇中異同。

茶無杯說

　　常跟朋友說到一個現象，就是在現代中國人的家居中，總缺少了一種器皿，那就是茶杯。

　　每個民族都有自己特定的生活習慣。當然，在資訊極端發達的二十一世紀，這些習慣免不了會經歷文化交融而相互吸收、演變，但也不致於像我們中國人這樣，連一個屬於自己文化的杯子也沒有，令人痛心！

　　我到過不少友人的家裏，甚至是腰間不缺錢、懂得講求生活品味的人，他們以茶招待的情況都一樣，只要我說：「我想要一個茶杯。」對方要麼拿來一個圓筒形帶把的杯子，我會告訴他這是外國人喝拿鐵咖啡用的、普及為辦公室人手一隻的多用途杯子；要麼講究一點的，奉上英式的紅茶杯連杯托，使我看着更是皺眉頭，因為在我不太廣泛的歷史常識範圍中，知道英國人在掠奪中國茶葉及茶文化後，自高身價，自詡為茶的代表國。

　　近年來，茶樓食肆每開筵席，均莫名其妙地以三不像的半高腳玻璃杯款客，更有無知而好事之徒提倡以此來「品鑑」龍井或其他高級綠茶茶葉的美態云云，這每每都激起我有民族文化頹墮之慨，真是「知我者謂我心憂」。

　　當然，這是一連串歷史問題的「負」總和：中國在明代以前，

茶僅限於有閒富裕階層之物，民間所飲多為解渴之湯物，如酸梅湯、五花茶、菊花露等。至明代普及茶飲，但飲用方法與前大異，茶器尚未誕生，且民間一般重樸尚儉，少有將日用器皿詳加分辨，只用碗盛茶。清初時人仍多將酒器兼為茶器，酒壺、酒杯亦同為茶壺、茶杯。後有識之士漸將形狀高窄的酒器，裁為適應泡茶待客的寬矮茶器。

中國茶具這漫長的變化道路，充分說明了國人對品茶的認知，可惜未有廣為傳播及結集成書，時局便如江河日下，朝夕難安。百姓連溫飽都無暇顧及，怎論品茗？

現在廣為流行的國茶飲用法乃肇自明代，前於此的唐宋煮茶法（即將茶葉磨成末後調水成糊狀）現僅存於日本的抹茶道，而今日的瀹茶法，或稱「泡茶」（將製成的茶葉用開水沖泡，泌出茶湯），因方便而為普羅大眾所喜。

經過數百年反覆推敲，中國得出兩大品飲之流：宜淡者如綠茶之龍井、白茶之壽眉、陳茶之普洱等，都用紫砂大壺或白瓷蓋碗（廣府人稱為焗盅），大體按茶一水十的比例（僅言大概），泡而飲之。考究者用一蓋碗分三四杯為度，日常者直接從蓋碗飲之，不另用杯。

此外，宜濃者如武夷岩茶、安溪鐵觀音等，多用紫砂小壺或小號白瓷蓋碗，以茶一水二的比例，分成四個核桃型小杯。此法甚為考究，以泡茶者功夫、技巧高下有雅俗之別，但無日用與品嘗之分，世稱為「功夫茶」。

每逢到沽酒之地，不論貴賤，皆一酒有一酒之杯，互不混淆。反視國人好飲茶者經已甚少，飲用時還借外國人日用之杯。對其賤己之文化，尚可掩目嘆息。然今不少高唱茶文化者，竟不知「工欲善其事，必先利其器」之理，妄談義蘊，所用之茶器堪稱觸目驚心，更有自作聰明者發明及提倡「聞香杯」，真真是削足求履。

編者按　本文見刊於《明報月刊》2005 年 11 月號，與刊於 2002 年《性情文化》的〈茶杯背後的意義〉意念相近。

茶香不須聞

　　中國的藝術評論向來由創作者兼擅，甚少能像西方由獨立評論者來寫，展現出與形象的創作思維對立的理性思維。這本無可厚非，但是今天普遍盛行的學術風氣備受西方思潮影響，中國的傳統學術乃至藝術思維，如果缺乏認真的探究，是極為容易被庸俗淺薄之人、之說陷害，以致失其真趣，甚至被指鹿為馬、指黑為白。

　　中國的茶文化歷史久長，但今天通見的「瀹茶法」（即將製成之茶葉置一容器中，或壺或盞，以開水沖泡，泌出茶液作飲）乃始於明初，成就於明中晚期。故此，許多對唐宋茶葉產區、品質的評論，均不能隨意挪用作譬說，唯其肌理的審美情趣，則古今皆然，惜知之者稀。

　　「品茶」之「品」字，由三個口字構成，人只有一口，以三口成字乃強調，人需以多個器官同時投入欣賞，非如牛之飲水，不責其餘。當然，以今天醫學之發達，證得人之口腔味蕾、鼻腔嗅覺神經與大腦的記憶、判別神經均為一體，不可分割。唯世間常有不需同步啟動嗅覺與味覺之時，才有粗分。但至品珍稀美味之物，則須眾「口」齊張，方能盡興。因之，此「品」字更有經反覆推敲、思索、判別、記憶的含義，故此「品茶」不能徒具形式，而是要通過飲者細味集眾美一身的茶湯的過程，啟拓飲者對香味的視野，再讓

飲者在腦海中重新思省口腹的美感。

「回甘」一詞，今人常誤以為是飲茶後殘存口腔的甜味，此誤導先引起英國人作出在茶裏調奶、調糖的幼稚行為，更烈者有臺灣草民以相思子研末充當人參加味作「人參烏龍茶」，日墮為在瓶裝茶類飲品中調入糖精等賤味。明日天涯，不知後繼者何為？

「甘」字原泛指一切口腔所產生的美味。甜是甘，酸是甘，苦是甘，辣是甘，鹹亦是甘，五味調和更是甘之大者。此「回」字絕非指「回家」、「回來」之意，而是含回蕩、迴旋之「回」意。合「回甘」二字乃是指「變化莫測的、悠長的口腔享受」，所表現的神態較英文 aftertaste（飲後的餘味）更為逼肖、優美。

「飲香」二字是中國人深明此道的悟語，普通之物香皆〔曰〕聞，味皆〔曰〕啖，似為千古不易之理。然而好茶、好酒等結合大自然恩賜與人類智慧之物，何解風靡古今、屢難替易？皆因其香、味不可分截，渾然一體。釋今之科學，乃知自然之物，色即其香，香即其味，三絕同體，一體天然。古今擅泡功夫茶者，講究泡成之茶，聞之無香，必要待茶湯入口，始香味沖溢，齒頰留芳（齒和頰是嗅覺和味覺神經最遲鈍之部位，唯好茶方能生香，故有此形容）。

簡言之，倘若泡茶者能飽涵茶之香味物質盡含於茶湯之中，倘使茶質泄為能聞之香氣，則令茶味相對轉淡，能讓飲茶者在口腔中同時品嘗香與味，是為極賞。

臺灣之茶人提倡先注茶於一高直「聞香杯」，轉注入一半圓「品茗杯」，深嗅掛留「聞香杯」的茶油的俗香，可謂謬之千里。

初刊：《明報月刊》2006 年 1 月號。

重刊一：2010 年 2 月 6 日作者個人「博客」（網頁）。

重刊二：《試泉》（網頁）2016 年第 3 期，文首為〈詠茶詩〉（見本書「雜篇」）。

重刊三：2018 年在「西海茶事」（網頁）重刊時刪去首段，題目改為〈解析武夷茶之香韻及沖泡〉。

編者按

百草之英！

古人譽茶為「百草之英」，意即茶為植物界的菁華，本文試以其香氣論說之。

自然界之植物不少以香味迷人，今日東西方人士均利用天然植物競製香薰以裝飾家居、點綴生活，成為時尚。而富於香味的植物以其形態可歸納為草、花、木、藥、果、實、乳。草曰青草或芬香之草（如薰衣草）；花曰蘭、荷；木曰檀木、樟木；藥曰參、麝；果曰桃、李；實曰綠豆、核桃；乳曰橡脂等，各具特性而不相涉。譬如盛放之梔子、茉莉，絕不摻含檀木或綠豆之香。唯有精茗能兼具各式之香，杯中能蘊含或草或花或木或藥或果或實或乳之香，而其質唯一葉而已，故能膺「百草之英」聖譽。

茶香引人入勝之處是能兼具眾香而變幻不絕，主調得各副調交織而成，如新採鐵觀音常以蘭花香為主調（曰常因有例外）而得青草、蒼木、樹脂三者為副調，善藏三兩年後，因茶質趨向成熟，加上「貴族酶菌」（botrytis cinerea）作用，而轉以花木為主調、果實為副調。坊間茶販常標榜某種香氣是某茶的識記，是有意蒙混淺薄品茶者。曾聞有人以桂花香識記茶中聖品大紅袍，我心豈只戚戚然，直覺煮鶴於眼前。

前文以「茶香不須聞」為題，陳義極高，須治茶有功力者才能

略解，初學者易誤解其理趣，姑又先闡釋前輩常言之「幽香」。

「幽」字有深、遠、廓落、難以捉摸諸義，然飲者手握一杯，香浮自杯面，緣何會有「幽」字諸義？豈不聞今世俗人每誇耀好茶謂香盈居室、撲面而來。

香氣的原理是越複雜、越精彩的時候越無法傳遞至遠處（酒和香水靠酒精揮發另當別論），就算粗劣如人工香精亦服膺此理，越廉價的香精越刺鼻，刺鼻之意即濃烈地傳遞到嗅覺神經，這樣的刺激是短暫的、毫無美感的，可譬之如音樂中荒腔走調的噪音。

真正幽美的香氣如同偉大樂章般有細膩、繁複、工整、協調等內涵，具足這些特點的香氣必定含蘊在杯中茶裏：杯深不逾寸，而香似由林中遠至；杯寬不逾寸，而香似罩籠遍野，足以令品茶者於眾香糅雜之際流連忘返，依依難離。

從來「食易飲難」，食能飽腹，容易達到滿足之感，而各種食物有色澤、材質、香味之大異，故易於區別；飲則非關飢寒，先天即涉靈性之美（為解渴而備的飲品例外）──鑑賞之時，香味均瞬間萬變與即逝，故知之極難。

現在到處競相推銷的用植物提煉的各式香薰製品，其品類不外玫瑰、茉莉等尋常花木，但用者卻不覺其平庸淺俗，反自矜自貴。對此，曾笑引經濟學「劣幣驅逐良幣」一說，指今日乃「劣香驅逐良香」的世代，雖曰芳香滿室，到底辜負了人類生而具之的嗅覺，更辜負了大自然精心恩賜的茶香。

說是損失嗎？茶葉無主而自賞，與人兩不相涉，只是人類失

去一種既有的享受而已。然而與中國茶並列的紅白葡萄酒卻傾倒世人，這又不能不叫作為「五千年文明繼承者」的中國人自省。中國因百年戰火，溫飽剛還，國人對治茶品茗之道恍若蒙童，這是深可理喻的。

只是，每於深夜持茗思之，既恨今人趨騖以「高香」、「花香」招徠之茶，恨其辜負此「百草之英」；復又思量，能多一個愛茶之人，即若尚未登堂，但至少能有助於維繫茶葉銷路，莫使茶農逼於生計而改務他業……

再三再四，終難釋懷！

編者按：本文見刊於《明報月刊》2006 年 3 月號。

原文發表時題目有感嘆號，今予保留。

茶風何所尚

　　品茶之風，日甦月漸，似所深幸，然因文化斷層，社會結構變易，曾經千錘百煉之美學精神，難從故紙檢拾，故近日之茶風多謬怪之象，非出偶然。

　　臺灣人輒好標奇，大倡粵人「陳茶」之飲，群逐普洱，空言泛泛，竟至「越陳越香」、「無味之味」等說紛擾世人。伺利之徒，無識無見，以為鉅富能圖，相繼斥資於雲南，佔山建寨，各陳謬說，庸人自擾。

　　迄至清代，雲南茶以野生喬木型獨標於天下，有別於他地「園栽型」茶樹。而廣東因瘴氣隈濕，多喜陳存之物入饌食，名曰「溫胃」，實指食物陳放後產生有益人體之酵菌，可克敵惡菌。當時雲茶其質其制亦確有久存彌香之德，故為粵人所愛。

　　唯大自然之物理，亦一循環之意而已。普洱茶若儲存得乾淨之法，豐腴之質初步成熟二三十年之間，至甲子周旬風神兼備，且入垂暮之境，理與酒同，焉為有無止境的「越陳越香」之理？至於商賈昧心，妄引佛道之哲，挪「大音希聲」、「五蘊皆空」等明澄感悟為「無味之味」作為劣質陳茶之廣告式口號，聞之聳然。

　　希珍之普洱陳茶，香氣靈動，味深韻遠，豈得似枯木槁灰？世人以耳代目，心尚虛無，故易落入言語圈套，盼深省為幸！

其實陳茶之好，非獨雲南普洱獨擅，安徽之「安茶」，粵人所稱之「六安」（非徽人所言之「六安瓜片」，或粵人稱「香六安」之廣產「米蘭紅茶」，切記），壓裝於竹簍，因戰亂頻仍，價高難得，於上世紀五十年代前停產，後有湖茶廣茶仿之，判若雲泥。曾幸飲數過，似更優於今仍能偶見之民初雲茶「福元昌」，躬逢者稀，妙處難與君說。

武夷茶甲於天下，眾美兼備，陳茶亦復如是，唯因武夷茶嬌貴，陳放之年須定期覆焙，兼之價值高昂，故有「百烘水仙，等同金價」之說。近百年因種種內外之由，武夷茶幾被世人遺忘，其深厚的文人審美情趣，亦不易打動浮躁商賈。吾寄望國人衣食富足後反饋精神所需，重新認識武夷茶所蘊藏之文化內涵。

世人逐名追尚，無可厚非，陸羽嘆之，蘇子嘆之，吾敢無所嘆，其嘆如獅峰其質不復存，而龍井之茶行於天下；浙茶庇龍井之蔭，而徽茶反湮沒無聞，如太平猴魁、涌溪火青、六安瓜片皆如明珠埋地。雲南普洱以陳茶名於今世，蜂擁為尚，不辨其理，不研其制，紛紛壓成磚餅，飲者不知尚須存儲數十寒暑，舊之售普洱者，豈敢如此。今日買者，三數年後飲之苦澀依然，必棄如敝屣，徒添浪費，不如仍製為炒青綠茶可口清新，至吾傾倒之武夷茶，近亦受臺灣人崇尚淺薄高香之說，變化其製作，敗壞本質，扼殺壽命，以致武夷岩茶獨步天下，「岩骨花香」之韻，旦夕安危，不勝懸念。

近代茶聖吳覺農先生，半生拜服，先生於戰火烽煙之際，恢復各省茶園，念茲茶農艱辛，扶育再三，先生之志晚輩頃刻毋忘，故

亦知經營之苦。商賈之措，原亦難責，然茶雖小事，卻關係文化大
體，今中國文化可碰可觸者，已寥若晨星，攬衣獨立，無寐之嘆，
知我罪我，何所計算！

編
者
按

初刊：《明報月刊》2006 年 5 月號。

重刊：2010 年 2 月 6 日作者個人「博客」（網頁）。

不吐不快話龍井

　　中國人好尚虛榮、好炫虛名，對既定權威盛名完全臣服，是民族性使然，故而歷來質優之品一旦為世人接納，定必冒牌蔚然成市，觀古看今，歷歷皆然。

　　龍井茶恩承乾隆之賞，於清代北方市場地位超然。乾隆九五之尊，草民趨附以自矜，其品味高下，不復計耳！

　　炒綠茶大行於明代，後再創以紅茶之製。世人嫌綠茶味淡、紅茶味澀，爭相研發，始有烏龍茶類之發明，然後風靡世人。今世所謂「茶色」，無論中外，均奉標準烘焙之烏龍茶為正，綠茶碧色、紅茶丹艷均不入流。

　　閩茶獨步天下凡二百年，雅若武夷岩茶，俗如各色水仙、烏龍，共賞曰安溪鐵觀音，未有不為識者所賞。「武夷」二字更在歐洲成為中國茶的代稱，一如今人言紅酒每稱為「波爾多」，言紅茶每稱「立頓」、「大吉嶺」，因知音者眾，好此道者更相應推敲茶器、琢磨技法，「功夫茶」於焉有名，幾為天下正宗。

　　上世紀五十年代初，內地籌建全國茶葉研究中心，由閩、浙、徽三地爭相競逐。閩茶以其無法倫比的工藝佔優；徽茶以其繁多的綠茶製法飲譽北方；浙茶則以優越的人文和地理優勢，最終取得掌舵位置，並躍為「國飲」，重振綠茶的領導地位。

龍井能行於世，自有其不可擋之魅力。八十年代初，勿論獅峰山、翁家山、梅家塢等好產區，一般浙江龍井都有味深韻長之美，飲後隔晝仍縈繞不止，前人非特謬識而已。

曾訪製茶名師（忘問其姓字，於今戚戚焉），為我闡釋龍井每級茶採製之節氣、芽頭標準、炒焙奧竅，一絲不苟，總有來歷，復逐級泡奉，直是真醇無疵，香清味永。二十五年前事，齒頰未忘。

若比之岩茶，龍井茶味非曰不深，只是欠缺岩茶紛杳而至、交織繁麗、變化跌宕的旋律感而已，然而龍井佳韻俱往矣！

今日龍井品之索然無味，商賈天價地價，與我無尤，可惜者是世人枉擲千金，徒邀一水。

其味轉薄，其由甚簡，得一「貧」字。

中國積弱積貧，都有時矣，八十年代致力茶葉科研，「無性繁殖」（現今大紅袍尚算珍品者，是由母株樹葉抽取細胞，一代又一代繁殖，聞知增城掛綠荔枝亦用此法），品種選栽等大行其道，龍井質地淪喪乃由後者致之。

茶葉品種屬於群性品種，如舊之獅峰龍井，通過群體交配，可以維持一個品種選擇的軌跡，是人力與天然的優美結合。茶葉的品質有非人工所能控制的變化。但是當時的工作方向是提高產量，茶葉科研者便在群性品種中挑選了抗旱性強、抗寒性強、發芽頻密、芽頭粗壯、樹冠寬大、高矮適中的單一品種，大量培植，結果是產量大大提高，但品質大大下降。復因「龍井」二字飲譽中外，茶農在浙江無限擴大產區，也就罷了，各省茶廠不理天時地利條件，紛

紛投入龍井茶製作，致有今天無味之嘆。

　　以水果作喻，望能稍為好懂。在七八十年代出產的水蜜桃、鴨梨等品跟今天截然兩樣，皮薄水豐的特點不復存，替之的是耐藏、不易碰傷，但嚼之無味，這是同因之果。

　　前時溫飽不繼，憫惜茶農度日維艱，未忍深責。所謂「衣食足、知榮辱」，如今百業暢通，動輒千元萬元，世人追賞渴慕之龍井茶，是否應自勵其質，恢復舊觀，抑或甘願苟且存活，至為人棄如敝屣？龍井既以「國飲」自稱，茶農建屋營地者眾，欲要維持名聲，幸製者賣者都能自省！

編
者
按

初刊：《明報月刊》2006 年 7 月號。

重刊：2010 年 2 月 6 日作者個人「博客」（網頁）。

品茶有沒有準則？

　　過去的名茶如龍井、大紅袍、鐵觀音等，都有相當嚴格的約定俗成的品質含意，其應用的茶樹品種、製法、美學內涵和等級釐定等，從業員與顧客都有清晰的認知。譬如龍井就按採摘節氣而分清明前、穀雨前，已包含了等級的優劣；按小產區如獅峰龍井、翁家山龍井、梅家塢龍井，亦涵蓋了不同土壤的特性乃至其優劣。雖然好仿名牌是中國人歷來的劣根性，但以往在市場上買賣，雙方均有或明或暗的信譽約束，所以相對地容易維持名茶的風格和規格。

　　環顧今天的顧客，一則以資訊發達，對書本、廣告、口述的名茶名稱琅琅上口（猶記得二十年前香港人對「大紅袍」、「明前龍井」等名稱尚如墮五里霧間）；另一則以顧客對品茶毫無素養，以耳代口有之，以身代口有之，所以形成滿街滿巷的大紅袍、龍井，買者均愚昧地欲以之自詡身價，而大眾亦只能人云亦云，名茶罹難。

　　中國文化重視人性之平等，故任何藝術皆留有餘地讓他人參與。西方紅酒由酒莊負責至涓滴皆完備，飲者但憑其鑑賞高下而品嘗真諦。中國茶製成後，尚留無限空間予泡茶者演繹，精於此道者能展示其全貌，庸劣者則一敗塗地，煮鶴焚琴；是故頂級名釀能招世人同賞，而頂級名茶則眾說紛紜，皆因泡茶者高下何啻雲泥之別！

今天中國茶推廣之難，難於泡茶環節絲毫不受重視，坊間如江湖賣藝般的泡茶表演，徒具形式，至今仍少見觸及真髓的章法展現，故雖有好茶，泡後但得輪廓，須知好茶與庸茶輪廓非常相近，試聽郎朗、李雲迪之琴曲，與庸手皆同輪廓，所謂藝術者，乃有深刻的細節與遙不可及的意境。茶道之深淺，可推理思之。

當然不是所有茶種都臻及藝術之境，但大部分都是優美的飲料，為我們的嗅覺和味覺提供愉悅的快感而已，按此準則，所有能為你感官提供美感的都是好茶。

中國茶的採製具悠久的歷史，經過無數人的直感測試，依然保存下來的「茶」都具備優美的特性，譬如音樂，人耳判斷音樂與噪音是無須再說明、訓練的了。不過，今天仍有個別混淆視聽的現象，最難以辯說的是怪相紛呈的普洱茶。我毫無理由反對真正陳年好茶的價值，但充斥市場的多是邊境陳茶（指非雲南名山出產之茶，而是緬甸、泰國和越南等地出產之茶）。這些茶的本質比較淺薄，其陳放的生命週期相對短暫，許多解放前後的邊境茶到今天已壽終，品之無味，若飲者以此為味之好者，對個人口腔的美感培養完全是無知，更有甚者將年份甚淺的普洱茶存放在溫度奇高的倉庫（坊間稱「濕倉」），令茶葉受潮而引起內質「炭化」，亦即是變壞甚至是死亡，而飲者受商人蠱惑，竟稱賞為陳茶風味醇厚，真箇莫笑古人指鹿為馬！

品茶準則，最終不外「香」、「味」二字。「香」先講求「清」，不容許因土壤不適宜、製作欠精良和儲存環境欠乾燥而引起異味；

品者需拋開成見，以之印證大自然的芬芳，越能呈現廣闊深遠的景象的香氣，越為名貴，交織得越變幻難言的香氣，越為珍貴。

　　至於「味」，講求和諧，甜酸苦鹹皆為正味，甜非類糖之野、酸非同醋之刺、苦非如藥之悶、鹹不等鹽之礜，絕佳者眾味調和，飲之但覺自然協調，嚥後口腔如快雨新晴般清鮮，使味覺煥然一新，前人所謂「齒頰留芳」，牙齒和兩頰是味覺神經最遲鈍的部分，好茶能飽滿無餘，並注意是「留芳」，而非留甜留味。

編者按

初刊：《明報月刊》2006 年 9 月號。

重刊一：2010 年 2 月 6 日作者個人「博客」（網頁）。

重刊二：2021 年 5 月 9 日重刊於「周二下午茶」（網頁），題目改為〈品茶有準則〉，內容略有刪節。

原文發表時題目有問號，今予保留。

品茶有所忌

年來品茶之風復盛，新好品茶者亦眾，斟酌茶質，月旦高下之聲不絕。然聽起來，總似捕風捉影、瞎子摸象。

最基本又最為人忽略的觀念是：「茶葉是有生命的。」雖然茶葉像超市裏任何一種商品，都是有價格、有包裝；但茶葉跟其他商品最大的區別在於它有生命。

各種茶葉由於製法不同，生命週期也不一。比方綠茶的壽命短，武夷茶、普洱茶的壽命長，但只要它是有生命的，便引出一個很重要的概念，那就是「變化」。茶葉會在它或長或短的生命週期中變化。今天真空包裝和冷藏技術的應用延長了茶的生命週期，但茶葉的變化依然存在。

費那麼多唇舌說出這樣粗淺的道理，針對的是今天許多介紹茶葉的書都從某種既定的香型和色澤去標識茶，讓喝茶人以此為定規。

想不出為什麼人們會用蘭花香和湯色金黃去形容鐵觀音。我活到中年，不曾聞過蘭花香，就算願意認同鐵觀音剛製成的時候確實令人聯想起蘭花的香味，但茶葉經過半年、一年、三年乃至十年，優秀茶葉的內質漸次成熟，香味和湯色的變化是會受到影響的。那些更為複雜豐滿有深度的香味結構，為什麼沒人去研究和欣賞？大

家只認定初始的印象，漠視了茶葉在演變和成熟，於是好多無知和不着邊際的爭論因此產生。

走向另一極端的是近年風靡一時的普洱茶，以能久藏而為人所愛。然而買者亦不問茶質，以為年份越久越為名貴。需知自 1970 年代始，雲南大部分出口的茶葉已替換原有茶樹品種，再加上「熟茶」製法，卑劣的茶販以「濕倉」藏之，觸目所見許多所謂老茶實已「壽終正寢」，茶質全散，被騙者仍沾沾自喜為陳厚醇和。

上述問題若要細加陳述，何止萬字，但期讀者將「茶有生命」四字存於心，莫將無謂描述變成金科玉律，每次品茶時仔細分辨其變化，勿以他人口說當己飲，舌頭多積聚一些感受，然後再去分析、分享。

第二個觀念更繁複，知之者更少，那就是水性的掌握。

先說一個最容易信服的說法，那就是「水為茶之母」，這是陸羽說的[1]，但我從來沒聽其他人提起。茶葉是水孕育出來的，相信不會有人反對；茶葉製成之後要用水沖泡相信也沒有人反對，所以對水的選擇，最完美就是「當山泉泡當山茶」，謂之「母子相會」。這雖然不容易做得到，卻是顛撲不破的真理，能駁倒以礦物含量迥異的歐洲礦泉水來泡中國茶的舉措，我曾戲謔為「言語不通，如何溝通」；然後是有人高標以毫無生命的純淨水來泡茶，我又謔為「借屍

[1] 「水為茶之母」不見於陸羽《茶經》，出處待考。查明代有「水為茶神」的說法，如沈長卿〈品泉〉：「茶為水骨，水為茶神。」易震吉〈梅花水〉：「水為茶之神哉。」〈試茗〉：「試茗先論水，以水是茶神。」鍾惺〈茶詩〉：「水為茶之神。」

怎還魂」。好了，言歸正傳，生活中暫時不能苛求的，稍為遷就是無可奈何之事，但能要求的卻不能放棄，那就是水溫。

　　水溫對釋放茶質的重要性沒人有異議，但是所有人的着眼點都在水壺裏的水溫，而忘記真正的水溫應是茶葉接觸到的溫度。水流從壺中流注到茶葉時的溫度，沒有人去計較；而茶葉的厚薄、纖維組織的鬆緊跟水流滲透力的關係也沒有人去計較，人們好像覺得把壺中水溫調理好，茶葉順理成章獲得那水溫，他們忽略了最重要的一個環節，就是人，而那個人正是他自己。

　　題名「品茶有所忌」，所忌何物？致命的是視茶為死物，是一件有價格的死物；而另一忌，就是視泡茶之己為死物，將自己泡茶的手視為工具，水流的緩急粗細完全沒有控制在自己手裏。試問這樣的死物跟死物的關係，跟人類追求靈性，追求藝術的意境能有半分毫的關係嗎？

編者按：

初刊：《明報月刊》2006 年 11 月號。

重刊：2010 年 2 月 6 日作者個人「博客」（網頁）。

等待茶具

茶具的匱乏，是中國品茶傳統中斷的有力證明。

雖然市面上有不少品茗的專用器具，但都經不起推敲，甚至完全脫離實際，悖離傳統到不可思議的地步，且聽我慢慢道來。

茶具分煮水、泡茶、盛茶三類。煮水有水壺、加熱器兩件，水壺以陶以金屬均可，但是金屬帶有離子，會稍微影響茶質的釋放，但只要金屬的質材好，區別不算很大。加熱器古代用陶爐置炭，講究的茶人會嚴格選炭，唯恐劣炭的雜氣揮發空中，干擾嗅覺，現今樓宇結構已不適用炭火，將將就就用酒精、電爐、電磁爐也就只能如此，難以苛求。

問題出在水壺的形制毫不講究水流的形態和速度，須知水流的緩急粗細是泡茶的吃緊之處，水壺的功能不僅僅是讓水可以流出，而且要講究讓水如何流出。所以水壺形制的大小、線條和壺嘴、手把的設計，都應該符合人體力學，才能讓茶人調整和發揮。放眼千百不同的煮水器，似乎都沒有往這方面着想。

泡茶的茶具如果選壺的需再配一壺承，如用蓋杯則需連一杯托，紫砂壺和潮汕朱泥壺因歷史悠久，前人的心血流失未盡，基礎還不至無存（以往不倫不類，望之心寒的花貨今已驟減），然而細緻的地方已喪失甚多。舉其要者，如壺蓋鈕為了防滑，傳統講

究要揉粗砂，鈕形亦要偏向長和扁，離壺蓋須有若干距離，才達到蓋鈕這環節的標準用途；壺把則要微微扭曲，以符合拇指食指把壺時指型和力度的差異，其實這種處處斟酌的心思，今天汽車等許多生活用品都十分注重，不知道聲聲標榜藝術的造壺名家因何不為茶人考慮一下。何況老壺本就具備，略微考究即可。若用瓷質的蓋杯所要注意的細節也一樣，並不是今天競相以釉色圖樣變化為尚的本末倒置。

最最教人無奈的是茶杯。這茶葉在浸泡時，物質處在逐漸分解的狀態，所以把茶湯從壺中倒出，主要目的是切斷茶葉分解的狀態，令茶湯重新組織，故此茶杯的質材和線條起了影響茶湯組織的決定性作用。茶杯杯型要求呈流線型，一是使茶湯流注時接觸到的表面面積更大，二是使茶湯流淌到嘴裏時更為順暢。至於杯緣的厚薄和杯子的重心，要求就更細緻，在此不表。

茶人對杯型的選取還算較易觀察得到，但每每難以測度，甚至完全被忽略的是透明無色的釉。釉雖透明，但燒製的配方和溫度不一，故會有粗細之分，甚至有些會使茶湯或苦或澀，這些知識完全不普及，所以縱然製杯者用不合適的釉，茶人亦無從知道，亟盼業者能慎重分析應用，而品茶人亦應將眼界拓開，注意力不再專一於茶葉的品質：一杯好茶是由包括茶具在內的各種因素和合而成的（沒提及的還有輔助器具如茶則——量茶用具、水盂等，亦往往不為人重視）。

最後要提的也是最重要的是「審美」。茶道是多樣藝術的綜合，

茶葉為主當然不容置喙，茶人的修養容日後專論，而對器具的搭配和應用則全是個人審美觀的體現。

今天市面流行的所謂全套茶具，意指壺杯等同色同樣的成套。首先，外觀上即是食具的概念，因為食具的作用全是「盛具」，盛菜盛湯盛飯，所以不用變化；但茶具中壺和杯是兩種用途，若加水盂壺承，那是第三、第四種用途了，各不相涉，加上大小不一，我無法理解為什麼會有人製成一式一樣，而有些茶人亦會樂意用之。

中國人既然引品茗為自家的藝術，總要從藝術的層面鑽研，而不是流落到賣藝甚至不如賣藝的角落去。目今自稱愛茶之人，在一大漏盤上亂陳俗具，茶屑茶末殘躺在盤上盤下，四字足以當之：不忍卒睹！品茗這項中國藝術，還在等待藝術、科學而實用的茶具的新生。

編者按：

初刊：《明報月刊》2007 年 1 月號。

重刊一：2010 年 2 月 6 日作者個人「博客」（網頁）。

重刊二：《鏡報月刊》2011 年 6 月 23 日轉載，由「茶具分煮水、泡茶、盛茶三部分」至「而是應該一杯好茶是由各種因緣和合而成的」止，文末有「待續」二字；續文編者未見。

重刊三：《商品與質量》2011 年 11 月 23 日重刊，題目改為〈吹毛方能求疵〉。

重刊四：《中式生活》2011 年 12 月 1 日重刊，題目改為〈吹毛方能求疵〉。

重刊五:《試泉》(網頁)2016 年第 9 期重刊,題目為〈等待茶具〉。

首兩段〈吹毛方能求疵〉作:「這是中國品茶傳統中斷的有力證明,我說的是茶具的匱乏。雖然市面上有不少品茗專用的器具,但多經不起推敲,而且背離傳統。」

末段〈吹毛方能求疵〉作:「中國歷代瓷器有各大名窯,官窯的典雅、鈞瓷的流麗、龍泉的厚潤、景德的純巧,應該各自發揮所長,而不是盲目的成套蠢笨地生產。如景德擅長小杯、羹碗,官窯鈞瓷可做壺承和水盂,只要一心精專,何愁茶人不識是寶。像紫砂又不潛心製壺,非得配杯配碟的,鬧得茶人用時面前一片烏黑,茶杯質地如何能和瓷器比較精膩,這不啻自暴其短,誤己誤人。品茗既然是中國人引以自家的藝術,那總要從藝術的層面鑽研,而不是流落到賣藝甚至不如賣藝的角落去。日今自稱愛茶之人,在一大漏盤上,亂陳俗具,都也罷了,把水濺得上下齊飛,茶碎茶末殘躺在盤上盤下,四字足以當之,不忍卒睹!」

末段《試泉》(網頁)版本作:「中國歷代瓷器有各大名窯,官窯的典雅、鈞瓷的流麗、龍泉的厚潤、景德的純巧,應該各自發揮所長,而不是盲目的成套蠢笨地生產。如景德擅長小杯、羹碗,官窯鈞瓷可做壺承和水盂,只要一心精專,何愁茶人不識是寶。像紫砂又不潛心製壺,非得配杯配碟的,鬧得茶人用時面前一片烏黑,茶杯質地如何能和瓷器比較精膩,這不啻自暴其短,誤己誤人。品茗既然是中國人引以自家的藝術,那總要從藝術的層面鑽研,而不是流落到賣藝甚至不如賣藝的角落去。」

陳年茶的概念

雲南普洱沸揚南北，陳茶之說埋藏百載而復現光芒，我心欣快，難以名狀。

茶葉鍾天地之靈秀，香尤勝花，味尤勝果，採製之法自唐至今，萬千法門，嗜其味者精益求精，無知者則抱殘守缺，茲略論如下。

自陸羽《茶經》乃至徽宗《大觀茶論》，都未曾以茶貴新貴嫩為說，然無知商賈之流則屢以雀舌鷹爪等芽尖為奇。物有時鮮，萬眾欲一嘗新味之情，實可理喻，然而從來未為知味者推崇，東坡居士便早有定論。

明清兩代創研之炒青法，替代唐宋之蒸青法，兩者面貌縱異，其理如一。市集之徒未肯潛心注意，對新嫩之茶趨騖更烈，但賞其形色可愛，而置香味之不顧，及至武夷山諸無名高士，擺脫俗論，採穀雨後開面（開面，指葉片完全張開）之茶，層層推敲，以無比複雜的工序和意念，終於將採製之法推到藝術層面。

這一突破性的理念，在於恢復對茶葉內質的理解。茶葉剛吐尖蕊，內質自然不如長成葉片時豐厚，然而茶葉有一看似矛盾的現象，就是嫩芽的成分極易溶於開水，而成熟開面的葉片則需要時間讓內質慢慢演變成熟；當二者在採製完畢時沖泡，確實是以嫩尖的

味道更為飽滿，但也只能以時鮮之意動人，藏之越久，其味越淡，以至香消神散。

開面之茶，若儲藏得法，則內質年月積累演變，美之又美，壽與人同，其香味真有探索無盡之趣，此所以舊有「百焙水仙」、「百年普洱」之說。唯近數十年以龍井等綠茶為尚，有一茶獨大之現象，傳統種種樣樣的理念都被排斥，茶之極美，幾乎淪喪。

中國茶以開面茶為採製之法的，近年只餘雲南普洱和武夷岩茶（安溪鐵觀音居同類，而採製之法略遜）兩大類，亦同時代表兩大美學風格。

雲南普洱產區廣闊，土壤風格極其複雜，可惜至今未有系統論述，我知之極少，不敢涉及。其製作簡易，秉承唐代茶道直觀茶質自然風韻的美學傳統，人工的演繹極少，品飲者重視其天然之質，只需儲藏潔、燥之處，歲月風流，自得奇趣；而讓人回味流連的是茶葉本身日月風露養怡之致，偶或失之粗野、質樸，但並不掩其韻。

武夷岩茶表彰的是明清雕琢華美的風尚。製茶好手窮極智慧，修飾殆盡，貫徹好茶者追求的美學意境，形成人力與天意角力後的均衡、和諧，處處透露匠心：品者既看重自然美質，也看重製茶人環環相扣的做工，兩兩並駕，平分秋色。

兩種茶類亦引申出儲藏和沖泡意念的複雜與相異。普洱的儲藏貴乎自然演變，用天然材質的透氣性容器如竹、木、陶等，使茶四季流轉，變化內質，所重者乃在天然；而泡茶者手法高下當然有別，但非至要，不影響茶性。

至於武夷岩茶則投放之人力甚深，儲藏時需盡量減低濕、燥之變，力求減低環境空氣等干擾（但絕非隔絕接觸，因其畢竟自然之物也），並且需要在五至七年內重複烘焙。同樣為久藏陳茶，武夷岩茶與普洱因製法相異而藏法亦異。岩茶的原始觀念是留一餘地予泡茶人演繹，所以越是成熟的陳年岩茶，不同茶手的理解和技術差之豈啻雲泥，此亦傳統功夫茶的美學源頭，不明乎此，一切枉然。

　　目睹普洱日為世人重視，岩茶重見天日之期應該不遠矣，這是我好茶多年心中之願，此二茶復興，則傳統茶文化能重振再興，似有望矣！

編者按：

初刊：《明報月刊》2007 年 3 月號。

重刊：2010 年 2 月 6 日作者個人「博客」（網頁）。

更上層樓望普洱

　　近日普洱茶事如山陰道上，遊人如鯽，紛紜眾說亦予人目不暇接之嘆。好茶者一秉中國人熱情衝動之習，譽之如何稀罕珍奇，分寸之過令人噴飯；商販則謀度私利，憂嘆其價日貴，恐難持久，二十多年來雖然造訪問茶之人旦夕不暇，唯於無人之際獨自冥想，爬梳事理，登高細覽，澄然有感。

　　首先駁斥商販以普茶價格日昂而憂之甚深之說。建國以降五十餘年，普洱茶不受垂青，七子餅茶淪為賤物，去年每公斤茶青不過數元，成茶一餅三百餘克始價數十元，茶農收入之薄可想而知。須知茶葉在農產品中是高技術低產量品種，故成品單價歷代高於蔬果等日用品，然因國家積弱，溫飽未紓，造成飽腹之物價格高於精神之食，這是歷史問題，誰都不用負責。

　　正因這長久以來的低賤之價，今日求之者眾，價格趨攀正軌，商販囤積能居奇價，所謂憂其假者早已私囊充實，未知所憂者為何？發此嘆言者不痛惜採製者之苦，而慮己利之不足，人心不古，真有至此。

　　茶是自然界之物，尤其普洱茶得雲南獨厚之天時地利，加上樹種未被破壞，內涵深刻，千變萬化，非剎那半霎能掌握底蘊，品茶者若不明乎此，憑三數年間論十論百種茶的學力，妄下定論，是絕

不可能有所知識的。若再深入到年月演變，更是窮畢生之力未必能有頭緒之事，茶之可愛在深不可測的變化，品茶之人若以浮淺之心待之，何啻癡人說夢。

今日世人傾慕普洱陳茶，對雲南眾專家學者其實也是新穎課題，許多糾纏不清的爭議，如產區界定，樹種要求，採摘標準以及搭配原則等，由於諸公長久以紅綠茶為研究之職，故知之未深，既然是專家權威，應該坦然面對，知之為知之，毅然深入探討不知之域，才是風範，專業研究之士難道不應該在某些範疇奮力攻克，使普茶能長久為人所愛？

雲南地廣，土壤特性極其繁雜，傳統之數大名山，以及新為人喜之名山，應記錄整理其徵貌，並探討不同土壤風格之特性，使品者有所依據。至於標籤法例則是政府之職，吾等無從置喙。

從土壤引申出來的分析還有海拔的分野。同一種土壤在不同海拔高度的日照與溫差也是影響茶質極其重要的因素，雲南山脈特高，自數百米到三千米之間，有無數變化，若能寫出有說服力的報告，則飲者亦能知所適從。

樹種是一大難題，樹種的豐富是普茶一大特色，但十分複雜，以致茫然難辨，現在止於什麼「野生」、「過渡」、「野放」和「園栽」等四個植物的演生階段，實在遠遠不足以為品種樹立任何指導性說法。因為以上四說都與品質的形成有真正的關係。據知，近數十年茶研單位對品種的認知僅限於培育繁殖等層面，而最最頭痛是對優良品種的定義往往從收成多寡來判別，茶葉香味的判斷又以炒青綠

茶為主導，對具備陳放演變能力的普茶知之不多。所以紛紜莫定，甚至只將普茶分為大葉小葉兩種，簡化到了無知的程度。

餅茶是適應昔日路難馬險之況，緊壓亦為儲存過程中自然氣候變化難測而定制，今天運輸便捷，儲存亦可借助恒溫等設備，我以為沒有必要死守舊制，而造成飲時撬拆不易之舉。專家們可提供新的成茶包裝規範，並指導品茶者如何儲存。紅酒雪茄之能普及全球，均賴適當的存放指導，使不同氣候國家之人都能享受。且不說外銷與否，中國幅員如此廣大，氣候差異極巨，沒有適當指示，用者隨意存放，十年而後，茶質過於歧異，亦非好事。

編者按：初刊：《明報月刊》2007 年 5 月號。

重刊：2010 年 2 月 6 日作者個人「博客」（網頁）。

讀茶與寫茶

近來親睹愛茶之人日盛，鑽研之心日誠，感受是非常美好的！有了許多知識的傳播，揭開許多謬誤的面紗，是極為良好的現象，於是在此小文再扔出一個久已湮沒但極為傳統的觀念，那就是「讀茶」與「寫茶」。

「品茗」的傳統是極其奢侈和優雅的，這奢侈不是指那價錢，而是那美學的價值觀。最早奠定千古不移基礎的陸羽先生，是憑個人的眼界走訪名山，從採摘到製作，然後是茶具的設計以及煮飲，環環俱到的，所以陸羽對品茗的認識和感受是完整一致的。可以這樣粗略而言：陸羽置身不同山中，於四顧無人之際，一心注視茶葉的生長狀態，然後詳細地思考，以感官對美的追求，反覆判別以至下結論，這是「讀茶」的部分。然後再反覆琢磨用怎樣的茶器，用怎樣的水；水是怎樣的溫度，茶葉跟水千變萬化的關係，他這般琢磨為的是呈現心中這茶最美的本質。這「最美的本質」五個字是源於他無數「讀茶」的經驗，而「呈現」便是「寫茶」的過程，這便是品茗傳統最核心、最不可取代的過程，其實也是所有藝術載體共通的過程。

宋代伊始，茶葉的選製得王室大力宣導，逐漸變成商品，也推進了茶葉的品質，然而民間大盛的「鬥茶」依然是以「寫茶」為依

據，注重的是茶人對茶的演繹，對感官之美的創作。雖然明朝廢蒸青茶而宣導炒青茶，飲法也從研末煮湯改為泡飲，但從源出於武夷的功夫茶泡法的傳統來看，當時也是讀寫並重的，甚至對泡茶人的「寫茶」更為重視，理論也更為縝密。

然而這一傳統截於百年戰火，中國的藝術傳統又重於口傳心授，少有今天慣用的邏輯演繹，故而形成現在唯讀不寫的現象。

須知當你抿嘴呷進一口茶湯，那不可能，絕不可能只是閣下重金買回來的茶葉，那口茶湯是由茶葉放在某個容器中，經過煮到相當溫度的水，那水是由你提着壺在某處高度注出流淌的開水，茶葉吸收了那些帶着溫度和衝擊力的水，在容器當中慢慢釋放出自身具備的元素，或多或少，都視乎你灌注水流的變化而定。然後你會在若干時間後傾注在另外一個容器之中，一般來說，那是一個瓷器的杯子，杯子整個大小、弧度、釉的緊密度是茶湯最後形成的環境，通過那麼多的選擇與過程，才是你喝的一口茶。那是多麼有趣和微妙。如果你點滴去考慮和創作的〔話〕，那口茶湯就是茶葉和你共同存在的作品了！

我不是一個多愁善感的人，但每每看到好茶的人無孔不入地鑽研那片茶葉的來龍去脈，巨細無遺地挑剔產區、季節、採摘、製作、儲存的種種毛病，大自然之美、藝術傳統之美，不是讓我們感恩和驚嘆的嗎？怎麼會落得被評頭論足的地步呢？而那麼認真去比拼甲茶好乙茶更好的人，難道沒有發現他今天泡的茶沒有昨天泡的好嗎？沒有發現水流的緩急會從根本上影響最後在他舌面上流淌的

茶湯嗎？難道千方百計弄到某某茶王、某某百年普洱的人，沒有發現他魯莽的沖泡手法是在辜負大自然的恩賜嗎？

應該是一種觀點的問題吧！彈鋼琴的人不會拿巴哈和莫扎特分高下，畫畫的人也不可能汲汲於要畢卡索和莫內、梵高決雌雄，這樣的靈魂是不會知道藝術的自得其樂的。我相信天天苦練鋼琴的人，十年八載後才能從過程中享受那點難以言傳的歡快，一切藝術亦應作如是觀，今天愛茶之人卻沒想到原來要與自己有關，否則就只是一種普通的消費行為，得到的就只是短暫的、物質的歡愉吧！

編者按：初刊：《明報月刊》2007 年 7 月號。

重刊一：2010 年 2 月 6 日作者個人「博客」（網頁）。

重刊二：《試泉》（網頁）2016 年第 8 期。

茶為國體

　　喜歡品茶的人，或愛其香或愛其味，抑或愛其寧靜之境，而於我卻更有另外的理由，那就是身為中國人的民族尊嚴。

　　祖籍閩南，生於香港，懵懂的童年常聽父母親友念叨故鄉種種風物人情，以及種種在香港、他們眼中的異國，所經驗的不快。因此，故鄉、故國都是我日思夜想的懸念，父母口中故國的衣物日用、風情習俗都那麼美麗而遙不可及，一如月殿嫦娥，吳剛玉兔。

　　我不能說那是無緣無故，但我也想不出太具體的理由為何如此渴望做一個中國人。

　　七十年代是我的小學歲月，整代的中國人都在動盪和貧困的日子中成長，一家人擠在不足五平米的仄屋，我在破曉時分注視一切，孩童的目光總是充滿好奇，何況房中之物真是少得像苦行人之有：鐵製的雙架床、印花的玻璃水杯、水松塞的保暖瓶、塑膠的床席、提花毛巾、肥皂裝在塑膠盒中、原子粒收音機、電風扇、白鐵箱中裝着冬季的絨服和羊毛衫、五桶櫃載滿了衣物，還有膠拖鞋皮鞋，父母說這一切都不屬於中國人的生活，只有一包鄉里捎來的烏龍茶，珍珍重重地在親朋串門泡飲的才是故園舊雨，因為太珍重了，我只喝過一次，所以無法忘懷。

　　然後，我對一切屬於中國的蛛絲馬跡都窮根究柢，然而，那是

香港啊，一切的榮耀都歸於英國乃至歐洲甚至日本，連「洋為中用」的機會都被扼殺。曾經，每次自稱中國人的時候都迷惘而慚愧，皆因社會上流行對自己民族自嘲和謾罵，並引以為榮。

終於僥倖地考進中文大學中文系這憧憬久矣的文化殿堂，義無反顧地鑽進詩詞文史，但內心卻勾起更大疑惑：師友們原來只是翻翻寫寫地從事所謂學術研究，生活中卻蕩漾不出中國人的生活氣息。自己瞎子摸象地觸碰了一下京劇和茶事，發現無比的寂寞，因為，求教無人，但卻絲毫沒有動搖我探索的意志，才知道歌者從來苦。這苦意亦使我歲月流金，珍貴而閃爍難磨。

老師葉明媚引薦我到霍韜晦先生創立的法住文化學院開辦茶事課程，使得能在香港播下種子，使得我有更多的伴侶共同探索，更幸得潮汕泰斗饒宗頤先生鼓勵我將所學之功夫茶整理發揚，出於景仰之情，亦一絲不苟地傳授。

正因為品茶使我明證中國文化的情和理，使我知道中國文化之美有不可動搖的價值，心所以坦然，而情卻每每激蕩。

數度參與國際性茶文化交流會，見識得日本茶道從器物以至舉止無不專精醇美，韓國茶禮揖讓有度、情貌動人，而國人的交流項目卻以旅遊觀光的簡陋粗鄙示人，瞥見會場內各國人士，目光有鄙夷之色，真知道古人所謂如坐針氈。

當我們一切日用之物都臣服於西方源頭，當雄視百代的品茗藝術都落得那麼狼狽不堪，可見得張嘴閉嘴的五千年文化，煙消雲散到何地步了。這局面不是高談闊論孔孟老莊所能解決的吧！到了今

天難道還區別不開文化與民俗嗎？

　　好多人都覺得我快接近無病呻吟了，今天不是滿街林立的茶館茶莊嗎？不是價比金貴的茶葉都有人趨之若鶩嗎？茶文化不是復興了嗎？君不見寫茶之書要不東湊西拼，前後矛盾，要不茶商追逐蠅利，自標自榜，能秉承唐宋傳統而言之成理的著作，似乎未見。學茶人都從商販之處獲得所謂法門，君不見茶席凌亂粗糙，水茶交錯，穢眼噁心，前人提倡的精、潔、燥三字[1]安在哉！

　　須知茶為國體啊！

編者按：

初刊：《明報月刊》2007 年 9 月號。

重刊一：2010 年 2 月 6 日作者個人「博客」（網頁）。

重刊二：《試泉》（網頁）2016 年第 2 期。

重刊三：2017 年 7 月 12 日「木山而立」（網頁），重刊時刪去首尾兩段，題目改為〈一位生於 60 年代的香港人眼中的茶事〉。

1　「精、潔、燥」三字見《張伯淵茶錄》。

品字三個口

品茶古稱「喫」茶、「飲」茶，非常平實家常，有「當下即是」的動人意態。近人從日本稱「茶道」，敬其高尚謹微，卻又彷彿嗤其過於莊重嚴肅，並欲別之為禮失而求諸野，故又自鑄偉詞謂「茶藝」。本文不擬忖度其分寸，特拈出不甚家常，亦不甚拘謹的「品茶」之「品」，略作詮釋。

拋開《爾雅》、《說文》，甘自望文生義，「品」字以三口組成，「三」者「多」也，「不限數」也，可以理解為「多個感官同時體會」。那到底有哪些感官？

一般意義的「口」指的是舌、齒、頰，茶的滋味如何在口腔中呈現，這是最實在、最容易記憶的環節，古謂「喫」、「飲」皆直指此刻。

「口」所能辨別的味道有甜、酸、苦、鹹、辛；感受方面則有澀、乾、潤、生津、麻痺、刺痛等。味道與感受是互相交織，並且有一定的軌跡可尋，這裏暫不細表。

常人喜甜厭苦，好比好逸惡勞，誰都願意大睡懶覺而不肯在毒日下汗流浹背。「甜」味讓我們充滿愉悅，輕鬆而滿足，「苦」味則每每刺激思考、調整身體的缺欠，是以咖啡煙草皆苦，凡藥也苦。

「酸」味帶動飲食的欲望，使你我有再吃再喝的衝動，使味蕾

一直保持好奇的狀態，使消化器官願意分秒工作。君不見所有冠以「開胃」的食物都是以「酸」為主味的嗎？

「鹹」古稱「調和鼎鼐」、「百味之本」，「鹹味」確實是調和甜、酸、苦三種味道不可或缺的根本，一鍋湯一鍋菜不撒點鹽是會叫人淡出鳥來的。

至於「辛」，好像是一種不太容易辨別或者說明的味道，老覺得是伴隨「苦」的一種從屬味道，倒像是「澀」、「麻」、「痛」等感受的統稱（有人說辛即辣，「辣」字是較近期的說法，從前在中外指的都是「熾熱」的感受，傳播才幾百年的辣椒，就是因為會在口腔產生升溫的痛感，才冠之以「辣」字）。

「品茶」的前提是「五味皆味」，不以任何一種味道的存在、呈現而褒貶，關鍵是這五味的美、惡、粗、精，也就是說：這甜美否精否？這苦美否精否？如此而已，而不因有甜而好之，有苦而惡之，雖然人之天性如此！

然後就是體會眾味之多寡精粗，以及結構細謹抑或是疏惡？初學必須專注無我地感知，注意口腔中每一角落所嘗得的味道，捨棄一切主觀想法、見解，讓一點一滴的味道自然地呈現。

第二個口是「鼻子」。你可能會質疑，嗅覺在味覺之先，也就是說沒有嗅覺就沒有味覺，所以在感冒鼻塞之時，吃食會淡而無味。將鼻子放在口腔之後的原因有二，一是在品茶過程中，嗅覺主要是提供粗略印象，再讓人陶醉的香氣在茶湯而言都只是輕薄的外衣，跟口腔裏深刻莫名的感受是無法相提並論的，如何美好變幻的

香氣，都只是口腔經驗的前奏而已。

第二點相當重要的是，絕大部分人認知的嗅覺僅限於以鼻尖吸進鼻孔的印象，忽略了嗅覺最敏感的地方在呼吸道與上顎銜接的區域，所以嗆到水、飯粒、辣椒乃至任何食物，那一丁點末屑都會產生非常強烈和持久的感覺。品茶應當將嗅覺從鼻孔得到的粗疏印象，一直延伸到茶湯含嚥在口腔上顎和呼吸道交匯的地方，才會得到精確而難忘的經驗。

腦子是第三個口。天性上認同的美感，或者是從教育、社會環境所倡導的美感，大腦需要一一記憶、思考、判斷，並必須具備謙和寬大的態度，以每次嗅覺和味覺所經驗的去探索未知，乃至否定已知。

天意弄人的是，好多好多品茶的人用最沒有用的「口」，那就是耳朵，將道聽塗說的話掩蓋自己真切的感受。

編者按：本文見刊於《明報月刊》2007 年 11 月號。

穆如茶制

《詩經・大雅》：「吉甫作誦，穆如清風。」穆，敬而美也[1]。《禮記》：「必告之以其制。」制，法度也。

品茶是今天最具中國面貌的生活環節，然而缺環有三。一不講求品茶的環境，二不講求品茶的器皿，三不講求茶葉的良莠；所以難成體統。「穆如茶制」籌備經年，針補缺環。一補品茶的環境則倡建現代專業茶室，功能與意境並重，符合當代起居的原理，融鑄傳統山水情趣，古今並存，兩不偏廢。二補品茶的器皿則遍訪良工，殫思監製，一器不捐，舉凡瓷陶、銅鐵、錦麻、金玉、硯石，紛納為用，斟酌再三，一改觀賞為把玩，使方寸茶席無不可用可賞，可寶可傳。三補茶葉不擇良莠，務本歸源，嚴取正山名區，好手採製合度之茶，大逆偷工減序，濫竽混水之流，摒妖邪賤味[2]，現靈秀真香。當今大國崛起，地球一體，起居日用皆面貌模糊，能借一室茶味，補足中華身分，能不快哉。

1 「敬而美也」，見《爾雅義疏》。
2 「味」，或作「媚」。

2010 年 2 月 6 日發表於作者個人「博客」（網頁）。

〈CBD 藝術區的私家茶室體驗館〉有談及「穆如茶制」的內容：

「『穆如茶制』是致力於推廣博大精深的正統中華茶文化，可提供家庭、辦公、休閒、禮儀等各類場所內的茶道整體解決方案：完整茶室設計；茶室專業施工；茶室專用家具與設備提供與安裝；茶室內文玩雅飾提供；各類頂級茶具、茶葉提供；私家化飲茶與健康顧問；茶文化體驗與交流。」見作者個人「博客」（網頁），上載日期為 2010 年 4 月 17 日。

國茶小記之福鼎紅茶

　　藝術手段的發明往往來自於人類對美的貪慕，茶本貴於天然妙韻，歷唐宋兩代探究極盡後，人們苦苦思索目中所視、心中所感的四時風光，希冀攝入茶中，使得飲者能神游其間，於是或許有人拈出「紅杏枝頭春意鬧」七字[1]，試圖由飽涵山川靈秀的嘉木春芽傳神達意，推敲出別開生面的工序，研製成後世以紅字冠名之茶。這也是製茶理念由「自然香」邁向「製作香」的第一步，往後便如雨後春筍，諸色爛漫矣。福鼎地脈秀美，質本清靈，產製之白琳功夫茶，不失穠艷而不落俗艷，香型雖屬彩花之穠麗，卻竟如蓓蕾初放，雅俗共賞，倘或別地無此天時地利，則紅茶一法常流於脂粉珮環，雖極盡華麗隆重，細賞則了無生趣，善鑑別者當於此等毫釐審判雲泥。今日嗜茶者眾，倘比辨本求源，尋繹古人用心之處，三思其理，徒以一己鼻舌為是，所得者俱浮光掠影，甚或竟是瞎子摸象，實在不如牛飲自在。

編者按：此文由鍾耀華先生提供，謹此致謝。文章原於 2010 年 11 月 21 日在作者個人「博客」（網頁）上發表。

1　「紅杏枝頭春意鬧」，見宋祁〈玉樓春〉。

國茶小記 —— 白茶

歷經數千年的文明進程，各種色彩炫麗的藝術載體耀目紛呈，只有中國人守着一片黑白的淨土，那就是書法和水墨畫，一種毫不像真毫不具體的美學精神，背後蘊藏的是以矛盾為依歸的思維境界，而此境界在藝術的領域是無比崇高的自由意識。國茶前輩研製出美貌各標的諸色茶法，由造法茶性的「自然香」接踵到揉飾點染的「製作香」後，燦若朝霞，忽然雲淡風清，有人欲以最簡約的手法傳遞「淡極方知艷」這看似矛盾的美學精神，地利人和，於福鼎探得良種，一拍即合，復歸「自然香」之門庭，純純淨淨，得意忘形。誠如古人妙悟天機人事後，得悉一代有一代之文學，其實諸多藝術，理亦一然。國茶之美學樹立純奠基於文士醇雅大道，此審度精粗美惡，極其準繩，尤詆妖邪賤媚，雖知香味最可移人心性，古人云：「居移氣，養移體。」[1] 欲頤養己身者，能不慎焉。

編者按：此文由鍾耀華先生提供，謹此致謝。文章原於 2010 年 11 月 21 日在作者個人「博客」（網頁）上發表。

1　原文作「居移體，養移氣」，諒誤，今據《孟子》〈盡心・上〉改正。

哪些名茶將是黑馬

茶葉現在比較普及，這是前所未有的，在歷史上，茶是和一般老百姓生活比較遠的，普通老百姓日常是很少飲茶的，在飲茶已經成為平常事的時候，也為名茶的火熱提供了社會基礎。

從唐代到清代，茶多在貴族圈裏流行，而且多生長在南方，因為交通不便，長期以來發展不大，很多茶葉只在地方流行，不像現在，很容易就全國全世界流行。而今，由於時代變遷，以前因為交通不便等因素制約的名茶得到了很好的發展。著名的有浙江龍井、雲南普洱、安溪鐵觀音、武夷駿眉、武夷岩茶等。

在茶業發展過程中，當然也有一些教訓。比如龍井，因為七十年代推行茶園改革，從中選出兩個品種進行推廣，把其他品種的龍井都人為的消滅了，經過多年的發展，現在品種退化，味道已經大不如從前。在這種情勢下，其他綠茶品種的優勢逐漸顯示出來，四川、貴州、湖南、江西、安徽等地的綠茶有崛起的態勢，未來要好好關注。

現在人們存在的誤區是：人們好像忘了茶要經過採摘製作之後，還要經過炮製，才能被人們所品嘗，人們比較重視製茶，而不重視泡茶，所以不能讓好茶得到充分的發揮。

還有一個場景是有人向日本茶道大師千利休問茶道的奧秘，千

利休回答說：「就是水跟茶葉的關係啊！」那人再說：「這我知道啊！但是還有什麼奧秘呢？」千利休繼續回答：「那還是茶和水的關係啊！」這時候，千利休正在專注地盯在煮沸的水，那人還是問：「這些我都懂，那到底還有什麼奧秘呢？」千利休正色的回答：「我一輩子就是在想這水和茶的關係，如果你都懂，那我要拜你為師。」

就是有了陸羽、千利休，茶在中國和日本才上升到藝術層面，當然不是所有的喝茶的人都需要進入藝術層面，好比不是所有會寫字的人都要成為書法家，不是所有會唱歌的人都成為歌唱家，茶可以是休閒的、藝術的、營養的，陪伴你的工作、你的消遣，但是因為有些偉大的人發現了茶可以美到極致，美到進入你的思想，美到可以打開你的嗅覺味覺的桃花源，那就是等你願意用琢磨藝術的刻苦專注，才有可能成就。

一味的追求製作，而不強調炮製，這也是中國茶業發展的一個遺憾，如果能夠彌補，那麼，好茶就會更加芬芳。

安溪鐵觀音的發展也有教訓，一段時間以來，由於人們片面追求香氣，有的人毀壞了原樹，改栽新品種，失去了原來的優勢，幸運的是武夷岩茶的表現讓人失望之餘有所希望，但願武夷岩茶不走安溪鐵觀音的老路。

現在所謂的武夷桐木關紅茶，製作方法粗陋，日後很可能把風頭讓給安徽祁門正宗紅茶。雲南普洱經過幾年波動，什麼樣的茶好，什麼樣的茶不好，已經比較明瞭了，因為樹種保留比較複雜，未來還是有潛力的。

目前，白茶也露出了優勢，遺憾的是主要製茶方法還不被人知，就地域而言，安徽很多名茶還沒有被人們重視，以後發展潛力很大。

　　當代製茶，也是很有潛力，比如現在品嘗數年前製作的普洱茶，做得好的，完全可以超越宋聘、同興等字號；武夷岩茶也有陳思齊、吳廣明等潛心製作，表現出眾。

編者按

初刊：《中式生活》2012 年 2 月 1 日。

重刊：《商品與質量》2012 年 2 月 15 日。

國茶今世評點

　　國茶今日普惠天下，原來藏諸名山，獻諸寶室的狀態，終於追隨社會階層結構的變遷，漸次融入萬民千戶，原來與百姓生活無關〔的〕茶葉，得力於解放後諸位先輩：吳覺農、陳椽、莊晚芳、姚月明[1]，在茶樹栽培、茶園管理、名茶製法等事務，樹立規模，擴增產量，使得今天國茶成為人人觸手可及的盛況，這是歷史上從未見過的興盛局面。此一種天地靈秀之天然香韻，傳遞南北，無遠弗屆，在國人在嗅味二覺的審美，提攜之功，高不可沒。

　　陸羽靈心獨運，發現茶集自然草木之精華，本屬一樹葉，卻蘊含草、花、木、果、實、藥之精粹，故高標奮舉，昭示千古，莫可替矣！

　　陸氏唐世，烹茶泰半於山野，遠山近景，虛實相湼，其樂何可臆於萬一，然陸氏亦主張引茶入室，蓋因人居於市邑，未得山水之趣，終日為塵世所勞，若得國茶滋養，由鼻及口，味之層層回蕩，則心即能為山水之境，可神游，可閒思，止不歌不泣。

　　國茶之妙用如此，今天可香傳韻頌，誠為千古未得之快事。

1　「姚月明」原文作「姚乙明」，諒誤，今據事實改正。

自唐至清，國茶非特藏諸貴人嬌客之室，且偏安南方，固因彼本「南方之嘉木也」[2]，啟承今日運輸、資訊等技術之美澤，從南到北，莫不大興茶事，推敲斟酌，晝夕不疲，故原皆宥於地域消費之茶類，如浙江龍井、雲南普洱、安溪鐵觀音、武夷駿眉、武夷岩茶，均為世人所識，尤熾盛於北方，各妍其姿，兼收並蓄，蔚為奇觀，我輩汲汲於傳授，觀此真是樂不可支。

或有人偷偷減料，無所不用，名茶骨格蕩然無存，我都拳拳勸慰，凡事於傳授啟蒙之時，創者欺品者未得深奧，追逐毫利之事，未應過於苛責，等待品者鑑賞能力日高，自會琢磨提點，請謹記「萬里長城不是一天建成」的啊！

當然，有些代價可能是必須付出的。

譬如龍井因七十年代推行茶園改革，力倡名優品種，摧殘了大量群體品種，致使品種的衰退無法挽回，徒落得有形無神，為今世品茶者乏人問津；再譬如綠茶如四川、貴州、湖南、江西、安徽等，有崛起之勢，此及盛衰之理，禮失求野之道，非人力所能挽。

安溪鐵觀音早歲亦因剛品茶者昧於撲鼻庸香，甘捨世代相授之「香韻」，得筌忘魚，更烈者大毀原樹，新栽俗苗，似亦有一去不復返之頹勢，幸好風骨尚堪[3]的武夷岩茶趁勢迎春，二者同屬，善品者日益投向岩茶，寄語武夷諸茶師，莫因寸炬而自絕其中。

2　「南方之嘉木也」，見《茶經》。

3　「幸好風骨尚堪……」，此句疑有脫漏。無他本可校。

現在標榜武夷桐木關紅茶，然而製法偏離深雅，俗不近人，日後似應仍璧拱安徽祁門正宗。

雲南普洱歷經數年紛擾，合該塵埃落定，美者自美，醜者自醜，諸般怪論亦不攻自破，善學者應知茶道亦是一以貫之，若肯深探普洱等悖說謬論，餘者亦可十知七八。

迄今以茶類而言，則白茶一指日光萎凋為主要技法的製茶法尚未為人所識；以地域而言，則安徽眾多名茶尚未為人所識，明珠尚掩，寶匣未開，探寶賢人，大可趨策名駒，早得龍珠。

笑看盛世茶興，不疑其流播之廣之茂，不疑其稍加推敲，即能返本復原，製得其道，因皆是利之所趨之事，必有勇夫，如曾品嘗數年前製作的普洱茶，優良者皆超越，能敵前宋聘、同興等字號，武夷岩茶亦有陳思齊、吳廣明諸公潛心虔製，美不勝收。

所詰問者，是今人約略忘失茶葉在樹下採擷而至滲泡為茶湯，實經火與水兩大環節，所謂「火工」即由製茶人妙手掌握，舉凡炒青、烘青、曬青、煨焙均為使茶葉改變內質，減少水分為前提。當品茶者得到茶之後，必須濟之以水，才可以使內質釋放，交溶於水，方名「茶湯」，得以品鑑，其細微獨到處，製茶者與泡茶者，各半其功，唯因製茶師有傳授，所以不離大體，論茶者則純出臆想，故往往不知所指而竟不自知。

所謂製茶技法，無論多少工序，也就是知其所以然，而能恰到好處，火該如何，湯該如何，手法該如何，高低之別，即在於對茶葉變化的瞭解，以及美的追求，庸手當然以庸俗為美，高手當然以

高尚為美，此皆個人學養心得，有循序漸進而能得之者，有一生懵懂不得知者。

所謂論茶技法，無外乎水溫之高低，水流之緩急，茶葉受水之均勻否，透徹否，茶葉釋放內質的階段性恰當否，說易行難，千變萬化，偶得到正確傳授，尚需專心致志，反覆體會，才能略窺管豹，昔日陸羽與業師相隔多年，於一官宦家中，羽故匿藏治茶，業師一品即問，此非吾徒所治之茶耶。此真千古善治善品之師徒佳話啊。

還有一個場景是有人向日本茶道大師千利休問茶道的奧秘，千利休回答說：「就是水跟茶葉的關係啊！」那人再說：「這我知道啊！但是還有什麼奧秘呢？」千利休繼續回答：「那還是茶和水的關係啊！」這時候，千利休正在專注地盯在煮沸的水，那人還是問：「這些我都懂，那到底還有什麼奧秘呢？」千利休正色的回答：「我一輩子就是在想這水和茶的關係，如果你都懂，那我要拜你為師。」

就是有了陸羽、千利休，茶在中國和日本才上升到藝術層面，當然不是所有的喝茶的人都須要進入藝術層面，好比不是所有會寫字的人都要成為書法家，不是所有會唱歌的人都成為歌唱家，茶可以是休閒的、藝術的、營養的，陪伴你的工作、你的消遣，但是因為有些偉大的人發現了茶可以美到極致，美到進入你的思想，美到可以打開你的嗅覺味覺的桃花源，那就是等你願意用琢磨藝術的刻苦專注，才有可能成就。

泡茶用的水有溫度，有衝擊力，流淌的時候便是一直在散熱，所以當你理解此茶根據科學說最佳溫度是攝氏八十度時，千萬別拿

溫度計去量壺裏的溫度啊。只要水一流出，你看看縷縷上升的蒸氣，那就代表這溫度的流失啊。

編者按　此文由鍾耀華先生提供，謹此致謝。文章原於 2012 年 4 月 1 日在作者個人「博客」（網頁）上發表。

本文部分內容與〈哪些名茶將是黑馬〉相同。編者考慮到兩篇文章的寫作目的頗不相同，決定兩篇都保留。讀者不妨對比而讀，細看兩文異同。

「問茶錄」摘編

茶杯中，我們逝去的傳統。

茶，是中國人的驕傲。我們的祖先最早將其馴化，並將它的魅力第一次解放了出來，在一代又一代的傳承中，我們使它升華為一門藝術，在領略這純真的液體時，我們找到了認識自我、安放心靈的通途。

然而，在普及化與商業化的夾擊下，這片曾經的心靈家園已改變了顏色，當它退化為商業炒作用品時，它的寧靜，它的安慰，已黯然失色。

如何找回茶杯中的傳統，找回失落的尊重心？這條看似簡單的回歸之路，其實異常遙遠。

嗅覺味覺最震撼

人的藝術從感知上分幾類，一種是視覺的，一種是聽覺的，一種是嗅覺的，一種是味覺的……這是個粗略的分法，視覺與聽覺藝術最早，味覺藝術就比較晚，嗅覺藝術更晚。直到人不打獵了，有了房子，不需要通過嗅覺去防避敵人，嗅覺開始退化，才進入一個有審美的系統，但相對音樂和繪畫而言還是很原始。繪畫可保留，音樂可記譜和錄音，但是味道呢，它不好記錄，不好複製，它是保

留不下來的。

這是咖啡和可可無法達到的，茶的審美是按照中國人獨特的身體結構和思維類型一步步發展出來的。

嘗到山水的意境

唐代喝茶是一個很生活的東西，會加很多東西在裏面。鹽是必須的，後來還會加點核桃、芝麻之類，就跟喝粥似的，甚至會加點牛奶、羊奶，陸羽是第一個給茶劃出清楚的範圍，他把往裏加東西的喝法叫溝渠水，是餵狗的。

當時的茶是磨成粉再去煮，很澀，必須加一點鹽去調和它。人為什麼要喝茶，陸羽是講的最清楚，大概是說，我們在城市離大自然太遠了，茶是大自然中最奧妙的植物，它能表達大自然所有的美，你在屋裏喝茶，馬上就嘗到山水的意境了。

蘋果你吃不出葉子的味道，雞你吃不出魚的味道，只有茶和紅酒有這功能，而茶還更有濃淡的變化，所以更豐富。

茶具歷史並不長

明朝是個分水嶺，明洪武二十四年[1]，朱元璋頒了一條法律，就是天下不能再蒸茶，只能炒茶。很奇怪一個政治命令，誰違反了，被人舉報就是死罪。日本花道茶道，成了一個儀式，是改不了的，但中國的東西永遠可以改。

現在好多人不懂這個原理，又把天目碗端出來，很可笑的。其實在很長時間，茶具很簡單，有錢人家用的是酒具，《紅樓夢》裏妙玉品茶，拿的全是酒具。我看歷史上中國茶具圖錄之類，80% 都是酒具轉換的。

〔茶具〕應該是乾隆開始就挺成熟了，特別是蓋碗，這是從飯碗演化而來，以前的碗都有蓋子，從廚房拿到飯廳，要過院子，灰塵比較大，必須有蓋。

1　「洪武二十四年」原文作「洪武十四年」，與另一份由雲浩執筆的對談文字記錄（已在網上發表），說法相同。但互參先生的〈有工夫，有功夫——一幅華人品茶的傳播地圖〉和〈品茗流變〉二文，卻說廢蒸茶法令頒佈於「洪武二十四年」。查沈德符《萬曆野獲編》「供御茶」云：「國初四方供茶，以建寧、陽羨茶品為上，時猶仍宋制，所進者俱碾而採之，為大小龍團。至洪武二十四年九月，上以重勞民力，罷造龍團，唯採茶芽以進（……）今人唯取初萌之精者，汲泉置鼎，一淪便啜，遂開千古茗飲之宗，乃不知我太祖實首關此法，真所謂聖人先得我心也。陸鴻漸有靈，必俯首服；蔡君謨在地下，亦咋舌退矣。」再互參《續文獻通考》、《國朝典彙》、《憲章錄》、《格物通》、《明書》、《歸田瑣記》、《明會要》、《茶香室叢鈔》諸書，所記年份均是「洪武二十四年」，對談錄的「十四」應屬現場口誤或過錄筆誤，編者據事實改訂。

從芽到葉

我覺得是起源於道教，因為道教有一條戒律，「方生勿折」，不吃沒有成熟的東西，就是說羊可以吃，但不能吃羊羔，可以吃鴿子，不能吃乳鴿。以此類推他們喝茶是不喝芽頭的，所以有了岩茶這樣的開面茶，就是葉面完全成熟時候才去採摘製作。

有文字記載的歷史，第一個提出這個質疑的是蘇東坡，他說現在這人都喜歡喝嫩的茶葉，他說這不是最好的東西，應該讓它成熟。

日本那種茶沒有你說的時間序列帶來的審美，你一喝就是一口，沒有變化。我們的茶的變化是一個獨特的美學，尤其岩茶，一泡又一泡，跟音樂那個旋律似的，比方《富春山居圖》，它就逼着你這麼去看，它把你觀看的時間程序都計算在裏面了，它也是移步換形的。

茶與香的審美殊途

〔岩茶〕要說泡〔得〕好的話，它越來越明亮。到了最後幾泡它雖然淡，但是它給你的氣息，就像回到早上的那種感覺。它剛開始的時候比較接近黃昏那種美。

越喝越早上，越喝越像那個清晨特早的那個感覺，所以它是一種生機。它跟品香是不一樣，香是上千年凝聚出來，品完就沒了，是拿生命的最後去換取的，品完香後，心裏是對生命的那種嘆息，茶不是，它是有生機。

品香是杜甫的那種悲壯，而茶是喚醒你的，是生機。

普及之下失貴氣

茶以前是很貴的東西，老百姓根本接觸不到，道光年間，一斤茶要好幾兩銀子，誰能喝得起？我老家是福建的，也是小地主吧，我父母都沒有喝過茶。老百姓喝的所謂茶都是樹葉，什麼樹葉樹根、龍眼葉、土茯苓之類。現在忽然那麼多人喝茶，肯定很多是不是好的，沒辦法。

清朝大部分人一輩子就沒喝過茶，茶農有茶喝，可好的產茶區，土質很貧瘠，種莊稼特別差的地方才能種茶，所以茶區的人特別窮。現在人綠茶、紅茶、普洱茶、黃茶、黑茶、岩茶、鐵觀音都喝過。在過去，茶沒有什麼等級，好的和壞的差不多，因為量太少，為茶葉可以發生戰爭，可從來沒見誰為米、為麵粉發生過戰爭。

貴氣被日本茶道拿走了

如果要我說的話，現在有一個大問題，就是對品種、產區、製作的工藝要求，完全不顧傳統。起碼得有個標準，我老開玩笑說，種茶比養豬還輕鬆，就是隨便來。

這個標準應該有監督才行。這個茶是怎麼採怎麼做的，做成的葉子是什麼顏色的，什麼形狀的，泡出來茶湯是什麼顏色，都應有標準。有了標準，還要執行，比如含水度，葉裏面所能含水分一般不能超過 5%，批發市場零售不能超過 8%，可這個標準沒人管，含的都超標不知多少了。我覺得現在有個大問題，就是老百姓不知道有標準。

紅酒標準下了大工夫，還有多年的科研，茶還沒經過這麼深的研究。

日本茶道是貴族的必修課，日本茶道沒有民間氣息，誰跟你比民間啊。日本貴族沒有斷過，我們的貴族斷了，貴族那套也早已經沒了，而日本維持了上千年。

當茶葉比不上老母雞

茶商們互相還把對方當成敵人，要我說，你們敵人就是紅酒，那些破紅酒，二三萬一瓶，那些人一喝，你看那個認真勁兒，那種尊重，那種覺得自己身分高貴的樣子，我喝過，真的有時候還不如我們兩百塊一泡的茶，但人家把那個形象做出來了，把它的文化做出來了，把它的藝術性做出來。我們好茶還是有很多的，但它整個行業的形象在哪裏？這個茶的藝術性，它的文化性、歷史感，都正被行內人的一些行為所摧毀。

你看現在的那些茶藝館，有了茶盤，便在上面連洗帶弄的，倒茶倒的滿桌都是，我說幸虧沒去飯館當服務員，一瓶茅台你敢這麼倒嗎？光那個帶排水管的茶盤，把茶的形象全毀。

編者按

2012 年 4 月 2 日發表於作者個人「博客」（網頁）。

原文為楊智深與雲浩對談茶事的文字紀錄，凡三千餘字。編者保留原文八個小標題及先生的回應部分約二千餘字，摘編整理成文章形式。原題〈雲浩問茶錄〉則改擬為〈「問茶錄」摘編〉，用符事實。

茶器鑑賞引起的美學思考

　　器以載道，這是永遠不變的原則，所以茶器也是承載茶之道，沒有這樣的認識基礎是談不上茶器的審美。那到底茶道是什麼樣的道呢，是否一種觸摸不到的哲學層面呢，答案不是，答案是非常具體的物理基礎，然後才能上升到與心靈碰撞的藝術韻律。

　　茶器主要分為煮水器、泡茶器、承茶器三大類，逐一說明。

　　煮水器由煮水壺與爐子組成，煮水器今天很多人崇拜日本鐵壺，其實從形制來看是不符合國人的泡茶原理，因為我們現在泡茶講求水流的緩急粗細，日本鐵壺本身是為了煮水飲用為主，故此不考慮水流變化問題，日本真正的茶道接襲唐宋碾茶為末，投壺燒沸擊拂的方法，鐵壺也派不上用場，我們「拿來主義」其實貽笑大方。泡茶用的煮水器應該是在壺嘴的設計追求靈活多變，適應我們茶葉的大小不一，才能夠處理沸水和葉子的觸碰時的微妙關係。至於爐子發熱方法，原來的電磁爐聲音嘈雜，更多人開始轉用安靜的電爐，說明大家還是對泡茶的氛圍有所追求，尤其要提出的是煮水別求速度，越快燒開的水，其實熱分子不足，只是表面沸騰，稍微耐心等候，會有比較美好的結果，本來品茶就是希望讓內心安靜下來，過程也是非常重要的。

　　泡茶器有紫砂壺和瓷器蓋碗，兩者之間的區別主要是客觀與主

觀，紫砂是主觀的器皿，胎土由於不上釉，表面還是很多可以吸收茶湯的細孔，胎土本身的氣味也會影響到茶湯的表現，當然那是有越用越親近的效果，但是同時也是會對茶湯甄別的準確引起誤區。瓷器如果是標準的燒成溫度，當然溫度不足的不在此論，那層結晶的釉水是完全不會讓茶湯滲透進去，品鑑茶湯是更為客觀，而且使用的時間長短並不影響，所以全世界在審判茶葉是用的都是瓷器。

承茶器現在普遍用的是瓷器杯子，現在有些人喜歡汝窯鈞窯的杯子，其實是不符合現在的泡茶所用。幾大名窯當然都有非常深厚的美學傳統，但是為什麼自明代就以景德鎮的薄胎瓷做杯子，而別的名窯都退出這個領域呢，基本的原因就是喝茶的方法改變了。唐宋還是以碾碎茶葉，水開投放的形式品茶，明代朱元璋下令天下廢蒸青，推行炒青，也是今天我們泡茶的源頭，最大的差異就是原來茶葉是跟茶湯同時品嘗，最後是茶碗裏面什麼都沒有，而明代開始的泡茶〔是〕品完茶湯，茶葉還是存在的，這是原則的顛覆。泡茶法更重視茶香的品鑑，原來汝窯鈞窯的杯子胎身厚重，溫度容易降低，茶香恰恰是靠溫度來表達的，溫度下降，香氣馬上休止，所以擅長薄胎的景德鎮杯子成為茶人推崇之器，而且茶湯色澤透亮，非白胎不足以欣賞，之前的色釉便不再合用。

至於裝飾手法其實不必追求繁瑣，簡潔唯美，主要是茶器跟身體的皮膚與感受要親近溫暖，這是今天茶器所沒有考慮的細節，大都是以眼代手，本來茶器都是跟手接觸的，結果大家都用眼睛為主導，形成許許多多不倫不類的器物誕生，這是要深深反思的啊。

如果要從歷史發展來看這個問題，那是源於近二百年的戰亂，先是太平天國，後有八國聯軍，然後溥儀出宮，民國軍閥混戰，國共內戰，三反五反，十年文革，真是一言難盡啊。誰是誰非不是一介草民所能評議，但是哀蒼生之流離，痛文明之失所則天下可同聲一嘆。

回首不堪，戰爭無可避免的摧毀了大量的文物，人民也沒有餘力去吟風弄月，品茶賞花，戰亂平息後，百廢待興，改革開放三十年，休養生息，溫飽具足，我們需要做的不是去責難歷史的種種，當務之急是盡快梳理前事，建立當代急需之急，方不愧於今日來年。

當我們認真考量現在傳統工藝所長所短，會發現工具的爽利，物理化學的認識，都不是前人所能比擬，尤其今天資訊與運輸的發達都是前人所不能夢見的，這是此時代的幸福快樂，可能高唱古代文物豐美，人民幸福的託古名士請考量一下古人對抗天災之脆弱無力，求雨於旱，求龍於淹，求食於饑，求夫於戰，我們能不感激此太平之年，溫飽之世，至於喜怒哀樂之不得其正，原就不在此範疇。然而今天中國器物之無用無魂，以爽利之器，充盈的知識，為何不能成就於萬一呢，這就是改革開放之際，舉國但是加工的工人和工廠，原來完整的從意念到設計到監督到生產到驗收，我們都付諸闕如，就是懂得生產的環節，大家對於前後的環節都毫無經驗，到有能力自己需要運作的時候就無從入手，此其一。

在動亂時代，所謂文明之物都變成不需品，我們別老是把今天器物傳統斷代歸咎於文革，那只是其中一個原因，戰亂之際最重要

的是居所與糧食，今天嘆為觀止的文物，不能解決溫飽，故此既有的文物都不予保留，遑論〔再〕造新物呢，諸多工匠就改業為民，他們身上的傳統就灰飛煙滅，尤其原來中國工匠都是以師徒制度為傳承的方法，並且多是口傳心授，很少文字紀錄，面對此「三千年未有之變亂」──李鴻章語[1]──失去的傳統是不應該由任何人來負責的，幸虧解放後國家極力組織力量去保留與開拓各種工藝，還算是留住了一脈香火，今天還能苟延殘喘，當時應該記下不滅的功勞。至於文革時期動蕩不已，此重要工作停頓下來，至今尚未見恢復完善，此其二。

最為主要的，也是不需要任何人負責的是長期的貧困顛倒，人們對審美只偶爾出現於眼前，家徒四壁，哪能知道花瓶之形制、香爐之形制、飯碗之形制、茶杯之形制、桌椅之形制、被褥之形制、衣裳之形制，於是萬物都變成擺件，只供眼睛觀賞，一切傳統之物都淪為擺件，人民不知道器物的真正用法，所以製作之人也不需要理會真正器物的形制原理，陳陳相因，以訛傳訛，黑白顛倒等等痛心的貶詞都可以套用得淋漓盡致，現在面對國際的琳琅滿目的美器，不能光是批評崇洋媚外，應該是力爭上游，將傳統的器物盡快供世人賞玩，此其三。

自古以器為重，故能載道，「形而上者謂之道，形而下者謂之

1 查李鴻章同治十一年五月〈覆議製造輪船未可裁撤摺〉：「此三千餘年一大變局也。」又光緒元年〈因臺灣事變籌畫海防摺〉：「實為數千年未有之變局。」兩處措辭均與引文稍異，待考。

器」──《易經》──是中國藝術的最高尚的藝術理論，故此今天唐宋各朝的碗盤瓶爐，都為世界博物館重視收藏，這跟西方的藝術理論是有根本的區別，然而我們從清末受西方文明影響，在藝術上接納他們的，甚至於揚棄了我們的，過大的放大了藝術的純粹身分，須知道古代吳道子的畫也是裱在屏風作為裝飾，古人寫畫總說補壁，王羲之的墨寶都是平常書信，這樣會影響其作品的真正藝術意義嗎？後人依然如〔此〕的頂禮膜拜啊。這是中國藝術的核心傳統，發明器物的人是如何受人尊重和讚嘆，器物的嚴格推敲與紋飾，藝術家以最崇敬的心靈與理解，反覆再反覆的淬煉，為了告訴世人他對着跟人們生活有關的器物是有着如何如何的思考，難道這不是藝術家的本真的態度嗎，如果還不理解，可以看看喬布斯是怎樣看待蘋果手機的橫空出世。近百年藝術家的毫不介入器物的呈現，由只是掌握工藝技巧的人去全面完成，那古代何須經營造辦處、督造處等衙門呢。看看古代皇家定製器物都要反覆經過確定樣式、材料、製作工藝敲定等環節，然後再派人督造、驗收，中間有富有經驗的工匠，奇思妙想的藝術家，工藝熟練的高手，還有皇帝的品味參與其中，才偶爾出現一些驚動世人的作品，跟今天相比簡直雲泥之別。此其四。

我不是厚古薄今的人，今天是一個普世價值的時代，人命關天，階級消弭，許多古代傑出的作品其實是以無比巨大的代價換來的，尤其是以不惜人命完成的，甚至成為一個被美化的傳統，什麼捨身鑄劍啊，捨身投窯啊，為了營造宮殿不惜千里運木，這些都不

是這個時代可以接納的原則，加上古代屢屢為了作品達不到高度，要求重新再造，然而又不付額外酬勞，致使許多悲慘的事件仍然留與史冊，說到底是今天不可能付出那麼浩大的代價去成就那些作品，所以不能凡事都崇敬古人，此其五。

器物道統的重新探索是目今最為緊迫要大力宣揚的，然而面對那麼多的歷史殘留的因素，千頭萬緒啊，從何入手啊。

首先要在古典作品中樹立「辨別精粗美惡」[2] ——梅蘭芳語——的審美理論，不能凡是流傳之器物都一視同仁，這方面的困難是八國聯軍把許多稀世奇珍都據為己有了，溥儀出宮又是一批，國民黨離開又是一批，重器瑰寶都失去八九，文革消散了又是一批，哎，真是難啊。但是再難也是要面對困難，現在許多圖書都在盡力而為，希望讀者能深入研讀，慢慢得到真知灼見。此其一。

從事傳統工藝的年輕人盡力，要盡最大力量去廣泛吸收營養，不要故步自封，研究器物的原理，每個時代都有自身的特性，所以有唐宋明清各代的輝煌，我們好在傳統深厚，要連根拔起，談何容易，只要縱向古代，橫向現代，一定要把原理琢磨精透，建立當今的器物美學是有機會的。但是一定要深深體會，所謂體會，其實就是今天西方所說的五感，用你的眼睛、耳朵、嗅覺、觸覺乃至嗅覺去感悟每樣器物的細節，都知道細節決定成敗，但是細節是在於一切之中啊。此其二。

2　「辨別精粗美惡」，見梅蘭芳〈要善於辨別精、粗、美、惡〉。

經營者別再畫地為牢了，產品不再是跟國內的對手競爭了，我們面對的是從文藝復興這個人類偉大的文明傳統，裏面蘊含了很多睿智的天才的思維，以及充盈的哲學美學，這是我們難以短時間超越的，市場上種種未經推敲就面世的產品，將來會不堪一擊的，我們不能把傳統的工藝萎縮一角，佔山為王，自得其樂而不知道馬上要樹倒猢猻散啊，這是一場惡戰，如何面對，不是縮手縮腳的時候啊，要真正在產品面世前，嚴格的尋訪有修養的藝術家做參謀，甚至指揮，然後環環扣緊，別以為將就將就還可以蒙混過去，現在很多傳統產品的市場萎縮，其實是顧客投向國際產品的懷抱。此其三。[3]

藝術家也可以考慮擁抱世人，為人民的生活增添一點美，是不是也是藝術家的部分責任呢，改善人類靈魂的同時是否也可以改善他們的生活呢，還是那句《易經》的話，形而上是道，形而下是器啊。

編者按：此文由鍾耀華先生提供，謹此致謝。文章原於 2012 年 6 月 2 日在作者個人「博客」（網頁）上發表。

作者另有一篇〈烹茶盡具　道存香茗〉，主體內容俱節錄自本文，分為四節：茶具的極致講究、當代茶具的不完美、藝術品的原本是實用、做精品茶具之道；該文初刊於《中式生活》2012 年 8 月 1 日，重刊於《商品與質量》2012 年 8 月 15 日。

3　「此其三」原文作「此其二」，諒誤，今據事實改正。

品茗流變

　　喜歡品茶的人如今遍佈南北，品茶的喜好也拜今天運輸與資訊的發達無比所賜，各種茶類如紅白綠黑烏龍易以至陳年茶，都廣受歡迎，品茗從往日的王謝堂前，終究飛入千家萬戶，實在可喜。

　　由愛茶進而研讀歷史典籍，這是許多人的求知階梯，我也不例外，當年在大學可謂癡迷此道，企圖從古書裏面找尋品茶的種種，由於缺少能人的指導，瞎子摸象，也曾鬧出好多笑話，供大家分享共勉。

　　記得書上都說煮茶有佳趣，看到市面上都是拿着暖瓶哗啦把開水沖進大茶壺，時維 1980 年香港地區，我住在風景絕美的中文大學宿舍，滿眼是海天一色的吐露港，懷揣着神交古人的大志，那甘心與走卒同流啊，跑到商店到處尋覓，選定了一把日本的瓷壺，哈哈，其實是人家最最家常的日用器，但是當時已經覺着高人一籌，品味不凡了。

　　煮茶，煮茶，那豈非要將茶葉放到壺裏，加水再加熱之？於是放在宿舍廚房的電爐上，輕火慢燉，直至茶香四溢，湯濃色釅，一飲數咽，方肯罷休。

　　如是自我陶醉，日復一日，經半年矣。

　　期間捧讀陸羽《茶經》，因為句讀頗艱，自己從未耕稼，絕對

四肢不勤五穀不分，涉及天文地理節候等知識，如盲如聾，但是仍舊津津有味，現在回想，那真是自欺欺人啊。幸虧自己天性還算執着，讀到茶葉製作是以「蒸」為主要方法時，如中電擊，平時走訪茶葉店的前輩，不是都說茶葉是炒的嗎？我從小下廚為家人備飯，蒸與炒我深知是截然不同的技法啊。由此真叫朝思暮想，不得其解啊。連授課的諸位學富五車的教授們也沒有答案，而且，要知道那會書店基本連一本跟茶葉相關的書都沒有啊。你想，我只是一個在大學二年級的學生，那種迷茫是如何磨人啊。

反正從此就留心書上的片言隻語，偶爾跟茶學有關的字句就積攢起來，反覆多年，才梳理出一點點脈絡。真是字字艱辛，所以點滴分明。

原來中國品茶正式奠基於唐代，大盛於宋代，那時候的茶葉是以「蒸」為主要製作工序，茶葉採下來後，放到蒸屜上隔火用水蒸，然後等「苦汁盡出」，再攤涼烘焙乾透。品用時以碾子將茶葉研磨成末，煮水至沸，投茶末〔於〕水中，擊拂均勻，水茶相融，當時的茶湯是水與茶末同時品飲，故曰「茶粥」，品時曰「喫」，故有趙州和尚「喫茶去」一公案。因湯中有茶，所以需要調之以鹽，所以《茶經》中的茶具有專門放鹽的器具。唐宋兩代大同小異，我們難以詳細其中區別。此法今僅存於日本茶道。

朱元璋是個奇怪的皇帝，在洪武二十四年頒佈天下「廢蒸青」的詔令刑罰極其嚴峻，違令者斬，出於什麼考量要如此杜絕蒸青茶法，實在不可而知，大概是厭惡那些豪門巨閥沉醉玩樂吧，反正此

令一出，天下誰還敢為此擔着腦袋搬家的危險，所以喝茶一事就進入另一個世紀，「炒青」時代於是誕生了。

其實所謂炒青，是好多植物乾燥儲存的方法，大部分的藥材，尤其是草藥，乃至花卉的保存方法都是炒乾或者烘乾，但是與蒸青茶一個最核心的區別就是，喝炒青茶，茶湯是靠浸泡出來的，茶葉到最後是留着杯子不吃的，這在茶葉釋放物質的原理，以及茶具的設計與應用方法是有着根本的顛覆。

因為這是一道法律，所以在歷史的轉變是遏然而止的中斷，很長一段時間大家重新尋覓如何去看待品茗二字，包括茶葉的採摘，茶葉在製作流程的推進，茶湯沖泡的掌握，茶器的實驗創作，如是又日日夜夜，年年月月了。

因為原來的茶器無法使用，而泡茶法只是將茶葉投進器皿浸泡即可，過程比煮茶法簡單許多，所以很多原來生活常見的器皿都被借用為茶器，比方酒壺、帶蓋子的碗、甚至不帶蓋子的碗，都可以挪用借光，老實說，到了今天琳琅滿目的所謂茶具，其實都還處於這樣的情景。

一事有一事的推敲，一事有一事的專工，到了清代乾隆年間，基本的格局才算齊備，此話怎講呢？

首先大家明白到原來煮茶時是把茶葉碾成末，投進沸開水中，因為當時煮茶的水溫是一直在升高，而到了泡茶時，原來還殘留着將茶葉投進水中，意思是先放水，後投茶，但是通過有心人的觀察與經驗的積累，因為泡茶法的水溫是由燒水壺注入壺中，然後再投

放茶葉，這樣的處理後續沒有加溫的餘地，所以最後改變為「先投茶葉到壺中，〔再〕注開水」，別小看這一改變，那可是積累了很長時間才被大眾所認同執行的。

其次，就是對茶杯的顏色定稿，原來的茶湯是葉末與水，所以是呈乳粥狀，加上拂擊時會產生雪白的泡沫層，所以煮茶時代的茶碗色貴綠貴黑，所以汝窯與天目黑盞均大行其道，並且茶湯溫度即達沸點，所以茶碗無需薄胎。到了泡茶時代茶湯以清澈瑩潤為美，品茶時確實可以透過湯色的光澤去賞去評，由此茶杯貴白，天下以景德鎮為馬首，加上茶湯本來溫度就不高，須知茶湯的香氣是以溫度活躍之，當茶湯溫度接近人的體溫，香分子就緩和休息，我們的鼻觀便無從體會，所以茶杯貴薄，古代數大名窯均無法達到薄胎的效果，從此江西細瓷便尊貴茶席，無與倫比。

可惜的是當泡茶之道剛剛完善，大家終於可以脫離像《紅樓夢》中妙玉沒有絕美茶具可用，搬出一堆唐宋酒具替用，旋即硝煙四起，民不聊生，又二百年矣。

今天好此道者眾，書籍知識，唾手可決，精美圖冊，觸目皆是，只要稍微留心一二，別故步自封，指鹿為馬，對古今的演變多多用心去分析，去思考道理，別一味崇拜古人古物，須知每個時代都有先進後進之人，有些事情都有時代的局限性，不會辨析精粗，一味模仿，終究不是個尊重文明的路向啊。

穆如

2012-10-22

初刊：2012 年 12 月 19 日作者個人「博客」（網頁）。

重刊一：《試泉》（網頁）2016 年第 6 期。

重刊二：2018 年 7 月 1 日「搜狐」（網頁），網文在原題〈品茗流變〉上另加新題〈品茗小史〉。

編者按

白茶的審美

茶也有美學，什麼茶是好茶，最簡單的道理就是美，形美味美，當然最基礎的是對身體健康有益，這是底線，今天我們主要說白茶的審美。

茶的味道美學有兩個大方向，一個是醇厚的醇，一個是純真的純，兩種是不一樣的。醇厚的醇在這十年是比較主流的，它複雜、厚重、結構分明，層次非常細膩，以多取勝，豐富。另一個就是純。很多人好奇白茶，而白茶就不能那麼複雜，特別簡單，就是純真的純。你喝不出它的結構，它也不能有結構，不能喝出它的香氣有幻變、有交織感，都不能。其實說白了就都是大自然的反應，一種就是很有藝術性的百花齊放，好的岩茶就是代表，它包有季節的變換。

在春天，大自然都是綠色的草、葉，花還沒開。春天開的花都不香的，夏天開的花才香。到秋天結果，水果啊、堅果啊，到冬天基本葉都落了，剩下的是木材的味道。茶都能包羅這些香氣。

所以當你聞的時候，可能這一泡是很芬芳的花香為主，背景有很好的山水，可能到這一泡又轉成果香，有棗啊，有栗子啊，或者是有水果，這個變成是夏秋之間的。喝到後面又比如會出現那種木材的香氣，平時夏天聞不到，因為花香都掩蓋住了，這就偏向冬天

的感覺。或者再有一種很純的草葉的味道，這又回到春天了。它有季節的流轉。

白茶可不是。你不能聞到任何明顯的，不能清楚的表達這種香氣，一表達就完了。白茶是很難品鑑的。有的茶一聞就很明顯的是花香，比方一到了白毫銀針 [1]，它有一種淡淡的香氣。而且好的白茶產區，基本上就算是白茶牡丹，也聞不到什麼花香。喝白茶就是為了那種別的茶比不了的真純無比的感覺。它的香氣就是一種感受，好像把所有香氣綜合在一起，再分辨不出來了。

比較粗淺的比喻就是李白和杜甫，詩也是兩種不同的美學。李白的詩，句法、對仗看不出來；杜甫就很容易分析，哪個對得很巧妙，非常工整，結構、層次都很明顯。可李白沒有，就像說話一樣。「故人西辭黃鶴樓，煙花三月下揚州」好像誰都能說出來，就很普通，但好像別人也寫不出來，裏面好像沒有什麼句法，但內行知道這很難，模仿不出來。

白茶有點像這個傳統。「床前明月光，疑是地上霜。舉頭望明月，低頭思故鄉。」好像小孩兒都能寫，但是千百年來誰都會有感覺。夠簡單，但是你寫不出來。他不像杜甫起承轉合很分明，都是結構性的東西。李白代表了一個大大的美學。在白茶裏花香和果香就是累贅了。

1 「比方一到了白毫銀針」句首原有「但是」二字，唯意思上不承下不接，編者刪去。

從歷史上來講，因為中國茶最早還沒出現蒸青的時候，大家就是把葉子摘下來曬乾，後來發現曬乾太簡單，於是就蒸，到了明朝就發展為炒，炒之後又發展了很多工藝。最高峰就是岩茶，二十多道工序。白茶其實出現很晚，應該是在明末清初的時候才定型的，在六大茶裏是最年輕的。

岩茶樹立了一個高度，它把結構、內涵、變化各種複合性的東西做的無窮無盡。但是總會有人反對，是不是有點太多了？有人出來批評它是製作香，因為它的很多香氣是通過做工來表達的很複雜。這個世界就是陰陽，因為有人反對，於是又找回了最原始的製茶方法，就是白茶。

白茶的特點就是曬青，日光萎凋，就太陽曬一會兒。因為這個東西中國琢磨了一千多年，原來的一些玫瑰花、菊花等植物曬一曬就能保存。日光萎凋雖然就是曬，但裏面的講究很多，不是普普通通的曬乾，又掌握了很多細微的變化。所以說它就是把很濃墨重彩的東西變為最留白的。一個是大工筆，像岩茶，裏面一花一草都畫得很到位；白茶就有點像潑墨，是個大概的感覺，意境是有的，但是沒有工筆的功底又潑不出來。這是一個大方向，於是白茶就很受歡迎。好像人突然聽一聽交響樂，是種不一樣的感覺。所以白茶馬上又稱為一個大茶類。

在中國，其實黃茶、黑茶都不是主流。黑茶主要是外銷的，用料都是邊角料，營養豐富，做法也適合長途運輸，在美感上就沒那麼講究了，因為它主要是邊疆的人用來維生的。黃茶是很小的一類

茶，歷來也不是一個重要的茶的做法。分茶類是解放以後的說法，是個創新的東西，歷史上就是琢磨茶的做法，有出路就行了。

編者按

初刊：2014 年 5 月 30 日「芬吉茶業」（網頁）。

重刊一：2014 年 11 月 13 日網文〈白茶，留白的味道〉，提及：「一位資深的茶學專家，楊穆如先生曾經寫過一篇有關白茶的文章，我很是欣賞他將藝術美學的審美思維帶到茶學中。」該文轉引楊文重點：「穆如先生說，茶的味道美學有兩個大方向，一處是醇厚的醇，一個是純真的純。」正是引自〈白茶的審美〉一文的內容。

重刊二：2014 年 12 月 1 日網文〈白茶的味道美學，時光紀念〉，乃節錄〈白茶的審美〉成八百餘字的短文。

重刊三：《試泉》（網頁）2017 年第 18 期。

說「老茶」

　　我從八十年代開始喝茶，許多老茶伴隨着自己的品茶歲月，這是我特別感覺幸運的事。近十年又特別高興的發現很多專注做古樹茶的朋友做出很多優秀的普洱，自己也喝了許多以前沒有喝過的茶山所產的普洱茶，感到越來越學無止境。現在，我把自己幸運地喝到很多老茶的經驗跟大家分享一下。

　　我體會到茶葉其實像植物的其他狀態一樣，都是有多層結構的，像果、實、木等等，所以不管是泡茶還是分析茶葉存儲演變，心裏要有這樣的結構感。所以評判茶葉好壞的標準演變的軌跡是要注意第三泡開始的香味表現，因為今年的第三泡的調性到了明年基本就是第一泡的調性。即原來第一第二泡的香味特徵，到了第二年基本就消失，原來第三泡的特徵，會演變為第二年的第一泡的特性，如此類推。

　　在評茶時，如果茶葉內質豐厚，第三泡也會一樣飽滿。後幾泡的香味的濃郁程度肯定會比前面弱一些，但是香氣和味韻的完整度不會減弱。最重要的一點是：不能有雜味，那怕是輕微的，時間長了就變得明顯，所以以前評茶特別注意「純正」這個標準。現在太多奇怪的概念在干擾品茶的人，但是時間還是可以檢驗茶的好與壞。很多人在保存新茶的時候，沒有好好品出優劣，以為存久了就

都會有老茶滋味，現在很多存了幾年的普洱口感已經怪怪的，甚至無法入口了。

另外，現在流行的浸泡時間都太短了，茶葉的物質在水裏釋放是需要一定的時間，才足以融合，如果時間太短，釋放的物質達不到一定的量，就無法融合成飽滿的茶湯。傳統泡法是一泡需要三、五分鐘。

很多人都會收藏普洱茶，普洱茶中有夏暑茶和春秋茶，看葉梗基本能分辨。如果普洱新茶中夏暑茶比例多，甚至全部都是夏暑茶，春秋茶太少，甚至沒有，這樣他們能在產區這個說法方面過關，但是其實是推卸責任，茶青用料就不合格，偷工減料。夏暑茶存儲後都容易變酸，因為季節的原因，茶葉本身就薄，時間長了就因為內質不足而變酸。普洱茶變酸基本都是茶青的問題，如果是工藝不好，一般會是焦、草腥。偷工減料在岩茶中表現的最嚴重，因為傳統火功週期在三個月之內才能完成，退火還要時間，所以以前的岩茶是到了第二年才賣，現在急着賣，所以都縮短火功，甚至縮短發酵時間。

購買茶餅時，主要看芽頭，因為這是唯一無法造假的部分，好芽頭銀毫非常多、非常亮，老茶也是，盯着芽頭看，老的芽頭變成金黃油亮，不好的就會暗淡無光。

我建議大家別太積極去尋找老茶，因為為了利益，太多人會去造假，這幾年特別明顯。現在買十年左右的普洱，三年左右的白茶、岩茶，比較合適，而且你也能一直跟蹤茶葉的變化。如果現在

追求號級、印級，其實有的不切實際，先不說造假，如果儲存不是很好，基本也會有毛病，但是市場價格已經特別高了。

編者按：本文見刊於 2015 年 10 月 29 日「茶社會」（網頁），網文原題是〈跟隨香港茶學專家楊智深老師品鑑老茶〉。文中敘事者用第一人稱「我」，且署名「楊智深」，信是先生手筆。

文題〈說「老茶」〉為編者代擬。

功夫茶要義初探之一

　　功夫茶不止是近日大家興致勃勃的一種泡茶理念或者形式，而是自明代天下廢蒸青點茶後，在泡茶法形式的路上，由武夷山無名的偉大茶人孜孜不倦的鑽研茶葉的潛在的美感，並且重新挖掘。

　　其無比重要的發明就是顛覆一直崇尚的嫩芽採摘原則，敢於晚一個奉行千載的清明節氣，等待茶葉開面。這個完全違背茶農利益以及官府納貢的想法，應該是武夷山的僧道們長期共同切磋並且努力付諸實踐的。他們擁有自己的茶園可以放開手做實驗，不像茶農以此為生。他們長期一邊無限的吸取自然最美好的氣息，同時又得到沉檀聖潔的滋養，對香氣的修養會不滿於紅綠茶的清新甜潤，同時道家戒律中勿折初生，看待嫩芽如同僧人見殺，故此歷代好茶的僧人多而道士少，我更多的認為功夫茶的發明是出於道觀，而由僧人發揚。因為後續的那些製作工藝不像蒸炒發酵等流傳數千年的烹飪手法，核心的搖青揉捻必須是深諳物理化學的道士才能創造，最後無美不具的功夫茶面世了。

　　此深邃莫測的理解，不〔止〕於茶葉的採摘製作，對茶葉和水的關係，也作出極其細緻的思考，唐宋碾碎調水，明代淹泡水中，茶葉與水的關係截然不同，功夫茶葉末並用，既能將茶葉自然的芽葉片梗一體同攝，壺中滿茶，復能水與葉無間相融，箇中奧妙

回蕩，俯視他茶，真有天淵之別。正因發明者懷抱睿智和探測天地靈秀的慈悲，由茶葉生於樹上，製於火下，釋於水中，一絲不苟，層層深入，故此於採製有看青做青這句看似平常的驚人之語。這句話反映出製作者已經不是將製茶當做工藝品般的有跡可循的手工熟練，而是直達藝術創作時候，技法與靈感並重，他們不是追求一個特定的標準，而是以嫺熟的技法，香味的修養，等待每一次天地給予的嶄新的創作機會，乃至於泡茶亦復如是。

唐宋時代碾茶調水，水與茶是交融成粥，然而茶葉苦水需要壓榨部分，才能成就口腔中的協調和諧之美。明代急於律法，朱元璋唯恐子弟耽於逸樂，將宋代有礙於武力張揚的雅致閒事一一禁止，喝茶也就狠狠的中斷了那由陸羽規範的數百年的傳承，整個明代只能視為將就延續。功夫茶中重新重視走水，即是走苦水，此一原則貫穿於做青搖青焙火燉火等所有工序，目的都是追求茶湯最終的濃度能匹配唐宋，茶與水的關係，卻蛻變出一個前所未有的巔峰，茶葉的內蘊在每一泡的濃淡變化，更貼近傳統書畫筆墨煙霞妙趣。

所以功夫茶不止是泡茶方法，而是清代偉大殊勝的茶葉審美的突破，今天愛好此道者首先應該明瞭葉末並存的意義，不應捨棄芽片梗末，而製作者不能以清香為名義而偷工減火，導致走水不盡，既易反青，又無沉檀等聖潔之萃，徒與花草爭艷，終為淺薄。須知古今中外偉大的藝術都是追求靈性的向上，當然，一旦物以為寶後，以假亂真，以次充好，炫耀逞豪，攀比鬥富，亦經常見，雖曰無可奈何，但是仍然希望有心人能真心對待，免辜負偉大的古人和傳統。

初刊：《普洱壺藝》2017 年 3 月號第 60 期。

重刊一：《試泉》（網頁）2017 年第 15 期。

重刊二：2018 年 12 月 27 日「西海茶事」（網頁）重刊此文，題目改為〈功夫茶要義〉，文章開首兩行新加：「功夫茶是清代中期，源於武夷山然後傳到閩南潮汕地區，集採摘、製茶、沖泡、配具之大成，是唐宋明清千年來茶文化的又一巔峰。」其餘內容相同。

編者按

茶是生活美學的媒介

茶‧中國結

父母是閩南人

去香港之後生了我

他們給我一個印象就是香港不是中國

他們又特別喜歡故鄉的很多的人與物

所以我從小就渴望知道中國是長什麼樣

我成長最大的苦惱

就是中國是怎麼樣的

後來通過接觸到茶

通過喝茶

感覺到這個不是香港的東西

這個是福建的東西

這個是浙江西湖的東西

這個是黃山、安徽的東西

那會兒覺得特別興奮

我可以通過這個渠道真正的體會

這個地方的一種信息

穆如說茶

茶，是中國人的驕傲。

我們的祖先最早將其馴化，

並將它的魅力第一次解放了出來。

在一代又一代的傳承中，

我們使它升華為一門藝術，通過茶，

我們找到了認識自我、安放心靈的通途。

然而，在普及化與商業化的夾擊下，

這片曾經的心靈家園已改變了顏色；

當它退化為商業炒作用品時，

它的寧靜、它的安慰已黯然失色。

如何找回茶杯中逝去的傳統茶文化，

如何找回失落的尊重心？

這條看似簡單的回歸之路，

其實異常遙遠。

真正的茶的基礎還是陸羽的《茶經》

茶有別於其他植物

是自然界最有靈性的植物

它那種優秀的

精華的特質是別的植物沒有的

能使我們與大自然一起神游的就是茶

因為喝茶的時候我們是完全的回歸到大自然中

生活美學就是以茶為媒介

讓我們的覺知山水自然

領略活在大自然的意義

編者按

2017 年 9 月 27 日見刊於「西海茶事」（網頁），原文由「茶・中國結」及「穆如說茶」兩部分組成，並以分行形式展示；部分句子出自〈問茶錄〉。題目〈茶是生活美學的媒介〉為編者代擬。

功夫茶的世界與境界

功夫茶自成家法，出於僧道，經過文士推演，能工琢磨，下及市井，終歸恢復陸羽風度，自成一格⋯⋯

年輕時從顏禮長先生學習功夫茶常至廢寢忘餐，一己獨沖，惘然不知寄身何處的感受，時時有之。朋友無人分享，亦自得其樂，不有缺憾。直到八十年代後期公開授課，才開始與外人接觸商量，教學相長，開始轉化心之所想為語言文字，自然有了眾樂樂的共品交流的歡快。

我反反覆覆的說，說的無非是功夫茶口訣中的師長傳授，以及個人獨自演練時的思想體會。直至遇到一位前輩先生，可恨自己忘其名姓，他跟我說：「功夫茶雖云一事，而志趣不一，該有士農工商之別。」當時立刻與先生商量，功夫茶無二事，何必要分士農工商？先生寄語，日後我應該漸漸明白。如今回想，彷同遇仙。隨着閱歷見長，領悟到話中真意。而先生自指點我那夜之後，卻再也無緣再遇。

「士農工商」是一直比較籠統的社會階層的歸納，指的是主要生產力的幾個方向。

「士人」從事政府職能與文化傳播，像塾師官吏等，掌握的是文明的推進的法律道德的普及。

「農主」一般是退休官員或者成功商人，置辦大量土地，後代出租給農民，指導和管理農地，按當年收成的豐歉，酌情收取佃租。負責的是土地的規畫和管理，唯是背景或為官員或為商人，品味和追求各自不同。

「工匠」指導環境建設，修房鋪路，引水造橋等。其下者百工，有金銀瓷漆紙布車木等設計與製造的工藝掌握者，着力於器物的精良革新。

「商人」穿州過省，漂洋過海，長途跋涉，復有遠赴他邦，交換貨殖，捨命謀利。

其實，尚有王公貴族，有權得以集天下四海的奇珍異寶，各色貢茶。僧道出家，寄居靈山幽谷，終日思考遠離福祿壽考，尋找清風明月。名門閨秀有奮力攻書善文，以相夫教子為畢生責任。試讀名臣祭母文章，每多涕淚交零，憶述慈母循循教導，便知其母定是文章道德皆飽盈充沛。

舉凡琴棋書畫諸多藝事，多經過皇室洗禮，傾盡聰明才智，黃金玉帛，使其盡善盡美，光榮高貴。

獨有功夫茶自成家法，出於僧道，經過文士推演，能工琢磨，下及市井，終歸恢復陸羽風度，自成一格，下面分別演說。

僧道者出於對生命萬物皆有同情之心，故能不囿於眼前所視，潛心研究，在凡人的現實世界中神游馳騁，每每發現許多新奇，轉而造福人群。故此有採摘茶朵的奇想，搖青揉捻的新技，覆焙燉火的耐心。並且定型為小壺小杯，葉不舒展的原則，為茶湯作出重新

的定義。他們追慕的肯定是出塵之美，飲之使人心胸磊落，自淨其意。後來有人反求妖媚惹人，實在違反本意，可堪嘆息。

我經常反覆思考，當時為何強調一個「正」字，應該就是古人追求的不是感官的短暫愉悅，而是足以糾正一己的美的力量，時時刻刻能夠讓自我更新，自我進德，《大學》[1]所教的大法：「苟日新，又日新，日日新。」這是多麼孜孜不倦的志向啊。

武夷山三教同山，均是對人生有着不捨的追求的人物，相信他們對自身的要求都大大的超過凡夫，所以研究出來的功夫茶的意境，崇雅復禮，反求諸己，有着顛撲不滅的真理在其中。只是我等愚鈍，難以猜測而已。稍作蠡測，其杯重小而不重大，故知其重短小精幹而不重長篇敷衍。其味重深刻幽遠而不重甜美短暫，故知其重敬畏而不重享樂。其事重韻不重香，故知重思想而不重歡愉。此皆見其君子慕德。孔子曰：「吾未見好德如好色者。」是則武夷諸公，真乃是孔子欲見之人矣。而佛門道觀，言辭各異，而戒律其身之義實同，於此當無辯論。

功夫茶之壺，幾乎都作素面。這與前面紫砂好做花式，曼生十八式，推為高山，字畫印章，紋飾不絕，而功夫茶小壺為何卻以光潔為尚，應該有明顯的考量於背後，讀者只要稍作思維，其理便知。

小杯多示意採藥山水石邊牡丹等高潔情志，絕無御用之龍鳳，

1　「《大學》」原文作「《易經》」，諒誤，今據事實改正。

絕無供奉佛家之蓮花纏枝蓮花寶相花，也無道壇須用的明暗八仙法寶，明確地指定功夫茶沒有攀扯到皇室和宗教，純是高士雅客的成就，這在中國古代的藝事中，是絕無僅有的一座孤山。

在僧道以及紫陽書院各位儒士，終日循規蹈矩，所以隨隨便便，自成禮儀，獨飲或分杯，林泉風度，皆成天趣，此所以陸羽《茶經》沒有提及喝茶之儀軌，皆因共飲者都是名人高士，不言自明，就算不衫不履，也無妨礙。

爾後潤入書香，列席琴棋書畫，叨陪末座，終成詩酒花香茶。地處閩南泉漳，文明深厚，器物精研，不在話下，而禮儀開千古新奇，需要隆重解說一番。

天子庶民之禮，皆以權力為序，位高者必優於位卑者，這是人人遵從，不敢逾越。於宗族宴會，則是年高者輩高者為尊，如此類推。這樣的高下尊卑長幼，本來是儒家綱領的根本，是倫理的排列，非常寶貴。

然而在士紳門第中，可能淵源於山林的功夫茶，卻訂立了以品味資歷為尊的排序禮法。本來一起品茶乃是共訴胸懷的美事，三四人為好，幾乎西窗剪燭，嫌多妨雅。講究者都於書室另備一方桌，爐置於簷下，遮雨不礙透風，數杯含韻，暢論文章。所以主人親手沖茶，於茶事明白者為上賓，順序而坐。因為功夫茶對水溫數沸，需要判別入神，如果賓客不知究竟，隨時妨礙主人治茶的分秒之爭。高門名第，素來重視肅穆文靜，主人當然不會指點訓說，所以深諳茶事的居為上賓，實際是協助主人，引領示範。

細說其禮儀流程，說繁不繁，說簡不簡。主人或三杯四杯五杯，茶湯總是從上賓開始傾注，到自己一杯為結束。斟茶結束，主人壺回原位，上賓便立刻取杯，依次而行，最後才是主人取杯，此是敬客之情。然而諸位賓客取杯後，先靠鼻嘴之間，不能嗅聞，等主人最後取杯，做嗅聞之舉，賓客隨之。此乃賓客謙讓之義。賓客目觀主人傾杯入口，方能隨之。

品茶約略三口，每口在舌齒之間需要輕閉雙唇，細細嚼動，讓唾液慢慢和融茶湯，感受口腔以及鼻腔舌底的萬千變化。

賓客隨時觀察主人動靜，等主人停杯復位，上賓即刻緊隨，其餘賓客依次停杯。因為主人放下杯子，意味着要進行下一泡的環節，不能因為賓客無知而影響其內心節奏。道理好比奏樂者中途不應該被外界嘈雜之聲影響。

功夫茶每一泡宛如樂曲的樂章，在曲終前，無論動靜，仍皆是旋律。過程中，賓客取杯放杯時，稍微直腰，莊重其情，主人自知領受。適當的請教和交流，自然而然，更增隆情，亦成美意。

這是中國禮節中極為能傳遞出平人的深意，主以客尊，客為主敬，所以用杯必須一色無異，斟茶必須杯杯勻稱，色量無二，其情深則須其貌一。今人特設主人杯，以示豪奢自貴，非常失禮而不自知。主人工夫不熟，斟茶倘若杯杯深淺多寡，則賓客心存分別，靈犀便隔。每每思想到古人安排這樣高尚的禮儀，薰陶後世之功，無可限量，後人倘若珍惜踐行，何必慨嘆國無茶道而外乞他人？

雖然有人說功夫茶乃小技，但實有大道在其中，後學者應該奮

發鑽研探趣，與其人云亦云，不如自己步步為營，一參究竟。

士紳歆慕者，乃物物各盡其美，見多識廣，不特以金銀為貴。泥如鐘聲，瓷如磬響，廟堂之音，一身尊貴，摩挲勝於玉膩，叮噹似傳谷幽，此是金銀所罕匹。唯是一般農主，來往白丁，稀罕金光銀色，試看泰國華僑喜好於壺杯包裹裝飾，寓意福壽長多，可想而知。

然而規矩森嚴，器型依然簡約端正，茶品仍貴深奧沉厚，茶禮尚為人遵守。三口細品，唇齒所得，鼻嘴滋養，還是那種使人暫忘俗慮的滌蕩功用，未出陸羽格局。這有益於前人雖為農商，但是尊重文化，家設西賓，酒食為饌，舉凡要事，必須迎請文人指點，方覺無上光榮。因此得自高士傳授的功夫茶，豈敢越雷池半步，唯有拳拳服膺，亦步亦趨。此所以舊代文明得以屹立不倒，傳遠流芳。

功夫茶最重者乃是杯中之茶，所以配合各器，止於窮盡其用，窮盡其利，而無富麗精雕，珠光寶氣，自成清貴，取法文雅，較諸琴書，終不遑多讓。良工巧匠好之者，自然深研細究，對材質昇華的淘洗燒成，就手體貼的拐彎抹角，無處不展示才華。證諸傳世佳器，必是工匠亦深愛其茶，致力探討，才會出世如此眾多的奇思妙品。

功夫茶的科學精神，一見於採製，一見於器物，一見於沖法，都成了無盡的寶藏讓後人坐享其成。世若無能工巧匠，結想問茶，捏壺旋杯時，處處為茶考慮，竭力讓茶湯盡善盡美，則功夫茶難成其道。

有趣的是在各個環節貢獻傑出的高人，都沒有留下鱗爪鴻毛，除了幾個宜興壺的底款，還都是很不詳盡，他們歷代人的推敲心得，只能從作品倒推其出發點，這也是茶史的一大缺環。所以我們應該多發起對功夫茶的研究，審視學習古人的思想和技藝，致敬眾多的無名英雄，才不至於辜負前人偉大的創作。下及商賈，自沾染銅腥，也是自然。所以金錢蝙蝠飾於砂銚錫器，不足為奇。然不敢污及壺杯，終究尊重斯文，保存大體。功夫茶後來能傳播市井，商賈推動，實為主要。

八十年代眼見，香港廈門潮汕各處，家家閩潮系商舖，或賣油鹽，或賣煙酒，都備有茶器，時刻招待來往街坊客人，表示熱情。這使得家中沒有條件沖茶的市民，卻能時刻喝茶，真真飛入萬姓，將此繁雜高雅之事，變為尋常日用。平民百姓於禮法自然難〔與〕門第看齊，但是請喝茶，謝你的茶，這樣主客來往仍然不改，禮儀周周。或許因為這是街頭巷尾常見，現在很多人便以此奉為正宗，事事依據為準。有些原意，反而不彰顯，被遺忘，很可惜。

至於未來的推動，仕女功夫茶是很需要去揣摩發展的。之前功夫茶屬於男士的世界，仕女從未介入。這現象和日本是一樣的。日本後來國家穩定，明治維新，提倡文明，才將插花煮茶列為仕女出嫁必修之藝術。今天仕女也相夫教子，也面向社會，也自我修養。畢竟男女性情各異，品味有別，在書畫這些更為古遠的領域，早就有所探索，唯是功夫茶復甦未久，又是重新萌發在這個嶄新時代，似乎有着更多的課題等着大家在繼承的虔誠以外，也要有開創新風

的深思熟慮。

　　中國苦難經年，在這個高雅文化得以惠及萬民的美好時代，除了應該正確的學習之外，更要時刻思念膜拜前人對後代無私的付出一切，乃至生命。

編
者
按　　本文見刊於《Tea・茶雜誌》2019 第 27 期。

香港功夫茶的匯集與傳承

在中國近代炮火不絕的二百年，香港這個小島幸運地被選擇為最安全的彈丸之地，並且成為中國閉關守國的唯一與世界交流物資和信息的窗口。

從小就勤奮的尋找街頭巷尾的中國痕跡不多，但是還有。讓我最癡迷的是國貨公司裏面精彩的工藝品，雖然這個詞語不是很恰當，但確實是官方的說法。瓷器、金銀器、漆器、木雕等，可惜這些都是遠觀而不可及。

我的中學附近有一家茶行，焙茶時候的香氣，沉〔鬱〕氤氳，對我有着莫名的吸引力，每天經過，深入腦海。長大了喜歡到處尋找茶香，而香港的茶香都是繚繞；在街頭巷尾。尋找過程，慢慢領略到茶行分成廣東人買普洱為主的，還有同樣是廣東的潮汕人買鐵觀音為主的，二者風格迥異。潮汕雖然屬於廣東省，但是其方言和生活習俗都自成體系，跟以廣州為核心的廣東人截然不同。後來又發現了有閩南人經營的茶行，同樣經營烏龍系列，卻更傾向閩北的水仙。年輕人有的好奇心，在我身上表現的更為澎湃。當時也沒有找到與茶相關的書籍，都是靠雙腳一家一家的走，靠嘴巴一家一家的問。

因為沒有到過大陸，記下茶行中的茶葉產區地名已經是一件非

常不容易的事情。

安溪、武夷山、建甌，都只是一個名字，連照片都沒有見過，於我其實也沒有鄉愁。

何解我總那麼念念不忘？

閩南系的茶行都標榜武夷水仙，而且還是用「彝」字，武彝山這個更老的名字。主要是出口到南洋，比如泰國、馬來西亞、印尼這些最早下南洋的華僑國家。由於漂洋過海，時間長氣溫高，所以需要加重焙火，減低茶葉受潮的影響。其沖泡手法亦是以閩南詔安為依歸。在功夫茶進化過程到潮汕地區，沖泡技法推到頂峰。

潮汕人士經營的茶行在七十年代開始轉為以經營閩南鐵觀音烏龍茶為主，基本原因是普遍市民消費能力下降，來價更高的武夷茶便在市場萎縮，取而代之的是造價更低的閩南茶就應運而生。

八十年代的香港人，在全世界華人中雖然說是生活相對安定，但是消費能力依然僅夠餬口。有着草根氣質的潮汕功夫茶精神，有壺、有杯、有茶葉即可，靠一己的沖泡技術彌補所有，造就了功夫茶在困迫的歲月，依然能廣為流傳。香港就在這樣一個時代，保留了閩北水仙的傳統，保留了閩南鐵觀音的傳統，以及潮汕人士不離不棄的沖泡傳統。

九十年代香港進入了繁華歲月，大量新興茶行出現，縱然引入了許多原來少見的更為優質的茶葉，但是功夫茶卻成為了他們在課程推廣上不可或缺的一個重要根本。

所以今年¹7月份香港舉辦的大型功夫茶會，參與人數高達四百多人，證明了多位老前輩匯集在香港多年，苦心經營，傳承到今天，好此道者日益增多，生命力更為旺盛。

編
者
按 　本文見刊於《Tea・茶雜誌》2019 第 27 期。

———

1　指 2019 年。

功夫茶概論

　　功夫茶是一套由「採」、「製」、「器」、「沖」各個部分的環環相扣，密不可分的形式，是自唐宋以後對一杯茶的思考，最嶄新的最高峰的成就。因在採與製兩個環節，當時的人慨嘆過程耗費工夫，採摘需要比別的茶多候十五到二十天，製茶更是拖長到半年的光景，所以有「工夫茶」一說。然而後來幾款紅茶也冠以工夫紅茶的名稱，讀者需要自己辨別清楚。離開武夷山後，傳播到閩南潮汕地區，斟酌器物之精，推敲沖茶之細，則非是過程時間長短來量度。器物精巧，關乎良工手藝的功夫，沖茶注水則乃掌茶剛柔的功夫，所以後又稱為「功夫茶」。

　　下面就從採、製、器、沖這四個角度去推測前人初衷和用心之處。

功夫茶之採

　　茶葉自古主張嫩採，蒸青炒青都貴嫩，以芽頭為貴，後來雖有人也責備莫只重芽頭，旗槍或能更美，旗槍指的是一芽一葉。其時大家認為採摘再成熟的葉片，會苦澀難以為美。何故武夷山此一千年以來的佳茗產地，為何會有人忽發奇想，要將採摘節氣往後挪達半個月到三周之久呢？

如果從市〔場〕運作的角度去衡量，這是無法相信的行為，除非有皇室的介入，那也可以成立，可是恰恰這樣的採製，完全沒有相關紀錄說明皇室的指導，明清兩代的官窯壺和杯，都沒有與功夫茶有關聯的證物。

清明是採茶佳期，家家戶戶都開始靜待開山，一直以來採茶都是由政府統一法定開山採茶的具體時間，也沒有人可以號召讓大家一起苦心再等開採的時間，就算有人願意嘗試，他們是冒一個天大之險，茶農這一年可能將會血本無歸。因為提出往後延遲採摘的人，肯定是在試驗一個想法，首先我們要問這個想法從何而來？因為這個想法是要對千年以來的採摘標準作出一個拷問。喝茶這個古老的行為，採摘標準因為什麼原因要被顛覆了？陸羽沒有提出這個顛覆，宋徽宗沒有提出要顛覆，出於什麼考慮，要堅持不採嫩芽呢？

思考了很久，我感覺這應該是出於宗教的戒律要求的。我從小就是佛教徒，佛教裏面沒有這樣的戒律啊。大學時讀過一則，程頤先生陪皇帝遊覽御園，新柳初生，皇帝折下把玩，先生勸以萬物生機初現，莫折其生機。這故事給我的印象很深，但是這樣就能解釋武夷山有些人非要延遲採摘節氣嗎？

當然我聯想到武夷山儒釋道三教同山，而程頤的追隨者朱熹的紫陽書院在此赫赫有名。直到幾年前讀到龔鵬程先生一本講古今

世界的飲食禁忌的大作[1]，跳出來四個字：「勿折初生」，這是道教一個支派的基本戒律，這比一般道教講的無亂摘草花，更為明確嚴峻。我舒暢了一個晚上，乃至很久。一個困擾了數十年的疑團，終於找到實證。原來這群渴望洞察生命奧秘的道士，他們看到嫩黃的芽頭時候，文人和尚都讚嘆不已，而他們卻不敢吞咽。這就給了往後延遲採摘，並且採摘連梗的一芽三葉或四葉的開面茶，有了扎實的動機。

茶葉的芽頭在剛採摘下來的時候，成分中的分子較小，故此容易溶於水，喝起來味道確實比較甜潤豐厚。所以在對喝茶還沒有形成喝陳茶的習慣之前，大家還是對嫩芽的滋味更為欣賞。然而在武夷山這為數不多，但是智慧極高的僧道們，秉承堅守大自然法規，認定芽頭的物質肯定不如開面茶豐富這一不變的定律，開始了一場艱苦的製茶工序的探索。這些敬畏天地的勇士，反求諸己，認為採用成熟的一芽三葉或四葉帶梗的完整茶朵（閩南方言稱「一蕊茶」，非常生動典雅）是最能表達茶葉完整的生命的。他們甚至懷疑只是因為原來的製作工序未夠深入合理，需要尋求一套更為繁複，更為有創作意義的工序，過程肯定有許許多多的失敗，然而並沒有因此而退縮，依然勇往直前，恭敬地承認個人的智慧不足，不依不饒地在物理化學範疇上下而求索。後人真是幸福啊。那麼繁雜的，一道一道的工序，許多都是發千古之奇想，茶葉中許多未曾被人挖掘的

1　文中提及的書是龔鵬程的《飲饌叢談》。

寶藏，隨着他們反覆的試驗，成功失敗，失敗成功，箇中的苦心，不足為外人道。

然而，我在仰望他們時，也能微微的感觸到每次得到寸進時的狂喜。這就是學問讓人執迷不悔的真趣，所謂尋孔顏樂處是也。相比於綠茶一刻能成，岩茶不惜蹉跎光陰，炭火守候，初成便須半載。後來踵事增華，復藏一載，更焙一次，乃至更藏更焙，再任其與日月漸生的微生物，細細滋養，脫胎換骨，香兼遠馨，味存幽韻。

馨，嗅之微者；韻，舌之深者。

思想古人，自有山水之眺，悠然之趣，絕俗達雅，神志儼然。

至於開創此極大成就者，為何不留名姓，使得後學無處仰望。

猜想眾人君子均奉敬陸羽，篳路藍縷，開宗立法，使得後世受茶潤德，〔功〕在千秋。後繼者自謙只是推研再究，都不敢掠美，藏姓字於名山秀谷，實見高士襟懷。後人雖無從追索，但亦是中國茶學史上絕世美談，然此豈不是中國茶道的終極精神。今人俱羨慕日本千利休大師，終生奉獻茶道，亦皆慨嘆中國竟無。思維武夷茶開創者，隱姓埋名，成事不居功，此非亦曠世難得的精神耶？

功夫茶之製

「看青做青，看天做青」說明了以自然為法，所以便無定法。天氣不同，製法不同。人隨天變，只因葉本隨天變。能深入者，定可明白，岩茶喝的其實是天意。

岩茶製作中的萎凋殺青搖青三個工序，主要是讓物質進行糖

化，揉捻目的是茶葉表面破壁，焙火為了揮發水分，其中並沒有外添的物質與之發酵，所以岩茶發酵一說，漸漸被質疑，更有理的說法應該是「紅轉」，指的是綠色的物質被加入的溫度或者壓力進行糖化，茶葉茶湯顏色趨向紅色。

芽頭的物質雖然沒有開面茶葉豐富，但是新做出來的茶葉，溶於水的物質佔量比較多，但是由於那些物質的分子比較輕，所以容易揮發，存放不長時間，便會淡然無味。一芽數葉的開面葉，物質溶於水的百分比，會隨着時間增加。所以收藏得當的話，會予人越來越豐富濃郁，滋味如是，香氣亦復如是，餘韻更是如此。

我卻一直百思不解的是，當初製作時，茶葉釋放的香氣，如蘭似梅，已壓他茶，並足以動人。何以當事人捨棄那迷人的芬芳，依然增添三道火工，使得最後沉鬱出塵，聖潔高渺。十年前在北京方遇良友，賜聞奇楠幽香，交幻滲膚，蔚為奇觀。方知真是蝸居香港，井蛙目短，見識淺陋。奇楠沉香乃是僧道經常作追慕膜拜之用，他們知道這是香中無上，能使人耳聰目明，如讀聖賢經典。所以在岩茶製作中，出現常人已經陶醉不已的名花之香，仍未能被他們視作高尚，非要求得沉檀雅靜，才肯罷手。

今天大家口口相傳，珍貴正岩，幾乎非三坑兩澗不可潤吻。我不是好事之徒，但是對這個「正」字，卻時刻思維究竟是什麼含義。談岩茶之正，不是應該在之前採摘的產區時候講嗎？山場地土正否，這個容易辨別，而岩茶製法也是正與不正的關鍵。先不談商販偷天換日，掉包的行為，也不談假冒偽劣的行為。

岩茶天時地利人和，製作的成敗優劣更為重中之重。前面標示香以沉檀為貴，何也？因沉檀可正人心。當然，那只是可以，不是必然。正如四書五經，佛道經典，各教經典，都是能正，而非必正。為什麼前人揚棄名花襲人，而求索茶本真香。正字有糾正有純正有端正數義。就是能讓人一步步走向更美好的精神道路。

香氣雖美，然而也可以迷惑人心，所以蘇東坡說從來佳茗似佳人，而不是美人。陸羽強調茶可以蕩昏昧，目的是滌蕩我們不正確不善良的思想和情緒。所以發明岩茶諸君子，將製作定法嚴謹，必要求得岩茶骨骼，木藥深沉，使人端正高雅。這就是對這個「正」字最全面的詮釋，最固執的堅守。

這個「正」字，除了製茶人需要嚴守家法，品飲者並要明白。嚴格定義的岩茶，飲香再三，必須使人韻味深長，使人自省不息。汪士慎云，使人生敬畏之心，如處高士，久不生厭。真是岩茶知己。

人能自省，必有進德，於己於人皆是好事。

如無此意，則何必俯首於正岩之茶。

雖然，煮鶴焚琴也是自古有之。

功夫茶之器

當我們明白了一些道理，然後就會創造出器具，使得我們的生活更有豐富多彩的意義。明代朱元璋以嚴苛法律，禁止宋代蒸青研沫的點茶形式，一時天下點茶器具銷聲匿跡。法律允許原來比較簡

單的泡茶法，自然一夜風靡，大行其道。

然而講究的人家，不甘心仿效民間以粗碗盛飲，家中考究的蓋碗酒壺酒杯，便派上用場。於是長達百年，作為食具的蓋碗（以前建築都是半開放的，從廚房到廳堂房間，都要經過有風有塵的庭院，所以碗都需要帶蓋），作為酒具的酒壺酒杯便漸通用為茶具。所以很長一段時間沒有嚴格意義的茶器。

這裏不妨做一個不太嚴肅的定義，寬泛兼用的稱為茶具，後來反覆推敲專用的稱為茶器。因為從文字上看，「器」有着比「具」更為嚴謹的細節邏輯思維。兼用年代，人們也會慢慢領悟茶湯的一些特性。

明代進入了一個喝茶湯不吃茶葉的時代，茶湯新的美感會得到有心人的體會，從而鑽研製造專屬的茶器的誕生。功夫茶器最早的記載是袁枚的文字，壺小如香櫞，杯小如核桃。香櫞即是佛手，大小不一，不好猜測。但是核桃的尺寸相對固定，容易作出判斷其尺寸。很重要的說明了壺之小杯之小，都是前所未聞未見，印證後來的孟臣壺、若深杯，已經具備雛形，只是越後越小。

明代酒杯比較講究的有高足的，杯身高，杯口窄，杯底圓。有臥足的，杯身矮，杯口寬，杯底平。是否適應不同季節，或者是南北方不同，又或者是飲用不同酒類，我尚未得知。高足杯好像很少兼用作茶杯，我懷疑是高足作為酒杯歷史悠久，而且與之前的茶盞形制相差太大，故此一直還是作為飲酒之用。臥足杯形制與茶盞接近，兼用的歷史痕跡明顯。其實今天，依然許多人用作茶杯。

後來若深杯被高舉為功夫茶四寶，我不認為只是做工和青花

繪工出色而已。包括孟臣壺，講用料手藝，逸公、秋水等人也不相上下，何以後來潮州功夫茶四寶標榜孟臣呢？我覺得若深杯和孟臣壺都是做了同樣的貢獻，就是在器型的完善過程深化了與茶湯的關係。「壺必孟臣，杯必若深。」這個「必」字，是最高的讚嘆。到了不能推翻的地步，究竟是什麼原因。

簡單描述我對若深杯的細節觀察。其實就是一個圓化的過程。若深之前的杯子，出於兼用，酒杯或高或矮，杯底或圓或平。由於中國烈酒的飲用習慣都是小杯大口喝，酒液在杯中的停留時間比較短，所以酒杯容量的考慮，會比杯形的考慮會更顯重要。到了武夷茶橫空出世，並且定為小壺小杯，茶湯濃郁，細微變化特別明顯，故此對茶器的琢磨，舉凡器型線條胎體厚薄大小，口唇身腹底足，都巨細無遺的列入考量。

這個貢獻要歸功於閩南士紳。從武夷到閩南到潮汕，直到海外南洋臺灣，無可否認，最為文雅富庶之地實屬閩南，廈門泉州漳州都是文風與商賈雲集之所。是以對器物的精研，既有眼力，也有財力，自然促進飛快。更為有趣的是這是在皇室品味以外的一股民間審美在凝聚成力量。

我經常說，功夫茶是唯一沒有皇室參與過的獨立而高尚文化，這是有別於琴棋書畫的地方。所以在這段時期的功夫茶茶器都典雅深邃，更無龍鳳紋飾的器物傳世。到了潮州地區，因為下及市井，器物依然延續閩南固定的形制，但是論及高雅的品味，自然不能同日而語。若深杯是定為半圓形，孟臣壺定為圓形，這就是他們偉大的貢獻。

當然，在細節的整理和研究，也是極為驚人的用心的。器的終極對象是誰？就是使用者。我經常感慨，現在的器物做匠，從來不跟我的手商量一下。他們的出發點只是大家的視覺，滿嘴講的都是眼睛看得到的元素，那為什麼從來不問問我的手和手指啊。還有，當然，壺和杯的執持方法也有雅俗，許多人也不區分執壺持杯與拿菜刀。

　　若深杯將內壁修為半圓形，從物理學來講，圓形是所有形狀中，表面面積最大的，這樣茶湯中的各種分子，在杯中形成結構時，會最為均勻細緻。杯子外部線條因應手持的時候，有着美好的穩重感，所以在杯唇略微加厚，腹部也是這樣處理，整個輕薄的杯子，瞬間有了穩如泰山的份量。圈足部分加高，使持杯時，一是偶有少許茶汁掛杯，手指可以輕輕的接住，不會滴灑；二是不會容易碰到杯底，因為觸碰到高溫的茶湯，畢竟會燙疼，影響品飲的順暢覺受。

　　我猜測畫上青花，應該是指明了燒製的溫度。透明的釉面，是很難猜測到燒成的溫度的。越高溫燒出了的釉面，就越為細密，越是細密的釉面，茶湯所形成的品格越高尚，清晰細膩是高尚的表徵。歐洲人士品酒推崇水晶酒杯，目的就是水晶與玻璃同是透明，但是表面密度就高出許多。玻璃器皿用一段時間，就會模糊，俗稱發毛，就是表面不夠細密，容易被外物摩擦受損。在瓷器中，景德瓷燒成溫度高於龍泉定均等窯口，箇中又以青花瓷燒成溫度較高。我大膽推測若深全部繪以青花，並非為美觀，而是直接指定茶杯的燒成溫度，約攝氏 1,200 度，低於此溫度的各種紋飾顏色，杯面結釉的密度，都非理想，有損茶湯。

至於胎土，相依於釉水，能承受高溫的釉水，必然須要精細的白泥，不必再論。景德瓷之四美，白如玉，明如鏡，薄如紙，聲如磬，具備的都是廟堂志氣，玉乃君子必配，鏡能正己，紙記經典文章，磬是和平之音。

至於胎薄，前人有杯薄則易起香，這是因為茶香之能隨着熱力升發，到達人的體溫的溫度，我們便難以辨別，假如杯厚，茶湯注入杯子，杯壁吸收溫度，使茶湯溫度驟降，美妙的茶香便與人擦身而過，殊為可惜，所以若深杯指定是薄如紙的景德精瓷。有人會問，為何建盞不須求薄。宋代喝茶也有燴盞這道程序，燴就是加熱。當時的開水調膏，茶末份量沒有後來岩茶的多，所以茶末不太吸收溫度。當然，最主要是煮茶點茶的年代，茶香隱約，無甚變化，所以也就不在主要考量。千年官窯，真是有因。

若深杯選青花為記，中有深意。若深的青花，多寫山石牡丹，而非玉堂牡丹，已經表達了文人情好，至於常畫「松下問童子，言師採藥去」詩意，此乃是唐朝賈島名作〈尋隱者不遇〉，一股山林幽趣，撲面而來，想像武夷山道士與僧人儒士同論人生，直能發思古之幽情。若深在器型的定型，釉面結晶細密，對茶湯的表達，都有非常科學的貢獻。至於泉林意趣，更是躍然紙上。

長夜漫漫，總有思考不完的事件。若深和孟臣到底會不會是同時代的人？他們有沒有坐下來商量一下壺與杯的細節？還是只是兩位沒有見過面的高士，各自在同樣的軌跡思考同樣的問題呢？我真是恨不能與他們同時啊。這會讓我的生命帶來多少的啟發啊。前面

多次提及酒壺的兼用，這是有明確的歷史證據的。不敢斷代，只是從一些流傳下來的器物做一下猜想。

比較早的，專門用作小壺小杯的朱泥壺，早期的還是偏高，著名的有思亭和文旦，思亭的嘴流長而彎曲，與歷代酒壺接近。文旦嘴流短而直，與歷代的執瓶接近。這樣的器型沖泡岩茶，壺形跟茶葉的形態差別很大。因為是小壺小杯，而且是不能讓茶葉在壺中舒展，於是乎，壺形演變為扁平。扁平壺估計帶來新的問題，一是茶湯會有香氣悶住的缺點，二就是清除泡完的茶葉非常困難。

然後朱泥壺逐漸有個變圓的趨勢，逸公、秋水、宮燈、君德，到了梨形好像是一個小總結。大家好像找到比較妥帖的壺形。

當今無法確定哪些是孟臣的壺形，但是都偏圓形，嘴流也慢慢拉直，並且應該是加上壺唇。這些都是在與使用的愛茶者慢慢商量出來的成果吧。圓形是表面面積最大的，這在前面說過。嘴流從原來的三道彎，越來越直，本身是沖泡經驗研究出來的，那為什麼原來的嘴流都不直呢？又要囉嗦幾句，這就是酒壺兼用的痕跡。

功夫茶之沖

沖茶實乃功夫茶新的發明，與前代截然不同，開宗明義的說明水流的主導地位。過程不外乎四步：煮水、納茶、注水、斟茶。其講究則各有門道，不知是多少聰明才俊研究得至。

風爐和砂銚都比尋常的縮小很多，為的是每次煮水都僅夠一泡茶，這樣更能保證水的活性，不允許反覆加溫，以致水老的缺陷。

因應這樣小的風爐，新興了一種燃料，橄欖炭，細小而耐燃，取材於潮汕人士愛吃的烏欖。

納茶應該是從來沒有過如此細緻的處理茶葉跟茶壺的關係的研究。茶壺平放，將茶葉置放，這是不應該被懷疑和被推翻的。茶葉要滿壺頂蓋，這是功夫茶從頭到尾的原則，茶葉茶末並用，這應該也是很早就被肯定的，但是，茶葉茶末在壺中如何分佈，從物理方面考量，卻成了讓人頭疼的問題。大家都知道水溫是茶葉物質釋放最核心的要素，然而壺中有葉有末，壺身高度構成了茶葉會有幾層的重疊，水溫經過每一層茶葉，溫度被吸收後，就會一直下降，這樣後半部的茶葉吸收的溫度，會比上半部的低，加上茶末如果散漫的和茶葉黏連，這樣茶末堵塞壺嘴的機會非常大。先把茶壺吊起來，將粗大的茶葉先放在前半部，這樣能讓茶葉負責堵住茶末，漸漸斜放，納入茶末，到差不多平放再納入茶葉，這樣能形成茶壺的下半部是以茶末構成，其餘則是茶葉。進階的拍壺動作，是為了讓茶末下沉，茶葉的堆疊也是井然有序，層與層之間有着空間，這樣水流進去的時候，可以同時沖到壺中的茶葉。要求的技法，是前所未有的精細複雜。

注水的向內環繞，目的除了讓茶葉可以多次吸水，盡量讓水分浸透茶葉，讓物質充分釋放外，也是讓底部的茶末逐漸往壺中央收緊，不讓往外散亂。是怎樣的妙想，才能如此體貼入微。這個當然是因為文人早就掌握了琴棋書畫這些更為古老的藝術，大量的審美結論，以及技法探討，都注入了功夫茶這個後生的新星。中國文化

總是深不可測，就是因為傳承悠久，日積月累而成。

斟茶要求之高，也算駭人聽聞。世界上從來沒有一種液體斟到容器的過程，要這樣來回往復，先斟出來的〔淡〕，與後斟出來的〔濃〕，巡城的是茶湯，點兵的是葉中的汁液，追求濃淡互吸，茶湯的形成由無數的毛細管作用交織而成，這樣的茶湯，敢稱其在嘴裏的變化微妙，真乃是前無古人。

唐宋以後的品茶，由功夫茶的研究，終於又登頂傲嘯矣。

我們看看酒壺的流都是長而彎，因為倒酒時與客人酒杯距離比較遠，所以要長點，這樣不用貼近客人就可以倒酒。至於流要彎點，為的是減慢酒液倒出來的時間。這就恰恰與倒茶的訴求相反，功夫茶要求茶湯倒出來的時間越短越快越好。探索的道路真是漫長無比啊。加壺唇目的有兩個，不讓淋壺時候的水流進壺內，解決了壺蓋磕碰損破。至於蓋牆高達壺身的三分之一，這個針對功夫茶頂蓋要求的設計，似乎許多名家都有壺作流傳，似非孟臣獨創。

有一個問題纏繞我亦是多年，在這裏與讀者分享一己之見。紫砂是如何進入士人書房，作為案頭清玩的呢？數千年重瓷不重陶，竟然在明代扭轉風氣，實在必有其因。喝茶的人未必注意明代有一因皇帝喜愛而登峰造極的新玩意，宣德爐。漢代而後，皇室對金屬的推崇，歷來都是金銀為上品，到盛唐更是。銅器久不為人鍾愛。明代宣德皇帝卻情有獨鍾，反覆研製，估計有大量的道士參與冶煉。於是銅爐的審美風靡天下，那種沉着的張力，猶勝金銀的耀目無味。但是，宣德銅是御用材質，爐子的器型也都處處有天子專屬

的細節，所以民間也無法仿造。唯是，上有好者下必甚焉，皇室的品味總是有不可抵擋的魅力。

最早出現的紫砂、段泥、本山綠，全部都是宣爐的色澤。可是都不敢做成爐子形制。所以進入文士的書房，在器物短缺的板塊，茶壺，大放異彩。一時爭相仿效，從此，紫砂盛行。這個跟紫砂有着耐高溫的泥性有非常直接的關係。起因是想模仿銅器，其金聲莊嚴，必不可少。紫砂能燒成如銅，所以別處陶泥，無法取代，故能歷久不衰。後出的朱泥本身與宣爐銅色不近，雖然燒成溫度更高，一以年底離明已遠，加上紫砂已站穩文士清坑之席，便再開一新面貌，獨在功夫茶席佔據鰲頭，古稱蘇罐，即是江蘇宜興的茶罐，閩南潮汕人士稱壺為罐。後潮汕用當地紅泥試燒，天資不如，而細節精益求精，能爭取一席之位。至於功夫茶器物運用，尚有風爐砂銚兩樣重要器具，砂銚求輕盈，風爐求透氣，其餘則顯其小巧，能匹配小壺小杯即可。潮汕終極追求是，手能做到的都不以器來替代，這是極為重要的精神。

心手相應，人茶無間。後學者豈敢不孜孜焉。

編者按　　本文見刊於《Tea・茶雜誌》2019 第 27 期。

傳統「功夫茶」口訣要義

清代乾隆年間，源於武夷山對茶的一次嶄新的理解，將原來一直以清明芽頭為主的採摘標準，推後一個節氣，並以一芽三葉為採摘標準，又將茶湯濃度定為小壺小杯，世人驚呼為功夫茶。

流傳到閩南、漳州、泉州、廈門等地，琢磨茶器之講究，壺必孟臣，杯必若深，大局遂定。

至詔安[1]一地，對沖泡技法日益推敲，七分葉三分末的配比，引發到後起之秀的潮汕好茶之士，深刻入微地揣摩注水灑茶的變化，最終出現口口相傳的功夫茶口訣。

所謂口訣，即是不見於書籍文字，單憑口傳心授，是世界上文字廣泛傳播以外的一種最私密的授受關係。由於是口口相傳，所以傳授者可以根據受業人的資質稟賦隨時調整指導，漫長的過程是為了保證每個環節都不會被淺薄誤解。

我的口訣傳授業師是香港顏香圃茶莊主人顏禮長先生，經過長達十年的悉心指導。是次以文字整理其心得，箇中多有不足之處，乃一己體會尚淺，非先生傳授未細。口訣並非敍述整個沖泡過程，而只是點明與一般泡茶過程不同之處，並指出對技法成敗的目測要求。

1　「詔安」原文作「詔安」，諒誤，編者據事實改訂，下同。

一、淋壺

也稱淋罐，因為閩南潮汕均稱茶壺為茶罐。

淋壺的目的是提高茶壺的溫度。

在明代以來的泡茶法，水沖到茶壺中，都是降溫的過程。而功夫茶淋壺這個要求，在空壺的階段，是希望把茶壺燙熱，隨後的納茶步驟，茶葉可以得到一定的熱力，有助於茶葉釋放在表面的異味。納茶後可以再次淋壺，這是為了後面正式注水時，水接觸到茶葉時，水溫不會被壺壁大量吸收。注水後也可以根據茶葉的濕燥新老再度淋壺，甚至反覆的淋熱，從而增加溫度，達到一定烹煮的作用。

至於淋壺時候，水流盡量貼近壺身，並且不允許流進壺裏面。有些朋友會以口訣裏「高沖」的高距離來淋壺，這是沒有瞭解二者的真正目的。淋壺是為了淋熱壺身，所以越貼近壺身越是有效。

如果蓋子蓋上，淋的時候要避開蓋鈕，因為執壺時，手指需要輕頂着蓋鈕，蓋鈕淋熱了，手指便會被燙着，影響動作的靈活。因此壺把也不需要，也不允許淋熱，保證手握壺把時不被灼燙。

二、納茶

功夫茶是針對閩北岩茶、閩南鐵觀音的茶葉相應而研究的沖泡技法，這個系列的茶葉，有茶芽茶葉黃片組成，焙火運輸等過程會產生茶末，當然可以通過篩選篩走碎末，這也是今天常見的處理方法。

納茶的要求是將茶葉茶角（將黃片輕壓成碎片）茶末分類收納在茶壺的不同角落。原因是前人發現茶壺是有高度的，這句話聽

起來很沒有必要，但是在古人在精心的實踐，發現熱水注入壺中，水流下浸到一層一層的茶葉的過程中，溫度會一層一層的被茶葉吸收，從而降低，流到底部的水溫肯定是低於上層。如果都是體積同樣大小的茶葉，這就意味着幾層同樣大小的茶葉，所吸取到的水溫有所不同，這樣會形成每層茶葉釋放的物質不一樣。故此思想精密的泡茶者，便想到以不同面積的茶葉茶角茶末的組合去解決水溫變化的必然過程。

源於詔安的葉末分納，起初是用一小方白紙，將茶葉茶末分開，將一半茶葉先放在茶壺前部，再將茶角茶末放在茶壺的後半部，最後把剩餘的一半茶葉鋪放上層。這是偉大的發明，因為在中國古代乃至世界各地，都沒有過這樣精密的處理。唐宋煮茶，全部都是磨成粉末，調水而飲。明代之後全部整葉沖泡，國外紅茶則是切碎沖泡，歐洲的咖啡全部研磨成粉，水滴而成。如此精細的運用植物的各個部分在同一器皿中進行物質釋放，至今仍然是一座高峰。這座高峰今天是不被重視了，大家又回到半坡，把角末都去掉，是非常可惜的。

詔安賢者攀爬的智慧高峰，被潮汕人追捧不已，爭相鑽研，蔚為奇觀。總體來說，詔安將沖泡的細微辨析提出許多創舉，到了潮汕更為偉大的是將手的作用再度提升，使得手與茶葉的接觸，有着前所未有的默契親切。潮汕諸公勇往直前，以手取茶，手指的撥弄可分辨茶葉茶角茶末，如取如攜，心中有數。並且能夠最細膩的感知當時茶葉的燥濕。專注者更有取茶於手，更有觀色嗅聞一番，心

領神會茶葉當下之狀態，然後神而明之的調整後續的所有動作，尋找更為精準的水與茶的關係。

雖然詔安納茶已經明辨粗細，但是茶壺平放在桌上，粗細納進，雖有雛形，然而尚難以盡如人意。歷代用壺用盞都是平放桌面，潮汕俊才妙想天開，石破天驚，難以置信的發明又來了。將壺扣在指間，先將壺垂立，將大葉納與壺口，然後漸漸傾斜，依次納入茶角茶末，放平於掌中，再鋪蓋茶葉。從此茶壺的運用彷如蒼鷹翱翔，無所拘束，達到隨心所欲的境地。

手與茶葉的感知，靈犀相通，亦白心心相印矣。

三、拍壺

茶葉納進壺中，茶葉或立或斜，葉末仍有部分相黏，倘然驟然注水，依然糾糾結結，層次不明。

思想至此，真是慨嘆古人之用心，殫精竭思，窮追究竟，今人無所用心，處處鬆懈，非常慚愧。

此處應又是歸功於潮汕高人的揣摩。

一手握壺，一手拍壺，以輕巧之力，效漩渦之勢，務求茶葉飛躍彈跳，抖落茶末，茶葉並形成秩序分明，層層交疊，終使受水受熱均勻，各適其所。這一步驟，極難掌握。是依據什麼物理而激發泡茶者能想像出來這奇妙的動作呢？我的猜測應該是從製茶中搖青的步驟引起聯想吧。

壺中茶葉抖動的姿態，實在一如搖青，至於茶末下沉，這又是

篩選茶末這工序聯想挪用的結果吧。搖青確實是茶葉加工一個無可比擬的創作，既想保留綠茶的醇甜，又想糅合紅茶的芬芳，創造出三分紅邊七分綠葉的大膽構想，並且橫空出世了搖青這技法，是中國人對茶葉生命的觀察最深刻的成就。

在拍壺這環節又借鑑其手法，是將茶葉在樹上與火下與水中幾個階段的完美蒂合，最後一杯茶湯便蘊含着千年以來無數智者積累的理解，其內容根深葉茂，條理分明。

今人喝茶多知道敬畏天地，而我卻念念於陸羽而下的眾多沉潛用心的求德君子，他們到底以怎樣虔誠的心志，才能對這些內容深不可測的樹葉進行對話，並且得到那麼多精彩絕倫的結論？

四、高沖

口訣講的都是不尋常的手法，意味着之前大家對水流的應用並沒有太多的瞭解。

唐宋時是以水調末，那些具體的動作經驗，無法被後人繼承。明清都以整葉浸泡，過了很長時間才有人探討水溫的變化處理，引申出「上投」、「中投」、「下投」三種方法，目的是對應不同季節的氣溫。

夏天比較炎熱，可以先注水，然後在開水上面投茶葉，等茶葉慢慢吸收水分，自然下沉後再飲用。春秋氣候溫和，可以先注水一半，投進茶葉，然後再注入另一半水。寒冷的冬天，就要先投茶葉在杯底，再注入開水，這樣茶葉吸收到的水溫應該是三種投茶法最

熱的。這三種投茶法反映了幾個當時的泡茶現象。

一是對水流的高低所形成不同的沖擊力還沒有概念，只是針對水溫與茶葉的關係。這個可能因為唐宋時期將茶葉磨成粉末，水和茶葉的主要關係在茶盞中的茶匙擊拂，至於水流的高低，所以不在思考之列。三投法提出了茶葉與水溫的關聯問題，也是一個泡茶技法方面的重要貢獻。

高沖的「沖」字，與前稱的泡茶淹茶的「泡」字「淹」字，明顯的有着不同的定義。泡和淹都是茶葉被水浸泡和淹沒的靜態，而沖就是帶着力量沖擊茶葉的動態，對茶葉接觸水流這方面的思考，確實向前邁進一大步。

現在我們總是沖泡並稱。

在明清兩代，沖這個技法還是未被提出，大家重視的是浸泡的水溫和時間，這個當然跟綠茶紅茶普遍以芽頭為尚，這些嬌嫩的芽頭，纖維細薄，確實無須運用非常有沖擊力的水流。然而到了武夷茶肇始的採摘新標準，葉片肥大厚密，雖然經過揉捻的破壁作用，葉片表層已經揉破，內部豐富的物質卻依然不容易釋放於水中。

加上發明這種製法的無名高人，是要求提高茶湯濃度，換以小壺小杯，水和茶葉的比例一下子縮小了。舉例：綠茶以 5 克茶泡 200 毫升水，這樣水和茶葉比例就是 1:40，而岩茶以 10 克茶葉泡 80 毫升水，那水和茶葉的比例減少為 1:8，濃度相當於加大了五倍。這個前提是因為不想岩茶那個本身帶紅帶綠的結構被打破。

茶葉在壺中要緊緊蜷曲，不能張開，所以把原有的茶壺縮小，

茶葉只能在蜷曲狀態釋放物質,讓紅綠兩部分的物質在水中瞬間融合。水和茶葉的比例拉近了,加上岩茶葉片肥厚,水流到底能否浸進茶葉,這變成了關鍵的環節。茶葉表面是有排水性,這樣微小的水量,也不會有多餘的水起到淹泡的作用,所以每滴水都要設法讓茶葉吸收。

高沖的要求是,水流和壺身的距離需要 10 公分以上,甚至達到 20 公分。水流要求細注,垂直環繞,由外至內,三圈為止。細注目的是企圖讓水多次接觸茶葉,垂直是以最大的沖擊力接觸茶葉,環繞是將壺底茶末慢慢帶到中心,並且鎖緊,不讓外洩,導致堵塞壺嘴。三圈為止是指導水流的粗細,倘若少於三圈,說明水流過於粗大,很可能水被茶葉表面滑走,而未被茶葉吸收。

五、刮沫

這句口訣屬於對茶葉品質和前面幾個步驟的檢驗。

茶葉品質和工藝如果完整通透,加上高沖的水溫和水流足夠標準茶葉瞬間釋放的物質,肉眼能看到的表徵就是一層泡沫升起,泡沫越是細緻豐厚,證明釋放出的物質越多。這跟宋代鬥茶是以沫餑先退者敗,應用的很接近的概念。

從科學分析上,可能帶有歧義。因為現在的科學僅限於茶葉本身的物質分析,尚未開展到複雜的沖泡手法的變化。在沒有科學分析完全介入之前,這個長期被認可的目測檢驗方法,還是有一定的參考意義。刮沫的應該是手持壺蓋,由外到裏的將泡沫刮走,原因

是避開客人視線。延伸到整個沖泡的過程的原則，凡是關乎雅觀的動作盡量不要被賓客看到，讀者舉一反三即可。

六、頂蓋

這是對投茶量的一個審核，就是第一次注水後，要求茶葉要將壺蓋頂起。

雖然沒有明確的說明具體茶葉份量，但是標明了頂蓋這個要求，在達到這個要求後，具體頂到多高是沒有更多規定。因為茶葉的條索不同，各人口味濃淡不同，是有商量餘地的。

從剛才高沖的技法來說，只有茶葉吸收到充分的水，茶葉才會膨脹起來，再把壺蓋頂起。因為我們納茶的極限就是齊平壺口，如果高沖不得其法，水浸到茶葉不足夠，這樣還是不會有頂蓋的現象。這個目測標準，我們從很多老的朱泥壺潮州壺都能看到非常高的蓋牆，一般達到壺身的三分之一的高度，證明頂蓋這個要求是一直奉行的。

為什麼非要要求投茶量的比例那麼高呢？這只是因為前輩們喜歡濃釅的滋味嗎？

從茶葉釋放條件來說，壺身是一個重要的環境。茶葉在水裏釋放物質，各種分子會經過器皿的內壁進行反彈，反彈的次數越多，形成的結構就越豐富細膩。所以泥壺的顆粒大小和燒成溫度以及壺身線條，都會影響到茶湯最後形成的結構。如果在釋放的時候，壺裏有多餘的空間，這樣茶的分子就會有了遠距離的反彈，會導致分

子揮發，揮發掉的分子就不能溶於水，會減少茶湯的滋味。所以精研沖泡的高人發現，不能讓壺蓋成為一個讓分子可以揮發的空間，從而奠定頂蓋這個準則，目的是盡量讓物質都溶於水，而不轉化為揮發性的香氣。

也造就了中國人品茶最高的成就「飲香」。

這樣的茶湯，完全進入到求韻為目的〔的〕境界，民俗也有形象的表述為「飽嘴」。從此功夫茶茶湯告別了追慕梅蘭之香、杏桃之味的浮華，追尋的已是細啜後幽遠無際的山川晴嵐之韻。

七、燙杯

武夷稱杯為「盞」，閩南稱杯為「甌」，潮汕稱杯為「鍾」，方言各異。

燙杯是提高杯子溫度，目的是保持茶香的持久。

茶香不像酒香有酒精帶動香氣揮發，而我們對低於體溫的香分子難以聞到。試將一杯已涼的茶加熱，溫度的升高，我們的鼻子原先覺得沒有香氣的茶湯，又會再度聞到香氣。燙杯就是為了延長我們能聞到茶香的時間，一般泡好的茶湯大概攝氏 50 度，距離我們的體溫還有 10 度，這樣我們就有足夠的時間去細細嗅聞茶湯低徊的幽香，還有隨着溫度降低，香氣會有連綿不絕的變化。

傳統燙杯手法還有滾雙杯，一隻杯承着開水，另外兩隻杯合起來，在開水中滾動。這手法潛藏着非常複雜的想法。歷來功夫茶對茶杯的燙熱有兩種不同的建議。一種認為每泡茶喝完，杯子都要燙

洗內壁，不想掛杯的茶油積累，影響下一泡茶湯的滋味。另外一種主張是不要清洗內壁，讓殘留的茶油積累到下一泡茶湯，這樣，茶湯會更加濃郁香甜，因為茶油本身就有甜味甜香。所以主張後者的就將雙杯合攏同時滾動的手法，燙熱杯身而不讓開水進到內壁。這派主張的也有單杯滾動的手法，傾斜杯身成四十五度角，開始不觸碰內壁，目的也是讓杯內茶油保留至下一泡。我個人選擇了每泡都燙洗內壁，更能夠清晰地品嘗到每泡的變化。

燙杯的時間節點很多人都沒有仔細推敲，總是跟淋壺相續進行。須知道燙杯是為了提高杯子溫度，而且是要盡量提高，杯子溫度越高，我們能嗅聞茶香的時間就越長。正確的節點應該是在正式出湯前才進行燙杯，茶杯燙好後，就要馬上出湯。有些人會在淋壺後，將潤茶的茶湯倒到杯中，傾灑後，大家一起嗅聞杯底香，這是個人選擇，並無對錯。不過到正式出湯前，還是要正式燙杯。

八、低斟

將茶湯從壺斟到杯子，這是品茶歷史中一個非常大的改變。

先說唐宋，茶末調水成粥狀，故此也有喫茶[2]一說，茶湯裏面有着茶末，一同飲下。後來泡茶法取代煮茶，茶葉浸泡在水裏，可以不停續水，這有別於之前茶葉調和開水成為一次之飲。有了這個續水的可能性，大家發現了每一泡茶的滋味會有所不同，初步印象

2　「喫茶」原文作「吃茶」，編者據作者在〈品字三個口〉的用字習慣改訂。

都是慢慢變淡。明代開始強行改為泡茶法，在器皿的方面，原有的茶盞應該是最早作為過渡時期的茶器，這樣茶葉放到茶盞就可以飲用。然後發展到應用餐具中的蓋碗，這比茶盞多了一個保溫的作用。再往後就有人應用到酒具作為茶具，酒壺酒杯，有可能是為了與人分享時更為便捷。

有了壺和杯，就誕生了一個嶄新的概念，就是茶水分離，也稱為「斷茶」，目的是讓杯中的茶湯完全斷止茶葉物質的釋放，然後在杯子這個新的環境中進行茶湯物質的重新結構，進入一個穩定的狀態。這比之前茶水不分的狀態下飲用，整體香氣味道都更為穩定和清晰，我們對茶湯的理解又進入一個前所未有的領域。與前面頂蓋的原理相同，為了茶葉中的分子盡量不揮發，茶湯接觸到的空氣越少越好，所以茶湯離開茶壺到達茶杯的距離也要盡量縮短，此之謂低斟。

低斟要求緊貼杯子斟茶，這樣茶湯不會受到空氣干擾，物質便無從揮發，茶湯的溫度亦能不予以流失。低斟時壺嘴要緊貼杯子的圓心，這樣茶湯在杯子的表面面積最大，而且最均勻。

譬如筆墨觸紙，五指按弦般，間不容髮，毫釐必感，其中奧妙，人與茶知而已。

九、關羽巡城

這與緊接在後面的「韓信點兵」，是對低斟作出明確的指示。

首先點明了茶湯需要直接斟到杯中，不能再通過其他器皿。如

果通過茶海或稱公道杯，第一無法達到低斟的效果，茶海的高度使得茶湯倒入時必然會有空氣干擾，從而茶的部分分子會揮發掉，這與功夫茶繼承陸羽《茶經》提倡的精準儉約的宗旨是相違背的。更遑論今人斟茶到處灑漏的魯莽之舉。第二就是從茶海再斟到杯中，部分茶油會掛在茶海內壁，損害了茶湯物質的平衡。第三點最為重要，茶湯每分每秒流出來的濃淡都在改變，如果任由茶湯沖進茶海，形成最後的是一混沌的茶湯，像是印刷油墨那樣呆板。

巡城的要求是茶壺不停的，順着一個方向，迅速的、輪流的在杯子斟茶。假設每個杯子都有六次巡城，每一次的茶湯濃度肯定是由淡至濃。

這類似在國畫中常用於畫美女髮髻的手法「染」，由最淡，一層一層的疊加漸濃的色彩，形成蓬鬆多層次的效果。而在巡城這樣的斟茶過程，此畫畫洇染的手法，更直接的就是產生物理上的毛細管作用，形象一點的說，就像一滴墨或者一滴血滴進水裏的過程，濃的會慢慢化開。這技法的結果是茶湯會形成層次特別綿軟細緻的優美無比的質感。這技法應該是直接移植自繪畫，也證明了晚於琴棋書畫出現的茶學，在這些更為古老的藝術領域，吸收了很多早已成熟的技法和審美原則。

十、韓信點兵

雖然同是低斟的技法指示，但是這裏有着更富突破的意義。

明清以來泡茶，從來不會喝掉飽含在茶葉中的汁液，而只是喝

茶葉釋放於水中的物質。這跟唐宋時湯中有末，同時吃飲，根本不同。主要原因是因為炒青綠茶，甚至紅茶，茶葉自身的苦澀沒有轉換成糖分，直至岩茶的繁複製作方法，通過搖青、揉捻等手法，將大量苦澀的元素，轉化成糖分，這才可以將茶葉中的汁液，滴出來飲用。這就是韓信點兵的由來。

巡城時斟出的是茶湯，點兵時滴的是葉中汁液，兩者的滋味完全不同。

點兵部分也來自茶末的茶湯，所以這個動作比較關鍵。

巡城的動作要求在於快而勻。點兵則要甩動胳膊，動作要富有彈性，務求壺中所有的茶湯點滴都盡。韓信點兵，多多益善。這部分的茶湯與前面巡城的茶湯，由於來源雖是一樣的茶葉，但是部位不同，浸泡的時間有不同，所以又產生了不一樣的濃度和滋味。

最終，中國人在一個小杯子層層疊疊的構造出非凡的微觀世界。

善於此道中人，每完成一道茶湯，望之色彩萬變，既晶瑩又豐潤，深邃莫測，至此茶湯近玉矣。

十一、上不見泡下不見末

這是最後驗收成敗的口訣。

前提是幾杯茶湯的份量和色澤必須完全一致，這是對賓客最大的尊重。倘若有多有少，有濃有淡，則賓客難以為情，品嘗到的茶湯味道不一，是乃茶主最大的過失。

如果湯上有氣泡，證明低斟工夫未夠圓熟。當然這與茶壺壺嘴

的設計也有關係。最早的小壺壺嘴多為三彎流，這應該是殘留了酒壺的一些形制。後來使用經驗增多，壺嘴慢慢拉直，這樣出水就不容易灌進空氣，茶湯的氣泡亦會減少。

根據顏禮長先生教導，如果湯上有氣泡，最好盡快飲用，等氣泡一破，茶湯也就不完整，蓋因部分物質隨着氣泡爆開而揮發到空氣。

先生[3]經常問我一句，泡茶到底是泡給誰喝的？

下不見末則是檢驗納茶注水的工夫到家與否。倘若杯底見末，證明壺中的茶葉佈置肯定散亂不成格局。原來為不同面積大小的茶葉接受不同水溫的想法，截然失敗。故此杯底一見末，就印證了壺中茶葉未能構成美妙的層次，所以出現這種情況，這泡茶湯，便是失敗。

有人認為，對待一杯茶湯沒必要如此苛刻。書家講通篇無一敗筆，說明書法有對錯，敗筆就是錯了。琴家講不在調，不成音這也是錯了。棋家講一子錯滿盤皆落索，那就是錯到底了。

明清以後泡茶淪為隨意之事，直到閩北閩南潮汕眾多奇人高士，重新立法，壁壘深嚴，使得品茶不唯是伴讀消暑，而是有着陸羽提倡的「精行儉德」的個人高尚德行進修的追求。

編者按：本文見刊於《Tea · 茶雜誌》2019 第 27 期。

3　「先生」指顏禮長先生。

有工夫，有功夫 —— 一幅華人品茶的傳播地圖

從製茶法探討泡茶工具的改變

搖青揉捻走苦水，小壺小杯濃如藥，到底是誰發明的？

武夷山有一群無名的僧道，他們擁有國家撥給廟觀作為收入來源的茶園，大概是仰慕唐宋時那碗濃濃的茶湯，裏面是研磨成粉的茶葉調弄而成，小小的一盞，啜飲的應該是香韻馥郁，五味紛呈的濃粥。

洪武二十四年，太祖朱元璋唯恐皇親貴族沉溺前朝閒雅之風，頒佈一批禁止的法令，其中影響最大的就是「廢蒸青令」，以法律制裁依照唐宋飲茶之人，改為進貢散茶。散茶即是以水淹茶，喝湯留葉的民間粗茶的飲用形式，將原來研茶調膏精細繁複的程式刪減，一改唐宋六百年的喝茶的面貌。從此天下遂行淹茶法，而製茶改以炒烘為根本的綠茶，後來增研發酵技術的紅茶，採摘仍用以前細嫩芽葉為上，粗老為下的標準。

茶器大壺大杯，讀諸明代圖畫及流傳名物可知。

武夷山儒釋道三教同山，俯仰宇宙，細察物理者多。自宋明理學流行，奉行道家「勿折初生」之戒律者甚眾，眼底細芽猶捲，嫩葉未舒，實即夭折，中有人決議，試延後一節氣，採摘三葉一芽之朵蕊。一聲春雷天下驚。初始所採之整茶，試諸紅綠二種製法，竟不能佳。

應為諳熟丹藥的道士，以其深厚的科學物理經驗，橫空出世了

「搖青」技術，奠定了茶葉部分紅轉，三紅七綠的原則，後又反覆推敲，三道焙火，以致成茶的工期需要半年之久，比之綠茶頃刻、紅茶數天製成，世人敬稱此份心意為「工夫茶」，意謂沉潛用意，不計工夫。在泡法上也追慕前人的濃稠飽嘴，以少許勝多許的餘韻，實行小壺小杯。根據袁枚記載[1]，壺小如香櫞，杯小如核桃，典型已備，不可推翻。唯後世踵事增華，壺越小，杯越小矣。

時代紛亂 茶具儀軌定人心

戰火連天毀太平，回蕩出鐘磬之聲，廟堂之志……

清代永不加稅的善策，卻因乾隆年間人口增長翻倍而變成國庫空虛的癥結。民不聊生，饑荒到處。

武夷茶遠銷歐洲，供不應求，號稱萬里茶道，太平天國盡佔江淮。原來運到北方的貿易路線被迫改道福州港口，於是武夷茶進入閩南富庶名士鼻舌，深研細究，發明新意。絲竹管弦，本是悅耳為樂，堂堂正正者仍屬鐘磬之聲，所以表端敬肅穆。後代漸忘其義，故明代結居武夷山紫陽書院的大儒朱熹夫子，見佛寺晨鐘暮鼓，慨嘆此乃三代禮樂，竟無存於儒家。相信朱熹此嘆，定然感化門徒，孜孜恢復。

壺必孟臣，杯必若深。既言「必」，則有不可推翻之義，若只是飲茶消遣，似乎不須如此嚴苛限制，究為何因，願試解其意。歷代貴重之器，皆尚金銀，鋼普用於生活諸事，如盆鍋剪架。宣德情

1　袁枚《隨園食單》。

有獨鍾，反覆陶鑄，衷心冶煉，遂得寶器，使天下人貴之，而黃鐘正音，乃得傳播。今人喜缽，亦是同心。

上有好者，下必從之。唯宣爐乃皇室專用，民間不能犯上。慧智者發現宜興陶品，摻雜金屬，細細錘敲，竟能聲色都如，雅正淵穆，聲沁靈台，自此為仁人寶愛之。流傳器成壺形，其響遠聲沉，泡茶之際，音擊神旺。玉乃華夏文明祭祀法器，取其眾德兼備，曰仁義智勇潔。宋室南渡，倉皇顛沛，祭天少玉與青銅。瓷有如玉美稱，故大舉燒製，精益求精，舉凡觚鬲彝爵，亦以瓷代指。昌南得天獨厚，真宗以年號景德封贈，所造瓷「白如玉，明如鏡，薄如紙，聲如磬」四絕而躍居瓷都，定位官窯。

孟臣乃泥壺翹楚，若深乃瓷杯細品，運用於泡茶，則一如金一如玉，使人意志廉立。身處紅塵，而終懷廟堂愛民之心，先憂後樂，毋為小人。是以閩南諸君子推崇必之，不用他物，可見期間品茶不獨為消遣無聊。

故汪士慎謂喝武夷茶使人有敬畏之心，如交高士，久不生厭。真得君子胸懷。

然品茶非是漫步山林，隨意暢遊，茶與水與器，尚有物理推敲層面，國人自古以來，本精於科學，青銅瓷器火藥曾都是世界一流的科技作品。閩南人沖泡武夷茶時特重器皿的細節考究，環環修正。壺之蓋之牆之唇之肩之腹之足之底〔之〕，將原來以酒壺為借用之器，各個細節，逐一調整，走了一個矮化圓化的過程，逐漸形成後來的孟臣乃至水準的定案。前此茶杯亦是從酒杯挪用而來，後

經歷若深諸位能工琢磨，深諳茶湯流消規律，終以撇口鼓腹圓底圈足為準。是以孟臣壺得鐘聲，若深得磬聲，壺的設計使茶味能盡釋放，杯的設計使茶湯能盡圓融，幾乎盡善盡美矣。

潮汕泡茶法造就一門功夫

士農工商都解飲，潮汕於泡茶一門深入，居功至偉。

詔安地處閩南潮汕交界，鑽研泡法細緻入微，茶葉茶末兼用，應起源此地，對泡茶斟茶之用水執器，多所發明。潮汕遂追慕其法度，再攀再研，總成口訣：「淋壺、燙杯、納茶、拍壺、高沖、頂蓋、低斟、關羽巡城、韓信點兵、上不見泡、下不見末。」[2]（潮汕方言壺曰「罐」，杯曰「鍾」，此處按今天稱謂）法度深嚴，有美皆備。從此士農工商都以泡茶品茶唯尚，儘管精神境界不一，但於沖泡技藝之追求切磋，則無所別。廢蒸青令後八百年，世人專志治茶，從此又成風氣。

因泡法嚴謹難學，進階步履維艱，學習者驚呼為「功夫茶」，慨嘆須痛下功夫，方得登堂入室。可惜天下難安，戰火頻仍，閩潮地接海洋，扁舟能渡，到暹羅到馬來西亞到香港到臺灣者眾，便就描畫了一幅華人在海外的品茶地圖。精美華貴，金銀堆陳，應該是功夫茶中的豪門。

首批移民暹羅的潮汕人士，身分高貴，財力富足，所以能追逐如金子相貴重的十焙水仙（岩茶素來儲存數年要覆焙，所謂十焙，

2　口訣尚有「刮沫」一項。

即是儲存數十年，證明岩茶是有喝老茶的傳統），所用茶壺多為「貢局」製造，壺身飾以金銀，拋光如鏡，極盡華彩，富貴堂皇。唯因人數不多，後代未必愛好，所以至今幾近絕響，偶有器物流傳於市場而已，其具體沖泡和品飲經驗，可惜失傳。

進入生活 隨海飄搖成鄉愁

庶民堅守，古意盎然，功夫茶變成了一種鄉愁。

南洋其實包括菲律賓印尼馬來西亞等國家，華人多是閩南鄉親，又都多是庶民。謀生是亂世最急要大事，離鄉背井，漂洋過海，在所不計。溫飽之餘，閩南人仍以小壺小杯斟飲，以廉宜之茶之器，卻嚴守泡飲之法，身寄他鄉望月明，自此功夫茶又多出了慰藉遊子的身分。信乎香味能蘊藏深刻的情景，使人經久不能磨滅。開北方人喝功夫茶風氣之先，雖然物資貧乏，卻念念不忘的尋尋覓覓。

臺灣於明清便有閩南人紛紛落戶，到了近代更有許多北方人大舉遷入。當地既無醇厚的武夷茶，又少黏性高的泥土可以製作茶壺茶杯，然而這並沒有遏止臺灣人品茶的追求。勤勤懇懇的栽種茶樹，研究製法，揚長避短的降低搖青的程度，減少浸泡的時間。利用當地的陶土，創造出具有新時代審美的茶具，突破了地理的約束，成就了自給自足的品茶風貌，使得功夫茶仍然可以不絕如縷的傳承，儘管有着不可迴避的缺失，乃天意，非人力也。

因為特殊的人口結構，大江南北的人民聚居一堂，功夫茶這原來局限於閩潮一帶的品茶藝術，亦為北方人所喜愛，這是第一次

跨越省份的茶文化傳播，跟南洋的地理跨越還是有着不同的文化意義。這對今天在大陸也是無遠弗屆的滲透每個角落，有着非常重大的參考意義。功夫茶以其獨特的文化底蘊，時時背負着華人的文化傳播交融的非凡任務，並且屢屢獲得春風潤物的成果。

交通樞紐 香港文化根基深

閩潮交匯，繼往開來，香港這個文化視窗在展示其歷史意義。

香港背負文化視窗的任務已經百年，也是唯一沒有與祖國割斷過的華人城市，在功夫茶這個領域，閩南潮汕兩地的經驗都保留在這個彈丸之地，從器物茶葉到沖泡幾個核心環節，都毫無缺失的流傳不斷，深入生活。

閩南所重之器，所重之岩茶，潮汕人所重之泡茶技藝，都在香港街頭巷尾能得到最純粹的表現，而在中西方文化角力的競賽，並依然得到傳承，好之者顯然越來越多，指明了深厚的文化傳統是有其不屈不撓的、歷久常新的價值。

最近香港舉辦了一個功夫茶大會，匯集了八十多位年輕人來沖泡，與朋友交流分享。世界各地的資深茶人也熱情出席，來自臺灣、潮州、馬來西亞、澳門的嘉賓齊聚一堂，是非常有歷史意義的活動，催促了功夫茶在現今的推廣，在全國好茶的繁榮局面，必將帶動功夫茶成為大家樂意學習和研究的一大課題。

編者按：本文見刊於《普洱壺藝》2019 年 9 月號第 70 期。

功夫茶夢的一封公開信

—— 寫在「楊智深功夫茶器展」前

寫信總是一件重要的事情，能讓自己流露出最潛藏的感情和想法，何況這是寫給許許多多的素未謀面卻又可能交談傾吐於未來的友好，所以慎重地準備了幾天，為了這封信特別的準備，有趣的讓我想起了一些我青年的滋味，甚至芬芳。

我尚未老，然而當然不是青年，但是我卻明天都依然保持着天真的好奇心，明天都有無數想要解開的疑問，我還是總想多明白這個世界一點點，真的是，那怕多出那麼一點點。

來到這個世界總是快樂的，並且是有期限的。

我要在這快樂的期限，明白多一點。就像撲滿豬豬，多放點銀幣，大大小小的，總會讓豬豬更有份量。

出生在香港，仄逼的居住空間，無法嚮往綠樹藍天白雲青蛙，更加無法嚮往一個本來無須嚮往的實際存在但又觸手難及的 —— 中國。

曾經一個說着閩南話的香港孩子，最後喜歡上香港人的戲曲粵劇，並且為粵劇寫劇本。

後來這個說着粵語的閩南孩子，喜歡上喝茶，喝功夫茶，並且

到處傳授來自潮州名家顏禮長先生指點的細緻入微的技法。

心瞬間有了身處夢境的恍恍惚惚。

荀子曰，不以夢劇亂智。[1]

先師蘇文擢傳授此句的時候，飛揚的青春馬上好像綁了一根繩，大學課堂窗外的陽光忽然間溫和親近，因為我明白了保持冷靜是可以不至於沉溺感情而不拔。後來更明白了，只有冷靜的處世，是要非常冷靜，這樣心裏躍躍滂湃的愛，才能利己利人。在亙古不變的混亂，才有機會讓自己思考過失與修正行為。

年輕時候渴望吸收一切與中國有關的美，甚至是醜。

沒必要相信幾千年的歷史都是純美。正如照鏡子的時候看到的應該是自身的缺點弱點。

美就是一點點把醜的東西去掉。

想要放大眼中的美，結果是更醜。

數不盡的詩詞，讀不完的感慨，人生無奈，山河蕩漾，兒女私情，忠君愛國，使我無限低吟。

但是他們偉大的心靈，我怎麼能夠接近呢？

文字的魔力自然威力無窮，在智力稚嫩的年華，窮盡力氣追趕，也只如鏡花水月，終無尋處，連嘆息都無。

初中，家附近，開了我生命中第一家現代大超市，真使我流連忘返啊。

1 「夢劇」原文作「劇夢」，諒誤，今據事實改正。

形形色色的肥皂洗衣粉爽身粉洗髮膏，我發現這個世界原來有那麼美妙的氣味，我能半天都在聞個不停。

忘了告訴大家，後來我才知道出身優裕的人家，天天家裏焚的是好檀香好沉香，院裏開的是芍藥牡丹薔薇丹桂，我的嗅覺天地就是由這些化學香精啟蒙的，感謝感謝。

第一杯茶讓我永不能忘的，就是考試夜裏，據說茶能醒神，濃濃的苦澀，居然也有久久揮之不去的回味，那一夜確實無眠。

第二晚照辦煮碗，遺憾的是倒頭就睡。從此知道身體對茶的反應簡直來去無蹤。

嗅覺味覺佔據我的記憶好像比文字更為有效，更為直接，於是我尋找很多茶喝，每天都能跟我喝的茶裏面尋找很多信息，很多對話。這是詩詞文字無法為我帶來的感受。

然後我還是在文字裏面找跟茶相關的啟發。因為在香港買到的茶類不多，何況我只能用課餘兼職的有限的錢去買，相比起來，買文字的成本低很多。

陸羽《茶經》一開始就說「最宜精行儉德之人」，霎那間，彷如電擊。

原來喝茶不是安慰我夢中的鄉愁，是精雕行為、儉約道德的過程。

通過學識來辨別茶葉的美醜，凝神觀望炭火與水溫，謹慎的安排茶葉與水的關係，尊重款待與會同茶的友人，連清洗和收納茶器都一絲不苟的親力親為，因為那一刻，有着茶葉這山川靈秀之

物，人們包含恭敬地欣賞慨嘆，並就發現自身的昏昧塵煩，可以滌蕩，可以格物，從由肢體的專注，如履薄冰，信受天地草木之靈，達到德行的琢磨，所謂玉不琢不成器，完全根源於儒家君子之德的追求。

當然，茶的色香味韻可以滿足口腹之欲，甚至作為千金一擲的豪強攀比，這也不足為奇，煮鶴焚琴本來就是流傳已久的成語。

我今天便以自己艱辛探索的成果，「當代功夫茶／四色萬象八會乾坤」，與大家商量傳統器物的高尚的追求，瓷器陶器大漆銅器絲綢撮合而成的一方茶席，有着數个盡的文明與道德，「在器曰盛，精行儉德」，乃是對自己的勉勵，也是希望與大家分享的美之極致。

<div align="right">

楊智深

2019-11-15

寫於北京穆如室

</div>

編者按

初刊：2019 年 11 月 25 日「罐子書屋」（網頁）。

重刊：2022 年 6 月 27 日「西海茶事」（網頁）在網上刊登〈致功夫青年的一封信〉以悼念楊先生，前言說：「2019 年西海茶事在北京國際設計周『茶之道』活動期間，聯合港、澳、臺、馬來西亞和潮州的功夫茶大師們，共同發起並成立了全球『功夫青年』

茶文化培訓聯盟。由穆如老師在西海首次開授『功夫青年』培訓計畫的第一期培訓課程。老師非常看重青年人與文化傳承，一直希望能有更多高等學歷的年輕人來學茶，從事茶專業。之後懇請老師為『功夫青年』寄語一篇，用以開設『功夫青年』第二期。後因疫情延遲培訓計畫，這封老師寫給功夫青年們的信也就遲遲未發，直至今日（……）。」此文即〈功夫茶夢的一封公開信〉的改訂版。末段：「我今天便以自己艱辛探索的成果，『當代功夫茶 / 四色萬象八會乾坤』，與大家商量傳統器物的高尚的追求，瓷器陶器大漆銅器絲綢撮合而成的一方茶席，有着數不盡的文明與道德，『在器曰盛，精行儉德』，乃是對自己的勉勵，也是希望與大家分享的美之極致。」改為：「中國今天的繁榮，是經歷過兩百多年殘酷的戰火，無數仁人志士為了同胞拋頭顱灑熱血才換取得到的。前人為了後來人能溫飽，能讀書，不惜生命，相信，他們更為期待的是能造就堂堂正正，道德高尚的子子孫孫。（分段）如果我們只享受物質的花果，而不振作道德，這漫長而龐大的犧牲，我們就只是愧對。」文章其餘內容相同。

茶乃天地靈友

2020 年肇始即有疫情

舉國閉門避靜

茶乃天地靈友，藉此洗滌塵心

美好的時代就是流行的東西都是美好的，但看看我們現在身處的時代，我不敢說流行的東西都是美好的。先說說什麼是我心目中的美好吧！羊大為美，古人敬拜天地的時候用美去告訴先人，後代子孫很上進很安穩很感激。美是人們對祖先訓教的歌頌，對天地孕育的歌頌。美是對靈性有所啟發和約束的一切事物。文字的含義總是在一直的墮落。今天人們嘴裏的美字往往是媚俗的欲望的讓人墮落的事情。都與道德昇華無關，甚至反其道。

今天大家擁戴的茶要不是能治百病，要不就是足以炫耀稀少難得，價比黃金或更甚。所以流行的茶葉風格多妖邪賤媚，競談風雅而實在煮鶴焚琴，觀乎今日岩茶之名，望而作嘔便可知之。

日前拜讀木村先生[1]文章，談到茶能止渴，先生謂乃是阻止人的渴望。醍醐灌頂，真正風雅。都說日本茶道徒具形式，大家聽到此

1　「木村先生」即日本著名茶道師木村宗慎。

偉論，能不慚愧乎？正言振聾，於我確實有繞梁三日之美。

茶葉雖然靈物，有正心之功，然若被人矯扭，一樣粗惡艷俗，等同凡花競艷，徒添愛欲。如果大家在喝茶的時候能夠時刻監視自己行為的過失，處理每一滴水的恰當準確，一舉手一靜止都是灌注了對茶湯的理解，這是所謂「修身」的根本，人如果能夠控制以及運用肢體到自如，這也是思想的一種良好訓練。

茶湯之美惡是對照自己道德的得失，所謂「格物」即是如此，世間之美都應該作為自己永恆的追求，世間之惡都應該作為自己永恒的警惕。孔子曰「三人行必有我師〔焉〕」、「見賢思齊，見不賢而內自省」，於是乎，茶亦可以為師。[2]

喜歡喝茶的人總是喜歡為了喝茶傾家蕩產的富人的故事，以癡迷為榮，這樣的故事容易觸及執着與虛榮，我就非常警惕，甚至厭惡。自陸羽至汪士慎歷代名家，均高標砥礪道德，茶乃天地靈友，藉此洗滌塵心。借解放初期戲曲藝人被譽為靈魂工程師之說，則茶也可如此看待。

細談茶流行趨勢的話，我覺得可以從三個方面分析：

一、從地域／茶產地分析，我認為會是雲南和武夷山。

二、從茶葉品種上來講，會是普洱茶、烏龍茶與白茶。

三、從便捷的角度出發，則是袋泡茶及以小罐茶為代表的簡化

2　此組句子原作「孔子曰『三人行必有我師，見賢思齊，見不賢而內自省』於是乎，茶亦可以為師。」引文分別出自《論語》的〈述而〉〈里仁〉，編者酌加標點以符事實。

小包裝茶。

近幾年小包裝茶袋泡茶是一個風頭

從形態上講，這類屬於非常「方便」的茶。疫情期間，我在家也經常喝袋泡茶，過去大家理解的袋泡茶可能是那種茶末、品質不好的茶，但現在袋泡茶很多都是原葉散茶入袋，像小罐茶那一類屬於包裝變小，但品質很高。近年隨着小罐茶的崛起，茶包裝逐漸變小，成為一個工業化的工具，包裝材料及技術核心的改進，茶也得到高品質的保存。袋泡茶不局限於某一種茶類，更多是花、水果與茶拼配的花草茶，現在網上最爆款的茶就是蜜桃烏龍，這類小包裝的烏龍茶系在網上就特別受歡迎，全行類都有袋泡茶，但是只有極少數袋泡茶品種會流行。

口感適度、香氣迷人的烏龍茶

因為新茶飲的崛起，調飲茶、冷泡茶，深受年輕人喜歡。六大茶系，我們反覆試驗過，黑茶、普洱根本沒有辦法冷泡，另外幾類也並不能很好發揮其滋味，但烏龍茶可以，而且口感好，不刺激，冷泡也能發揮烏龍特有的蜜香。現在的茶飲也不再是之前茶無茶奶無奶的那種，用的都是有品質的原葉茶，而且輕發酵烏龍茶在新茶飲這類裏銷量非常大，所以我認為未來年輕人流行的這個市場一定是烏龍茶。

過去，烏龍茶能夠佔據一席，一是因為通過資深茶人茶課傳

播，烏龍茶慢慢被大眾所知所喜；二是當時福建籍的茶商可能至少有 80%-90% 是在安溪，安溪人通過全國建立的網站，把自身的茶帶出來，培養了這個口感。鐵觀音落下後，大家還是想喝烏龍茶，因為這個茶的口感特別有適度性，又香、又甜，而且不刺激，容易成癮，口感上會有記憶，深受喜愛，現在烏龍茶這一波的流行可以說是大家自己發現的。

近年，白茶可以說是新起之秀

白茶，工藝極簡，茶性平和，滋味清爽，刺激性小，高甜度，大家喝起來比較容易接受，尤其女性很喜歡。普洱、烏龍系還是大流，白茶是緊跟其後的茶。最近幾年，白茶整個屬性和銷售，緊跟普洱茶的策略，我覺得這點是不對的，一味的追求和普洱茶相似的路程，還有原來「三年寶、七年藥」的特點，反而使自身的份量和特點減少。白茶，應該自己發揮它自身的價值。

普洱茶最大的魅力在於有「變化」

說不清楚，可能說清了就沒有魅力了，普洱茶就是都在變化，那麼多個山頭與樹種，每一年都有變化。武夷山的茶種類會分為：水金龜、肉桂等，這其實不是植物學上分類的樹種，而雲南諸如：大理茶種、德宏茶種、普洱茶種、大廠茶種等，單是植物學上的品種，就有四十多種。因為地域太廣了，我懷疑還有很多樹種是我們所不知道的。雲南幾乎每一棵茶樹都不一樣，花、果、葉也都不一

樣，非常飽滿，滋味自然截然不同，可以說普洱茶是最複雜的茶。

因為普洱茶的複雜性，支撐了很多企業進來。雲南的種植面積、物種資源、民族資源、古樹茶獨特的品種，都是普洱茶的優勢，最重要的是其產業規模大，產量大，消費群體以有消費能力的中產階級和普洱茶收藏家為主。產量及消費穩定，導致大家很願意經營普洱茶。

還有普洱茶最大的特點就是「不嬌貴」，這一點也是它所有特徵當中最顯著的。不用麻煩人，只要丟在那裏，除非超級惡劣的環境下會變質，一般正常存放，轉化都會得當，而且永遠不會過期，陳年茶價格趨向顯著，茶葉賣得掉可以賺錢，賣不掉放着也可以升值。北京等地方，把普洱茶變成了文玩一種很重要的形式。這次IPO的這兩家股，都〔聚焦〕[3] 普洱茶，和這個特性有很大關係。

編者按 本文見刊於《Tea・茶雜誌》2020 第 29 期。
原文無明確題目，編者代擬，取文首「茶乃天地靈友」一句為題。

3　「聚焦」原文作「焦距」，諒誤，編者依句意改訂。

茶杯裏的天倫之樂

　　一個時代有一個時代的倫常之美，不管貧賤富貴，總應該是父慈子孝，母愛等天，這才是伴隨一生的正道。

　　我幼年家貧，大學時能掙到金錢，便能夠買書買茶，如饑似渴，還是不滿足，同學總是以為我是家境豐厚，辛勞的母親知道我好書好茶，不加責備，反而是沾沾自喜，誇耀我仰慕讀書人，並勉勵我做個好人。

　　年近花甲，母親旦夕不倦的身影，慈愛的言語，時刻想念難忘，亦當然。總在想，要是能為父母親手泡茶奉上，這是多美好的一件樂事。無限的追悔促使我細細想，乃至夢繞。

　　少年讀陸羽，文字拙拗，細處難明。但是一顆清高潔淨的心，躍然於紙，以山水為禪堂，接花木氤氳之靈氣，滋養神骨，以茶味為經書，藏天地造化之玄機，神游物外。

　　除此以外，我沉溺其中，不能自拔。所以連眼前最該孝敬的父母，都視而不見。

　　後來知道品茶尚能交友，已經十分驚奇。初習功夫茶，自己沉潛練習，樂在其中，友好相聚，踴躍分享。更遇到同道之人，始欣欣然，後戚戚然。原來多數人以茶為貨物，或評頭論足，驕傲使氣，或胡說八道，美醜不分，前輩高人若然見到，當以為茶厄，深

嘆煮鶴焚琴。

莫非今人真是忘卻了對人對物的莊重之情。失去此情，一切都是糟蹋，包括自己的一生，都成落魄，不成體統。後來希望教育培養，希望知茶者多，挽回體面。須知一國人有文化的人多，才有外國人尊重，國家才有體面。雖說人有賢樸秀拙，教者倘能苦心訓導，應該日有寸進，千慮一得。

我也受益於教學相長，常於無人之境敞開自飛。那是一種奇特的快樂，也是一種莫名的哀愁。

世事如多想，都如謎，種種的百思不得其解，當我知道自己總是在瞎子摸象，我知道已經找到困難之處。

還談不上抽絲剝繭，還談不上謀篇佈局，只知道瞎子摸象，這個感受已經讓我迷茫的心有着按耐不住的興奮。可是，那是難過的經驗，對着朝夕相處的茶，居然一籌莫展，那真是相思啊。

許多次，會輾轉難眠，因為希望多明白一點，一點點。其實我總是想知道，那麼多茶，是否有優劣，是否有雅俗，是否有精粗，是否有〔美惡〕[1]，泡茶的時候是否有對錯，是否有得失，我是否知道我到底有否誤解這一切與我一生思想有關的種種？

那都是使我忽然汗流浹背的是是非非，我怎能不明明白白呢？

所以我知道茶於我不是什麼品味的象徵，不是攀比權顯的富貴，不是安慰心靈的雞湯，而是檢驗自己對錯的鏡子，格物原來是

1　此句原作「是否有雅俗」，卻與上文重複。編者參考作者「精粗美惡」的說法，在「是否有精粗」句下，把此句酌改為「是否有美惡」。

這意思。

每次解開一個疑慮都要深深呼出一大口氣，因為我知道我為我的人生又樹立了一個真實不虛的明白。走過山山水水是一場經歷，多少入夢，多少心印，難與君說。數年前忽然想起現在的家庭，各自的三塊屏，小手機屏，中電腦屏，大電視屏，生活方式日新月異，不須紛紜。美好的記憶可以源於無數生活點滴，我亦從不懷疑現世的生活會切斷親情。

在春朝夏夕秋日冬夜，有一個美景，父泡子飲，妻泡夫飲，三代同飲，那是多麼讓我嚮往的啊。天倫之樂，使人難忘，為什麼我會到今天，追悔的今天，依依的想念這樣的美景呢？

也是，祖國今天的富強，我才看到許多這樣捧着茶杯的天倫之樂的畫面。必須感謝無數為了祖國富強這個願望而犧牲的先輩，是無數。

編者按：本文見刊於《Tea・茶雜誌》2020 第 30 期。此文刊於雜誌新闢的專欄，唯未見餘下各期。

以功夫茶品味生活

世事真是難料，人的一生更是有一己不可拂逆的遭遇。四十年前十七歲的我，生於香港的閩南晉江孩子，長期聽着父母無比懷念故鄉的種種，使我遙不可及，像極一段素未謀面的相思。父母念叨的故里鄉親，都是天上人間，祥雲靉靆，恍惚飄蕩着異鄉，如好夢，不應醒。

家裏長期都有一電瓶，閩南話說的保暖壺，用個「電」字形容，很有工業時代的顧盼自豪。每天都泡着一磚武彝茶餅，後來還不是簡寫為「武夷」，茶餅複合的藥材味道滋養我整個叛逆不安的身體，那是民間對茶的樸實理解，茶可以調整我們失去均衡的身體。通書對飲食胡說八道的《紅樓夢》，就賈寶玉感慨熬藥的香氣是雅，這才有點真實感悟，雅物就是能夠正人，反之俗物則使人沉溺失當，無病呻吟。

許多人都會把重要的轉折處認定在十七歲，可能因為近代都以十八歲為成年，在成年之前有點深刻的滋味似乎更為應該，那年我莫名的愛上喝茶，而且不再是電瓶中的武彝茶餅。我走進家附近的南方國貨公司，依據母親指定，買一枝春烏龍，還有茉莉花茶，那份按捺不住的喜悅，除了沖泡時聞到別樣的、生平未見的芬芳，能夠買這些有品牌有包裝的茶葉，我知道是母親心裏所愛，卻為了黃

口眾多，生活拮据而多年未捨得享用。因此我總注視母親喝茶時的神情，這是我能憶及母親終日勤勞不息，唯一奢侈的情景。

在閩南潮州人聚居的西環長大，香港的老區，許多傳統的善與惡都沉澱得異常深厚。記得家門口有家水電修理店，我和東家的兒子都很熟悉，一天看到一位先生，我就問道：「先生，我想找東家。」他的回答好像很無禮：「誰是先生，什麼是先生？」我瞬間無語。他接着說：「你要是看我比你爸爸歲數大，你就該稱呼我伯伯，你要是看我比你爸爸歲數小，你就該稱呼我叔叔。」我就稱呼了：「叔叔好。」

這麼多年，總覺得我童年悲喜的藍天白雲，真是一處禮儀彬彬的世外桃源啊。

第一次使我看到人間的美醜，是一個清明節。家旁邊一家小香燭舖，母親經常差遣我幫襯，我們閩南人非常頻繁的拜拜。清明節總是要掃墓，我拎着錢去買衣紙香燭，狹小的店舖還擠着一位老太太，平時我就特別不喜歡勢利的老闆、老闆娘，不屑地拿出一疊薄薄的紙給那老太太。我認出來，那老太太是推木頭車撿破爛的，她很堅定的說，我要好一點的。

應該是新墳，去年我還見到老頭和老太太在風雨中一起撿破爛。老闆娘嫌棄的說，就這些吧。老太太從破衫中掏出許多皺巴巴的零錢，語氣忽然變得強硬說：「我有錢，我要好的，要多一點。」本來有點囂張的老闆，眼神居然露出哀傷，說了一句，有錢也要留給自己傍身嘛。思來想去，老太太執念的恩情，老闆老闆娘終被打

動，他們都是善人。

在日後，遇到困惑的日子，最有力的支撐自己繼續走在善良的路徑，這一幕的力量，與我讀的聖賢書勢均力敵。那條小路中間，有座小廟，小得不能再小，僅僅容坐土地爺爺奶奶，至今香火鼎盛，真是福德正神。眼前看不盡的妖風魔氣，所以都能當作過眼雲煙，幾乎與我無關。或許因為那座廟太小，有緣的人便少。

我一一尋求各種茶葉，傳來書卷中讀來詩詞透發的名山勝水的馨香，雖然朦朧可笑，但是點滴分明，都是唇齒間的大好神州。金漆招牌，簪花掛紅，是以前商戶對客戶表明的誠信胸懷，有着俯仰天地的決心。我有幸親眼看到「顏香圃茶莊」的金漆招牌在簪花掛紅的神聖一刻。也是在家附近，平日也總關注茶葉店，但都是歷史悠久的店舖，招牌都已經不是明亮亮的。第一次看到懸舉高掛的隆重，印象至今難忘。那會兒，我已經喝過烏龍，喝過花茶，喝過普洱，喝過牡丹，喝過龍井，喝過毛峰，喝過水仙，喝過大部分人沒有喝過的茶。

一直就知道喝茶，知道欣賞各種茶之美，知道嘀嘀咕咕茶葉的品質產地。直到遇到顏伯，恩師禮長先生，才知道喝茶也應該反求諸己，瞬間如夢初醒，便一路艱辛的走進功夫茶的世界。顏師常年背心短褲，來回奔走那幾十坪的小店面，前半是擺放十來桶茶葉，還有酸枝嵌大理石的桌椅，懸掛正中的金漆招牌，後半就是炭爐焙具，常年忙碌焙火拼配他心念中美好深刻的茶，是大寫的茶，裏面蘊含着他沾沾自喜的傲慢，也是一個難以言傳的秘密，到後來，顏

師認為我能明白這個奧妙機密，所以我一直堅持將它傳播下去，希望更多人可以明白顏師所領悟到的這件事：一個人與茶私密無間的秘密。

功夫茶美在開闢境界

茶之色香味韻，經歷前賢沉潛用功，環環推敲，終於「採摘」顛覆千古以嫩為貴，選摘清明後約二十天開面的成蕊芽葉，是以能蘊集草花果實根木眾香，除卻天香，更無可比。「搖青」摩擦葉緣使得內質紅轉，化青澀為熟圓，湯品一改唐宋以來崇尚天真為上之審美，大開壯麗馥郁、花木粉呈之新境界。「足火」需推演茶葉呈現圓熟的意境。並且減少含有的水分，讓茶葉儲存變化的時間得以增長，既然說是「足」，意味着必然必須，當然今天茶工為了省時省力，大講清香，省略火功，則又是人心不古。以上說的是前輩參演費心的美學成果，為千年的品茶開闢了新境界，猶如詩由五言增兩字成七言，天地開闊，堂奧室敞矣。

古代設有貢茶監管，今人多偏重研究稅收，着眼於利，真是須重溫孟子何必曰利之句。我以為貢茶之監管最重要的是美學，所以評定何處為正山？何處為正岩？何時採為貴？如何採為當？箇中有着深遠周正之美，而非順由茶農自標自榜，以紫亂朱，以偽驅真，以俗充雅，以邪壓正。

「正」是指能端正人心，是以標示正音正色正味，有着崇高的道德追求。所以茶香有妖邪賤媚之意，均不得稱之出自正山，今天逐臭

之夫多，故多溺悅於妖媚之氣，皆因已無貢茶的指導與約束，買賣兩家盡情爾虞我詐，窮凶極惡，真應驗可憐之人必有可恨之處這句老話。

功夫茶之士農工商

此處講的還是有身分的人，而非市井之徒，偏偏今人特好宣揚街頭巷尾的往昔，即使以民俗看待，其實也多是糟粕。凡是論及文化藝術，必須深究其有高尚尊嚴的傳統，沒有尊嚴就沒有必要傳，因為不成體統。功夫茶實在流播也不過二百年上下，中又戰禍頻仍，幸得閩潮人多遷徙南洋，不絕如縷，幸得保存。概括言之，商人好此道者多與同行商量生意時竭盡賓主之情，多喜飾以華貴金銀，等而下之者甚至紋樣金錢通寶，蝙蝠葫蘆等招財納福具象，階層見識，自然而然，無須褒貶。

工匠而好此道之流貢獻頗大，舉凡器物細巧之處，皆深入推敲，故此壺必孟臣，是推崇其人鑽研壺嘴、壺把、壺腹、壺底、壺蓋諸多細節，至於泥料粗細，更不在話下。杯必若深，亦是推崇其人於杯形、杯唇、杯底、杯釉、窯溫等發明前人之所未見，皆是良工而好功夫茶者，孜孜不倦，貪天之功，方才有此傑作。

反觀今人製壺工匠多不喜茶，製杯者著力於花繪，與茶各不相干，越行越遠，無人回頭，都成浪子。至於士紳好學者，有閒情有雅致，許多都是耕讀世家，往還僧道，慕古情深，家風端正。在品茶時多規範禮儀，教育子弟，文質彬彬，舉止有度。崇尚紋樣多以功名立身相勸，如歲寒三友，天光雲影。後來國家羸弱，至於有喻

二甲傳臚（兩隻螃蟹在蘆葦）、馬上封侯（猴子坐在馬上）、喜上眉梢（喜鵲站在梅樹），真能窺見一股蕭條，境況日下的悲哀。

古之士人，可出世任事，亦可大隱於市，尤其是功夫茶規模於道光咸豐，進退兩難，故此若深小杯每每繪賈島「松下問童子，言師採藥去」字畫，可見隱士不少。又常見「山石牡丹」，深意呼之欲出，牡丹不擺在玉堂增添富貴，而竟然甘傍山林，真是富貴閒人，自得其樂，當然也能見其不能兼濟天下的鬱悶。後來見畫福祿壽三星或者八仙的若深杯，情味相違，真偽立判。街頭巷尾偶爾也臥虎藏龍，有深悟得道者，這是傳統化俗的偉大力量。顏師便是。果然世事難論，有深入一門而卓然成家之大匠。

細緻觀摩顏師焙茶泡茶接近三十年間，深奧處雖然未能言傳，但能身教。「一以貫之」，不管歲月如何靜或亂，晴或陰，暑或寒，喜或愁，健或恙，順或逆，眉目間必深邃專注，與茶與水與火恍惚竊竊私語，旁若無人，我雖然列席，實則一陌路人而已，並且顯得愚昧蠢笨，真使我多少夢寐輾轉，捶床而起，暗自立誓，我也要能像顏伯一樣，可以與茶這樣一點靈犀，心領神會。原來卻是談何容易。

技術可以分寸絲毫來訓練，香韻可以浸淫書畫來辨析雅俗，但是，能做到從一而終，時刻凝神，自然而然，流水行雲，那工夫正在茶外矣。誰知道那份自慚是何等讓人垂頭喪氣，見過高山，而寸步難移，年輕的翅膀，無數次的墜落跌倒。

原來每次茶杯湯色澤不勻，份量參差，望着窗外自在的雲飛，

每每落淚，難道此生便這樣草草率率？原來高尚的技藝就在於讓人知不足，知羞愧，然後才會有志氣。

解我煩惱還是經書，《詩經》「如切如磋，如琢如磨」[1]，好的東西就是要反覆去除瑕疵，然後細緻磨練出切膚美質。最後人與茶湯，皆如玉，先能正己心，更能正人心。至於炫耀富貴，博譽無知，一一煮鶴焚琴，吾不欲觀之。

功夫茶之精粗美惡

一直拳拳服膺梅蘭芳晚年對京劇藝術這個最後的呼籲，並俯首不盡。凡是學問皆有「精美」與「粗惡」之分，兩者永遠不會殊途同歸，而是道不同不相為謀。所謂精者，能夠啟迪世人，淨化心魂，技藝也是驚世駭俗，如入無人之境，古人中陸羽早登此境，我等亦步亦趨，深嘆艱乎其難。

羊大為美，古人以羊作告拜天地祖先的犧牲，羊大即代表百姓豐衣足食，寄託感激之情，蒙恩被澤，不敢稍忘，內涵莊敬，外示美羊，所以孝悌，有別禽獸。美之真意，乃是敬謝教養，並誓訓愛後人，辨別是非，傳經授業，心意至純，大聖賢更能發明新知，流芳萬代，使得後人念念不忘，晝夜迴響。反之則是圖謀私欲，招搖撞騙，誤己誤人，粗者必惡，面目可憎，縱然塗脂抹粉，實欺一世之名而已，無足可論，視乎陸羽千年受人景仰，便知雲泥不同。

我非不能指名道姓，然而議論小草枯榮，實在不如仰望蒼松勁

1　詩句出自《詩經》〈淇奧〉。

柏，檢視自卑。人生草草，當做有益之事，締造芬芳，方當得起茶事的滋養，要不然茶香我臭，真是煞盡風光。

功夫茶之高低深淺

有人問功夫茶如何知道泡茶人之高低深淺，一言以蔽之，看其涓涓滴滴，水入壺中，絲絲入扣，動靜有度。茶皆入杯中，勻稱如一，無灑落盤中，無溢散杯外，點滴珍惜如甘露，始是惜恩。所賴者亦是泡者工夫純熟，無敗筆，無失手，如榫入卯，天衣無縫，如箭中的，有規有距，方圓不差。如是者方能並駕琴棋書畫諸事，然後登堂入室，克己復禮。至於戀物逐名，攀豪耀貴，世人或慕之而沾沾自喜，又豈是君子之學所應為？「不惜歌者苦，但傷知音稀」[2]，乃古人哀嘆之語，可知其難。

草草行文，似不成體系，我手中金針，其實已經度人矣，但看誰人有緣。

編者按：初刊：《普洱壺藝》2020 年 12 月號第 75 期。
重刊：2022 年 6 月 25 日「西海茶事」（網頁）刊登〈我的功夫茶世界〉以悼念楊先生，前言說文章題目本是〈關於功夫茶的幾個小標題〉，網主改擬為〈我的功夫茶世界〉。此文即〈以功夫

2　詩句出自古詩〈西北有高樓〉。

茶品味生活〉，兩篇文章主要分別在於分段上的處理，內容則相同，極少量文辭相異處如「許多人都會把重要的轉折處認定在十七歲」〈我的功夫茶世界〉作「十七歲那年，人都會把重要的轉折處認定在十七歲」；「希望更多人可以明白顏師所領悟到的這件事」〈我的功夫茶世界〉作「希望更多人可以明白顏師所領悟到的秘密」。

辛丑迎春茶話

2020 年會是歷史上全人類的記憶，拜科技文明的加持，這次沒有釀成像過去如魔咒難解的瘟疫般使人措手無策的悲哀。適度的離別，使人多了點時間思念與回首，一種差點被科技文明剝奪的情意。全世界停擺，莫非是要我們停一停，想一想？所以我一年的思前想後，自省不已，卻也獲益良多。素來迴響於腦海的畫面，總是一個個生動的好友，美好的言語和舉止，使我念念不忘。

我怕說緣分，雖然自小拜讀的佛經，萬事皆是緣。怕說是因為怕自己魯莽誤解，種種感知都只有放在心裏。幸逢西海茶事的貴人，卻真是明確的緣分，我好友金山的引薦。中國人潦草，我是嘴裏不說別人，其實也經常自責，很多事情也做得不分明，不利索。

我治茶，但少與人熱切往來，〔20〕06 年多住京城，結交各方文化人士，朝夕切磋，樂已忘形。因金山兄推薦西海茶事邀請演講，雅人盛情，卻之不恭。

茶乃南方嘉木，歷來充盈着南方秀雅溫潤之情調，近來更演繹妖嬈，甚至有邪媚。西海活動間，名流雲集，見識多位名家的學術見解，驚嘆佩服，對主事人不禁拳拳服膺，有眼界，有魄力。活動圓滿，美酒佳餚，高人滿座，我內心真盼望重逢何日？世間美事容易散，也知道不能強求。

從香港分身居住北京，是從〔19〕87年開始，因為酷愛京劇，結識到志趣相投的于魁智，並精心籌辦他第一次赴海外香港演出，雖然生活習慣和條件差異甚大，然而京城文化之深厚，實在使我觀之不盡，學之不完，我就認為美不勝收。輾轉的工作遷移，〔20〕06年又決心在北京覓一長久住處，期望能進修茶學，並推廣。一路並不都順暢，因為北人對茶愛之者不多，知之者更少。甚至我一直都不知道，掛名茶館，多數是棋牌室。

雲集京城的人，逐漸多是五湖四海，而國力日強，慕古風起，使我欣喜莫名。然而原來追慕人多，用心耕耘者少。本來也不足為奇。西海茶事卻是有心人，活動結束後多次邀請品茶，並垂詢不已。外面春風垂柳，景色宜人，我便都和盤托出所思所想。本以為所言所說，一片牢騷，對面人又不知作何想法，說完就完，該是風飄雲散的景象。盡心還能盡力的主理人，身體力行，擇善固執，而後的北京設計周的茶主題活動，更為出色。

蘇文擢老師講《論語》，說儒家核心的觀點是「出處行藏」[1]，年輕實在無法理解，只是深深銘記於心。年輕人總是想出世，無數的理想摩拳擦掌，多少蠢蠢欲行，大有無人能擋的志氣，稍微不得意便怨天尤人。

天道無親，浮生若何！

世間上多少英才，每個人都有多少捨不得，可是這次疫情，

1　《論語》〈述而〉：「用之則行，舍之則藏。」

總能使得大家知道，原來有些事情奈若何，奈若何！尤其是這個時代，夢想觸手可及，誰甘心獨處反思，藏身自省。疫情期間，我覺得回歸到靜靜的日子，歌舞都休，想到許多前塵的不堪頹廢，但是也不自責，只有昂首展望。

悟已往之不諫，知來者之可追。更親密的與真心精行儉德的同好商量研究，都能深入的切磋功夫茶的細微，喜得進步，便是難得。至於親友頻頻聚首，都能努力加餐飯，情深款款，也是天降洪福，所以知道得失真非是我等能料，順者則昌。

要潔身於市面上唯利是圖的風氣，除了腦子有判別能力外，也要能堅守取財有道的界線。多位中科院、美院、高校的專家學者，言必有物，我屢蒙邀請並列，能報答者唯有是多年的一些心得和前瞻。

西海茶事主事人讓我看到京城廣闊的胸懷，所以亦引薦了海外諸多名家，希望壯大西海這能為當代茶學做出實事的隊伍，也是我一直心願盼求的局面，使得茶回歸到志行高潔的知識分子的世界。

西海揚帆，茶事起航了。

楊智深

寫於香港穆如茶室 2021.1

初刊：2021 年 2 月 10 日「西海茶事」（網頁）。

「西海茶事」組稿人說：「在即將告別庚子，迎來辛丑之際，我們特別邀約了幾位許久未見的茶學導師，各自回顧分享了他們 2020 的茶人生活，以及與西海茶事的緣分和期許。也許正如楊老師所說『適度的離別，使人多了點時間思念與回首』。以下文字均為導師們親筆所書，字裏行間皆是茶之熱愛，赤誠之心躍然紙上。」

重刊：2022 年 6 月 24 日「西海茶事」（網頁）重刊此文，用以悼念楊先生，題目是〈寫給西海茶事・京城的承擔〉。重刊附譚秋泓題記，詳述發表始末：「（……）猶記 2021 年元旦之前，由於兩年多未見老師，甚是思念，回想西海茶事一路走來，都有老師的陪伴與助力，便懇請老師為西海寫篇文章，老師對我的要求幾乎是有求必應。不僅發來一篇回顧與祝福，還發來幾篇疫情期間寫的隨筆和功夫茶文章，讓西海茶事發表。當時有些私心，想等疫情之後老師回京授課之時再發，效果更好。不想竟成絕筆，如今讀來，萬分珍貴（……）。」

這輯文章開首是「庚子最後一杯茶，茶話迎新春，和茶界大師們一起聊聊過去和未來」，並無明確題目；〈辛丑迎春茶話〉乃本書編者據文意代擬。又文章原有「楊智深與西海茶事結緣」、「楊智深過去的 2020」及「楊智深對未來」三道小標題，今悉刪去。

春日西湖雜詠　仁瑤

外篇

茶毒黃金，鐵陶瓷壇，潮州紅泥壇

黃金鐵陶瓷壇　潮州銅碌　宜興若壺

晚枕水盂圓山堂堂承華堂茶壺

西湖白碗　夢如青石神娘紅杯

茶壺戊戌年西湖老壩水仙句茶金奖卷

九八辛中茶旅印士子圓茶

香器晚宋青燈　香品樓茶古竹農

琴茶會友序

　　陳雷激師生好友古琴雅集，古琴名家陳雷激與數位高徒敬獻雅奏，並邀得製琴大師王鵬，收藏大家高捷諸位。

　　是日陳雷激先生以高捷先生珍藏宋代名琴「梅梢月」撫奏《酒狂》，王鵬先生以「梅梢月」撫奏《普庵咒》，情景難狀，美不勝收。

　　法曲既止，中國茶學大家穆如先生為雅人治茶，奉以武夷水簾洞之水仙茶，雲南勐海 85 年普洱茶 [1]。

　　眾皆乘興而來，盡興而歸，琴茶會友，可堪入畫，競抒清賞，不讓古人，期圖他日，默祝停雲。

編者按

初刊：2010 年 2 月 7 日作者個人「博客」（網頁）。原題為〈著名古琴演奏家陳雷激出席茶道活動〉，〈琴茶會友序〉為編者改擬。

重刊：《試泉》（網頁）2016 年第 6 期，短文移作〈品茗流變〉的「序」。

1　「雲南勐海 85 年普洱茶」指生產於 1985 年的茶，非指茶齡。

打造中國人的私家茶室

　　茶作為傳統流出的一種優美而富於內涵的藝術形式，是在大自然中罕有汲天地之靈氣，並兼具所有植物特點的物種，在品茗過程中人往往能體驗到花草果實等等諸多植物的香氣，完全呈現給你一種心靈去郊遊的狀態。由此，對於茶室的設計，從空間上最好是半開放的狀態。外透庭院，內接偏廳和書房。具備良好的通風和排噪功能。能同時體現植物山水、自然安靜，能讓使用者在整個傳統空間中通過視覺、聽覺、嗅覺、觸覺和味覺感受到大自然的畫面。

　　「穆如茶制」經多年研究，創立茶室建制體系，按照功能，我們可以把整個茶室空間分為六大功能區域：淨手區、待飲區、正飲區（茶堂）、茶倉區、茶具區、潔淨區[1]。下面按照這個順序分別進行闡述。

　　1、淨手區：一般只是位於整個茶室的前端，是主要體現自然山水意境的位置。能夠對步入此區域的人在視覺上進行暗示。同時也擺設有明顯的淨手區域，對接下來的程序做一個心靈和身體的準備。

　　2、待飲區：一般是客人等待主人精心準備茶事的一段時間。在此區域沙發和茶几佈置要隨意而舒適，能夠充分的讓客人放鬆和

[1]　「潔淨區」下文作「滌具區」。

閒談。同時也要準備飲水裝置、點心櫃，以及一些簡單的飲茶工具供客人來取用。

3、正飲區（茶堂）：是整個茶室設計中最能體現主人品味的一個空間。應該配置相等的家具和藝術品為整個飲茶過程提供完美搭配。在功能上，我們會擺設桌椅、爐架、壺座、花器、香爐等等。

4、茶倉區：是保證茶葉品質的重要部分，要完全的恒溫和恒濕。通常以隱蔽的步入式的方式來分隔整個茶室與茶倉的區域。要分為長存區和常飲用兩個部分。同時在茶倉中有專門的儲水區和禮品罐的存放區域。在整個存放櫃體中也要有單獨可折疊的工作台來進行簡單的存取時的操作。對普洱和白茶、綠茶、紅茶等要進行單獨的歸納。對特別珍貴的稀有茶餅還要分隔出小的空間來存放。在整個茶倉的空間中使用的材質一定是天然無異味。對光源的要求也要非直射，以免改變茶葉的品質。首選應該是用柔和的輔助光源來作為解決方案。

5、茶具區：按主人的喜好，陳設各種功能的茶具。

6、滌具區：分為待洗、洗滌和晾乾三個部分。在材質上要求盡量不要選用對精細瓷器造成磕碰的天然材質。比如竹木和棉絲等。

其他功能：根據主人的愛好，還可設置琴棋書畫、文玩鑑賞等雅趣區域和設施；茶源於中國，是中華文明的一種載體，中國茶道在新時代的復興與升華更是炎黃子孫的驕傲與快樂！

編者按

初刊：2010 年 3 月 4 日作者個人「博客」（網頁）。

重刊：《試泉》（網頁）2016 年第 4 期。題目改為〈中國人的茶室（上）打造中國人的私家茶室〉，作者署名為「穆如」。

私家茶室六大必備功能精解

理念

人類自古與自然為伴，現代家居限於格局，多失去此情此景，中國素來講求天人合一，品茶之學更以此為終極追求，故此茶室設計必須符合此大前提，倡導現代茶室即遵循納自然於室內，用科學以補不足，希望由品茶而得以體驗傳統美學。

1、淨手池：品茶前潔淨雙手而設，只為洗滌灰塵和護手霜，不需備洗手液，只需潔淨毛巾。

2、閒坐間：可為平時主人讀書聽樂所用，以大杯泡的綠茶花茶等淡茶為飲，或是邀請的賓友赴會有先後，先在此入座，奉水奉茶，奉煙奉果均可。

3、茶倉：為藏茶之用，置恒溫恒濕機，設置在 20 度攝氏 60 度相對濕度，不能有直射燈光，選茶時以手電筒輔助，使茶葉能安穩的自然演變，保證內質。納茶空間根據茶葉包裝的常規而定其尺寸。預留拉板式的操作台和存放礦泉水的空間。

4、茶具閣：根據茶具的常規尺寸而制定帶獨立照明的空間，以多寶格和抽屜結合，並墊上絨布，確保茶具安放。

5、洗滌台：以洗滌槽、超聲波洗滌機、消毒櫃組成，先將茶

葉在洗滌槽沖走，再將茶具平放在超聲波機中安全洗淨，最後在消毒櫃以高溫烘乾，既可避免帶化學殘留的洗滌用品，又能避免碰撞破損名貴茶具，高溫消毒可使茶具不受毛巾中的細菌污染。

6、品茶台：以一桌數椅組成，視乎主人的品味而定調，中西古今均可為用，適宜陳設一二名貴書畫或陶瓷或雕塑，凸顯主人品味，並供客人流連。如戶外品茶則適宜矮几矮橙，舒適自然，與花木鳥魚打成一片。

編者按：

初刊：2010 年 3 月 11 日作者個人「博客」（網頁）。

重刊：《試泉》（網頁）2016 年第 5 期。題目改為〈中國人的茶室（下）中國茶室六大必備功能〉，作者署名為「穆如」。

茶書房 —— 書房的優雅轉身

　　茶書房是為個人而設的私人天地，其體現居住者習慣、個性、愛好、品位和專長的場所。功能上要求創造禪茶靜態空間，以幽雅、寧靜為原則。同時要提供主人書寫、閱讀、創作、研究、書刊資料儲存以及兼有會客交流的條件。

　　茶書房在家中營造一方安靜，借一縷茶香，打造一個修身養性、品茗思考的空間，讓愛茶的您在家中也能與茶友談天論地，體味屬於自己獨有的居室茶文化。

　　茶書房的格局主要以茶具閣、茶倉、品茶台、書櫥、書桌五大功能為主，可以依據主人的性格和偏好自由地選擇相應的配飾，為您量身打造居室飲茶新理念！

編者按：此文由鍾耀華先生提供，謹此致謝。文章原於 2010 年 3 月 14 日在作者個人「博客」（網頁）上發表。

先生曾接受《號外》副主編 Nico Tang 的訪問（2015 年？），談書房文化與現代生活，談及簡約的書房：「其實我們可以好MINIMAL 地從情懷上出發，由最簡單做起。可能你只需要在家中一個角落，放一張檯一張櫈，後面掛一幅畫：閒時沖一壺正確

的茶，點支正確的香，聽一點正確的音樂，咁就夠了。如果你有心有時間，其實花幾千元就可以體驗到這種生活。錢不夠的話，上淘寶買也行。因為更重要的是你有無這種的心態和修養。要對外推廣這種文化的話，也很簡單，將現在香港的茶館統統UPGRADE 成為書房就行了，也不需要添置太多的東西。這樣大家隨時都可以去感受了。」

2018 年接受「榮麟家居」訪問談書房文化，先生說：「以前的書房文化是知識分子自己在裏面修養的，現代普遍的經濟水平提高了，也不一定只是知識分子才能擁有這麼一個空間。今天的書房更多樣化、多功能，現代人可以在書房進行一個多方位的活動，比如品香、賞畫、讀書、喝茶，或是作為家庭交流的一個空間，接待朋友等都可以在書房進行。」

穆如名流會員品茶記（四則）

3月20日 [1]，夜

室內設計師蔡蛟邀請老師山川事務所 NORMAN 先生，共品了〔19〕86 年 7542 普洱陳茶，大家聊到原創作品被抄襲會否影響到原創的地位，我和 NORMAN 先生都覺得後來抄襲的都只會更鞏固或者凸顯原創的地位，因為原創者是有能力變化，是有能力往前再走，而抄襲者卻只能永遠跟在後面，而永遠不可能有靈動的生命在其作品之中。NORMAN 先生認為「穆如茶制」所體現的對茶室的規畫實際是對時人如佛經說的：信、解、行、證。我由衷的佩服此知遇之言，他說「穆如茶制」的風貌讓人從信服而可以深入理解，再而使人能在其中好好實行，終極而能證悟品茶之道。我徹夜難眠，原來以為寂寞的理念遇到高人便心心相印，言語道斷。

3月21日

好友夏欣邀請中央美院博士，書畫名家潘一見女士，共品了〔20〕09 年武夷天心岩大紅袍，潘女士從小住在清代經學宗師孫詒讓先生故居，使我神馳不已，雖然嘴裏一直聊着許多話題，但我無

1 本文各段品茶記未署年份，今以「〔20〕09 年武夷天心岩大紅袍」一語互參文章上載年份（2010 年），推斷四則品茶記應寫於 2010 年。

法自拔的魂游孫公的神貌，心裏也翻湧着無數古今之嘆，今天國學雖然有不少默默耕耘之士，唯是其識見與風度，與孫公之世，何止天壤，連孫詒讓、俞曲園、劉寶楠等今人尚不復識，輕談文化復興，真是談何容易啊。待收拾了一下心情，與潘女士淺談了一下國畫的南北宗問題，她說此一分類紹自董其昌，而她卻辯斥董所標榜的南宗始祖王維所畫的實為青綠山水，而非筆墨寄意的寫意技法，我等外行只期耳入心通而已。承蒙潘女士慧眼賞識「穆如茶制」使她明白環境的設置佈局，以及器物的淨雅確實能過濾常人的心情，我笑言此亦是秉承陸羽之美意，《茶經》開宗明義說道品茶只是納山水之趣於煩囂都市，離乎此意，何必品茶呢？

3 月 21 日，夜

好友果子邀請所染畫廊袁華先生，共品了〔19〕86 年 7542 普洱陳茶，話語不離畫廊本行的果子，談起現在油畫界的吹捧之風，認為偏離正統寫實技法的畫作應該經不起考驗，袁先生也有同感，我雖不是畫界中人，確也能體會他們的感傷，因為我關注茶葉發展這三十年，尤勝《二十年目睹之怪現狀》一書 [2]，甚至更悲哀的是無人可以訴訟，因為行業中所有人都是商販子，唯利是圖視為天經地義，我平時也不聞不問，袁先生問我為何潛心孤詣於此，我只說了一句：「文化歷來都是國家與國家之間的無形戰爭。」他立刻若有所

2　《二十年目睹之怪現狀》原文作《二十年目睹之怪現象》，諒誤，今據事實改正。

悟，並笑言我無比愛國，我知道文化之可貴，尤其傳統文化更為珍貴，國家二百年戰火，不堪回首的事情不可勝數，我有幸於茶有緣有分，所得也自知甚多，指望不絕如縷，其他在所不計，袁先生說如果多一些知恥的畫家，不附尾於人，中國藝術可能大異於今日，彼此之間忽然無語相對。

3月22日

好友劉勇邀請中國國際文化交流發展協會會長魏世元會長，達文物業管理有限公司常務副總經理張偉先生，共品了〔20〕08年武夷牛欄坑水仙，魏老先生談鋒甚健，對晚輩獎賞有加，使我記起八十年代遇一閩南老先生吳濟民，向我寄予深望，其詞未敢稍忘，先生說：「賣茶人素有蒙面賊之號，看客而騙，嘴裏都無實話，你是有心發揚文化的，學識也非於商販同流，我希望你今後說的每句話都是肺腑之言。」雖然與吳老先生只有數面之緣，一晃眼也二十年未見，然而長者之言，小子片刻未忘，於此艱辛道路踽踽而行，不改其樂，實在是因為數位前輩寄望殷切，故而一路逍遙。

編者按：此文由鍾耀華先生提供，謹此致謝。文章原於 2010 年 3 月 29 日在作者個人「博客」（網頁）上發表。

天價花瓶，怎一個「醜」字了得

　　黃庭堅書法拍出天價[1]，我覺得實至名歸；乾隆玉璽拍出天價，我覺得是封建餘孽。上周粉彩瓶拍出天價，刺到我久埋心底的對國民蒙昧、朽木不可雕的痛處了。

　　不管是否宮廷器物，那瓶子用色俗艷，鏤空紋樣莫名其妙，再以那所謂寓意吉祥的鯉魚，真是集合繁瑣與惡俗之大成，我們需要因為它可能是宮廷器物而穿鑿其為雍容華貴，美妙精巧嗎，我們的審美到底出現了什麼問題呢，是不是大家遺忘了漢代內斂磅礴，遺忘了宋代的沉靜秀雅嗎？甚至於元明敢於吸收各國文明的勇氣，都沒有落到花裏胡哨的局面啊。

　　最為要緊的是這樣的瓶子徹底違背了中華文明的美學根本啊，醜陋的罪過只是在於外表，但是這瓶子拍出天價，如果大家引以為傲，好之者盲從，不辨其真實的罪過，那禍害的威力是無法估計的啊。

　　中華文明得以薪傳至今，實在得益於儒家道家之人文根基，兩家聖賢皆強調（器），最清晰的解釋是《易經》〈繫辭〉[2]：「形而上謂之道，形而下謂之器。」人類所以異於禽獸，在於我們能發明器

1　「黃庭堅」原文作「王庭堅」，諒誤，今據事實改訂。
2　即《周易》〈繫辭上〉。

物，從而改變人類在大自然的命運，一切的思考都能落實為可用之物，亦即是器，醒目的報道都標題為「天價乾隆粉彩鏤空花瓶」，試問鏤空的瓶子如何插花，如何能稱之為花瓶啊。

在被孔子哀嘆為禮崩樂壞的春秋，有妄自尊大的豪族將盛酒的禮器「觚」挪作他用，使得孔子悲憤莫名地發出千古之嘆息：「觚不觚，觚哉觚哉。」[3] 責備此等愚昧的靈魂。

如果錯誤只是出在這個瓶子，我費這些周章就有點饒舌了，問題是這樣的錯誤是幾乎籠罩着今天琳琅滿目的工藝大師作品，說是花瓶、茶杯、碗、盤等有具體用途的器物，平白無故的嘔心瀝血在器物上窮極裝飾，但是毫不顧及在用處的效果，製作者品藏者都敬而遠之，然後每天所用的或是濫造之物，又或是進口之品，西人一則努力鑽研形神俱美之器物，如電器汽車服飾，甚或紅酒雪茄，一則沾沾自喜於華人故步自封，大灑金錢，真正樂不可支。

歷代王公貴族，名流雅士均知道器物之精在於用得其所，一盞一瓶務求能與通體和暢，也就是今天高談的人體力學，再雅秀再豪奢的器物無不講究於人體相親體貼，而今天國人對傳統藝術品的審美卻本末倒置，一切皆是以目觀賞，恍惚四肢殘廢，打個粗淺的譬喻，好比買了一輛豪華汽車而無法啟動，竟然毫不抱怨，反而津津樂道裏裏外外的設備。個人經驗是買過景泰藍的花瓶，用是漏水脫底，得到理直氣壯的回覆是，此乃觀賞之用，不得插花。又得睹蔣

3　引文出自《論語》〈雍也〉。

蓉段泥芒果壺，欲試泡茶，得到的更是一聲吆喝阻止，強調作者謂沸水會破壞其嬌艷之色；我真欲起夫子於九泉共斥之。

近與好友論及清三代的功過，且不說《四庫全書》如何篡改增刪，蒙昧天下，光從文藝而言，我直謂其乃文明黑暗期的肇始，好友質駁乾隆爺大作瓷母，謂其集古今瓷藝於一身，我毫不諱言此乃滿人禍害漢文明之極致，世界文明史中從未見此愚昧無知，勞民傷財之舉。星星之火，所燎的是醇正莊雅，精妙實用之偉大美學傳統啊。當年圓明園付之一炬，喪失的僅僅是可觸可摸之物，而先此百年盛清三代早已撒下火種，鼓勵無根無蒂的奇巧，宣揚無益無用的浮誇，致使樸素而具有創造力的中華文明漸趨萎靡蒼白，乃至消磨人性的元氣。今天愛好傳統文化者，是否敢於冷靜看待文化盛衰的因由，敢於在文明的長河辨別清濁，而不是以千絲萬縷萬縷千絲的市場活動來主宰其思想啊。

像這樣的問題真是怎一個「醜」字了得啊。

編者按：此文由鍾耀華先生提供，謹此致謝。文章原於 2010 年 11 月 21 日在作者個人「博客」（網頁）上發表。

祭孔跪拜的是尊貴的文明

唐宋以前的中國人是席地跪坐，遇到長輩尊者則長跪以示敬意，長跪是把腰伸直，所以跪是很正常的姿勢，後代改為高椅高桌，那就非古人所能預見的。今天河北祭孔行跪拜之禮儀，眾說紛紜，沸沸揚揚，真是無的放矢啊。至於有人看不慣衣冠楚楚，那就見仁見智啦，但是舉目全世界的節慶都有相應的着裝，甚至看世界杯的球迷都塗臉裝身的，也沒見誰反對過啊，怎麼一到祭孔的場面，大家就那麼大驚小怪呢。

中國現在的民間各種信仰祭拜儀式也很多，都是出於對曾經為了人類幸福作出貢獻的古人的追思和仰慕，琳琅滿目的財神信仰，天天在消費場所燃燈焚香，大眾也視為理所當然，老百姓求財求祿，也是人之常情，那知識分子慕道慕法難道就要干預嗎。

禮儀是聯繫大眾一起的必要的環節，我們不必把他上升到什麼抽象的層面，像交通需要紅綠燈一樣，社會需要法律一樣，都是很實際的考量，無規矩不成方圓，聚集數百為了同一理想的人在活動，當然需要禮儀，《韓非子》上說：「禮者，所以貌情也。」[1]禮的根本是情感的外化，尤其是中國的禮儀基本是一首動態的詩歌，既

1　此句原文作「《禮記》上說：禮所以貌情也。」諒誤，今據事實改正。

定的儀式與參與的人的情感的交感，完成了對前人的仰慕，並且堅定了人們的信念。一切的儀式都不會離開這功能架構。

看到現場的肅穆凝神，縱然舉止比較生疏，這只是訓練的問題，多加演習自然就會流暢生姿，不須加以責備，需要多費唇舌的是讓大眾要分清祭孔的孔子與一些神道設教的區別。

孔子畢生致力的是將遠古的知識專利從貴族手上奪取，將其神聖化的地位轉為普世的傳播，使得所有人都有權利學習知識。

所有民族在先民時代的知識都是掌握在巫師手上，貴族是由巫師的血緣而產生的，歷史上有幾位偉大的人物都是極力的希望將獲得知識的機會盡可能讓所有人分享，基督如是，釋迦如是，周公如是，孔子如是，前者通過播道而成為宗教，後者則直接影響政治的結構，改變了社會。

周公制禮作樂，將知識的功能化為禮儀與音樂，由上而下的規範了社會的秩序和陶冶了風俗，這是代價很低成效很高的作法，使得文化迅速普及，並且養育了幾乎不可思議多的思想家，到了春秋之世，列國為了自身的利益，而開始忽視了「天下」這個偉大的普世價值，將周公的禮樂化民的系統搞亂，孔子一生就是奔波於呼籲，力圖挽狂瀾於未倒，偉大的心靈只會考慮他所堅持的信念的價值，而不會考慮他所堅持的所付出的代價，故此見笑於狂溺[2] 接輿之

2　即桀溺。

際，孔子浩嘆「知其不可為而為之」。[3]

孔子深信知識的神秘是可以讓所有人點滴的傳播，點滴的發揚，這是真正的學問道統，一切的藏私與秘珍都是私欲在作祟，所以他寫《春秋》為歷史做見證，刪《詩》以辨感情的正邪，傳「六藝」以文化質，弟子整理《論語》「論」者乃師生切磋學問之實錄，「語」者乃孔子心肺之語，後世董仲舒發揚光大，得漢武帝尊之，果獨尊儒術，終於使天下士子可以通過科舉考試，進入國家的領導層面，這在世界歷史是最為先進的時代，孔子寄望的理想得到落實。

後世的讀書人就是因為太感激孔子的奔走一生，所以貴為萬世師表，這是多麼嚴肅的情懷啊，今天能夠給山區貧窮學生提供補貼的善人都值得大家尊重，想想孔子在完全沒有支持的社會獨自高呼，歷代有思想的知識分子能不以最真摯的感情去思慕他嗎，祭孔啊，祭孔，來拿歷代君主都知道孔子所做出的貢獻，沒有他以作育英才為己任的話，文明的進程將會慢了多少啊。

神道設教是出於一種敬畏，害怕大自然的災害，然後祈求掌權之神多多保佑，這是未可厚非，但是孔子的教育是讓我們通過知識的傳播，道德的感染，努力的為人類福祉作出推進，這是有着基本的雲泥之別，一種是怯懦的無助，一種是無盡的承擔，儒家的價值珍貴在此啊。今天國學之風大盛，高唱儒學的大有人在，然而都

3 原文說：「孔子浩嘆『知其不可為而為之』。」查《論語》〈憲問〉：「子路宿於石門。晨門曰：『奚自？』子路曰：『自孔氏。』曰：『是知其不可而為之者與？』」「知其不可而為之」是別人對孔子的評價，並非孔子的話。

是不辨真假，將很多後世小儒小道的東西當成孔門之教，要知道像《弟子規》、《二十四孝》等等都是鄉村掃盲的課本，怎能歸入孔子之學問範疇啊。

　　人類進步的最大動力往往是少數人的生命造就的，我們有了蘋果手機，改變了很多人與資訊的關係，促進了人際的交往與知識的獲取，喬布斯死去，無數人為之哀悼，如果起之九泉，他也會說，喬布斯只是在這些偉大的前人對文明的傳播路上，一路走來的。

編者按：

初刊：2012 年 4 月 1 日作者個人「博客」（網頁）。

重刊：2021 年 3 月 31 日「中國紅木古典家具網」（網頁）。

〈學而〉淺談

　　孔子說吾十有五而志於學,〈學而〉為《論語》首篇,為要中之要,緊中之緊迫,如果你沒有時間讀遍全書,起碼這三句話你要明白,要真的明白。

　　「學而時習之,不亦悅乎。有朋自遠方來,不亦樂乎。人不知而不慍,不亦君子乎。」此三句話其實是一篇文章,不是獨立的三句話,講的是一個愛學問的人是如何經歷一路的風風雨雨,又如何獨立蒼茫。

　　「學」表示身體與思想在成長的積累,這些積累可以得自於父母,所以生物都基於模仿父母而逐步成長,然後是世界上種種事物變化法則的領悟,所謂白雲蒼狗,所謂高山流水,所謂陰陽五行,所謂盛衰生死,然後是祖先們傳授的知識,所以我們會畜牧,會耕種,會生火,會裁衣,會喜怒哀樂,會禮義廉恥。這一「學」的過程,孔子認識到本身是應該欣樂之事,你去觀察你去思考你去感受,這是多麼美好的經歷啊,孔子知道那是一處無人之境啊,神游六合,天人合一,就是這意思。「亦」是翻倍的意思,這欣悅之情還能翻倍嗎?能,那就是風雲際會,適逢其時的「時」,居然可以像雛鳥「習」飛般展示,原來一切存於腦海的想法,一一落實到現實生活,這可以是事物的創造,如蠟燭如鍋鼎如飛機如互聯網,也可

以是一種情懷的傳播，如愛如義如關懷如捨身，孔子看待人生沒有盡頭，沒有終極的天國，沒有莊嚴的極樂世界，所以他懂得謙讓，懂得自得其樂，寬宥在人生之路各個階段在奮鬥的人們，你每走一步，他都知道一步的難處，他都會嘉許你並鼓勵你，因為他實在走得太遠了。

　　學而樂，孤獨而悅，能夠為時所用，那是更樂，能夠為人所重，那是更悅，得此二端，已經足為君子，孔子啊，夫子啊，真是循循善誘啊，大家都是常人，大家都是活在紛亂的時代，哪有那麼多良辰美景呢？「人不知」才是不如意事常八九，再怎麼君子在此時發出一聲牢騷，也是人之常情，孔子非凡處就是不悖人情，不會強迫弟子們打完你左邊臉還求人家給你一巴掌右邊臉，舍利弗捨得左邊眼睛還要再捨得右邊眼睛，他只是委婉的提出希望在人不知的時候，弟子們能夠「不慍」，到了這樣的人生，當然不會破口大罵，「慍」是一絲絲的不高興，孔子在此樹立儒家最高標準，最強傲骨，就是處之泰然，許以為君子中的君子，而且只有這樣的人才是得到「學」之樂，並且值得「有朋自遠方來」，大概儒家之待己待人待世間，愛己愛人愛世間，亦盡於此矣。

編者按

初刊：2012 年 4 月 1 日作者個人「博客」（網頁）。

重刊一：《中式生活》2012 年 6 月 1 日，題目改為〈參悟聖賢〉。

重刊二：《商品與質量》2012 年 6 月 13 日，題目改為〈參悟聖賢〉。

為《悅己》雜誌五周年特別版寫

　　讀書，讀書，其實認真讀懂書真是談何容易。書本大部分承載的都是知識，能夠得上有思想的，尤其是能傳世的思想的更是鳳毛麟角。我說不上是狹隘的民族主義者，但是，學問這東西真是有血統這回事，曾經讀過聖經，尤其愛讀佛經，然而在生活乃至生命中，總是少了那麼一點切膚之痛，可能文字確實有他的魔法，一翻譯了就隔了層皮，而且心裏面就老懷疑翻譯的時候是否有出現誤解，想想我們讀孔子的書都那麼容易顛倒了意義，讀那些外國哲人的書，就更要提防萬一。說到孔子，比方《論語》，談到食不厭精，大家都興奮的說，看看我們孔子對飲食是多麼的鑽研啊，食物精益求精，吃生魚片還要盡量要求切細。其實「厭」是止於、滿足於的含意，當然常人聯繫下文，割不正不食，不時不食，就斷章取義，捕風捉影的認定孔夫子是美食家，這美食家本來就是罵人的話，也不知道現在那麼多人還以此為榮。首先孔子這時候是屬「齋關」狀態，所以一起行為都有嚴格規範，所以什麼食不厭精，膾不厭細，是說在那段日子是不以精細為前提，而是講求許多別的規範，如食物的來源，沽於市不食，割不正不食，不時不食，都是一些對食物的慎重的態度，至於食不言寢不語，那是對自己的行為的重新審視。這些不知道跟今天那些肚滿腸肥的美食家扯上什麼關係呢？

因為有思想的書，其人的思想多是我們望塵莫及的，再努力去讀也會有很多無法理解的含意，但是傳統下來的注解方向，要不就是歌功頌德，要不就是以為能夠完全理解，句句的去闡釋，今天的諸位方家更多的借題發揮，無影無蹤，其實都是害人不淺啊。

讀書最幸運的就是能有大家得以相識，這樣就可以隨時討教，鑑別自己的疑問，撥開胸中的疑雲。認識不少當代名家，確實在各自的領域都有建樹，但是能當頭棒喝，豁然開朗的大家卻只有張五常先生。他的一句「求學要毫無成見」，實在是功德無量的箴言。尤其是在近代中國的紛亂局面，為了政治原因，許多學問都變成政治工具，數百年來層出不窮，大家都忘記了學問的真諦是求真理，而不是求改變社會制度，改變政權利益。孔子說的，學而時習之，不亦樂乎，指的是學問本身是有無窮樂趣，如果能夠得到別人認可，得到別人推崇，那是更為快樂，像顏淵這種仁人，就那怕窮得掉渣，「回也不改其樂」[1]，說明了學問的自得其樂的不變價值。

張五常先生提出的毫無成見使我對讀的所有書都煥發出新的光彩，對「古今中外」這四個字有了新的詮釋、新的感受。當然，我還是會懷疑翻譯來的書籍的字裏行間的誤差，也會對傳統的經典有這無比細心的推敲，但是整個書籍世界、知識世界都給了我一個堅定的閱讀方向，雖然，毫無成見真是談何容易啊，不信的話，你也來試試。

1　語出《論語》〈雍也〉。

編者按　2012 年 4 月 1 日發表於作者個人「博客」（網頁）。《悅己》雜誌編者未見。

陋室亦會所

從奢侈品的翻譯說起吧，這一誤導的翻譯導致現在中國人對一切華貴之物都定義為奢侈，奢侈在漢字的意義是何等卑劣啊，是那些暴發戶、游手好閒的敗家子的喪志玩物啊，但是 luxury 的含義應該是華貴的，不俗常而令人神往的，矜貴的而非金貴的，優越的思考與品質，使人可以從中學習到高尚的格調與道德的，跟炫耀與攀比毫不相干的。

在英語的語境甚至是一個溫暖的冬日下午的休閒，鳥語花香的清晨的漫步。

我們卻狹隘乃至錯誤的定義為高級商場的貨品，真是叫人無奈啊。

然後更一錯再錯的將原來好友聚會，借此交流情感的會所，演繹為貨品聚集，比富有比權力的場所，以吃喝玩樂為核心，以追豪逐富為目的，這是多麼的令人失望啊。

美好的飲食是為了讓我們的口舌啟發一種具有思考與回味的感受，美好的衣服是讓我們穿出一種端正的容貌，美好的家具是修正我們的肢體，並且產生皮膚溫婉的感受，聲音以及器物都作如是觀，一落到攀比，〔便〕是比鈔票多少的事情，與誰的人生都無關啦。

「衣食足然後知榮辱」，今天是講榮辱的時候了。榮辱是來自人的氣韻，當然美好的品質可以幫助塑造，「居移氣、養移體」[1]，接觸的物件都可以歸納為居，物件背後的思考都可以歸納為養，我們如果不去親近體會，進而學習理解一切美好物件的德行，那得到的只是物質層面的，是豬八戒吃人參果，徒惹嘲笑，徒添煩惱。

我也明白到凡事都有進程，很多會所的創辦者執行者都開始不滿足於會員只停留在消費層面，然而精神層面也不是僅僅可以靠辦幾場標榜文化的活動就解決問題。

大家必須共識到要調整態度，要敬畏天賜文明，要珍愛創作者的苦心，要永遠保留一顆赤子之心去喜悅、捧護手心之物，像幼孩獲得第一顆糖果的甜蜜，古人甚至清楚的語重心長的叮囑「子孫寶愛之」，這是我們早已忘懷的延續文明的態度。

今天如果重溫一下「苔痕上階綠，草色入簾青。〔談笑〕有鴻儒，往來無白丁。可以調素琴，閱金經，無絲竹之亂耳，無案牘之勞形」[2]，是否能體會到是一種極致的奢侈的生活品質呢？

編者按 ⋮⋮⋮ 2012 年 12 月 8 日發表於作者個人「博客」（網頁）。

1 原文作「居移體，養移氣」，諒誤，今據《孟子》〈盡心·上〉改正。
2 見劉禹錫〈陋室銘〉。

愛傳統文化也要端正態度

說一些碰到的例子吧。

有皈依弟子愛好沉香，聞到藏香時說受不了那味道，會噁心。一句話就把歷代藏傳高僧大德全都鄙夷個遍，難道除卻沉香不是香，藏香的殊勝之處，就一筆勾銷。

有做天然肥皂的朋友，慷慨的把除障丸都放進去，如此殊勝的法物，按道理大家應該知道是不能放在心臟以下的部位的，這肥皂為什麼不指定是洗臉的呢，隨意觸碰身體是不如法的啊，這些事情做不好真是適得其反。

汝窯建盞是唐宋時期煮茶法的茶器，那時候茶湯裏面是有茶葉研磨的茶末，而且是煮出來，茶湯溫度很高，所以適合這類厚胎的茶器，到了明朝朱元璋頒佈法律禁止這種繁瑣的喝茶方法，天下改為簡單的泡茶法，茶湯溫度下降了差不多四十度，所以都改用景德鎮的薄胎白瓷杯，盡量減少茶湯溫度的流失，現在到處泛濫復古之風，以汝窯建盞為尚，一句很美，就顛覆了明清兩代的茶器鑽研成果，這種任意而為的態度，對待傳統文化是否恰當，實在應該三思。

日本鐵壺啊，說來就心裏難受。日本茶道承接唐宋煮茶之法，根本用不了水壺，燒水用鐵釜，器形為直筒形，所以需要用竹勺勺水。明代泡茶法東渡後，日本稱之為「煎茶道」，有燒水器，為側

把的白泥壺，配泥爐，流傳至今，法度儼然。至於鐵壺則用於家常喝水，所以配上木架懸於半空，別的民族也常見。泡茶的水忌諱金屬，因為金屬離子會阻擋茶葉元素的釋放，歷代講究的人家都用泥壺燒水，上好的是白泥，連金銀壺都不採用，何況鐵壺，看到我們近於崇拜的心將鐵壺納入茶席，日本的名家真會對我們拾人牙慧之舉嗤之以鼻。

說說佛龕吧。佛龕本為禮拜佛所指導世人的指導，各種供養都是表示並提醒信眾所禮拜這為何而設，花是表示禮拜佛的端好容顏，水晶是表示禮拜佛的空性，燭光是表示禮拜佛的智慧，經書是表示禮拜佛的法教等等，通過供養的物品，時刻提醒自己所學為何，供養的也要是自己心愛之物，所謂莊嚴，就是心中最愛的才可以作為供養。但是觸目所見的都是人有我有的態度，反而戴在身上的念珠就窮極講究，直接炫耀，這與學佛真真背道而馳啊。

現在噴繪或者印刷的古代名貴字畫很多，真是幸福時代啊，以前的稀世珍寶都可以天天賞玩，過着帝皇的生活。可是，要不就是鏡框懸掛，這確實背離書畫的審美太遠了，古人說摩挲不已是一種什麼樣的狀態啊，而且很多畫作不是平白攤開了，一覽無遺的，通過展開的過程，畫面推移前進，視覺的積累所產生的美，不是懸掛牆上可以比擬的，加上玻璃本身反光，對觀賞細節產生很大的障礙，這方面倒沒人注意日本到今天茶室掛畫也從不用鏡框的。這些細節真要用心推敲才能心領神會。更大的問題是裝裱，古代這些名貴字畫，歷來都是珍逾珠寶的，裝裱以及包裹收藏，都是充滿了崇敬與感慨的，今天我

們既然可以輕易的複製，但是不代表我們可以輕率的看待，說是成本不高，但是不能跟行貨混為一談，拿米芾、馬遠的國寶級畫作，裝裱成逛廟會的行貨，怎麼對得起古人呢？我有一次憋不住說，他們在生的時候都沒有被人這樣侮辱過。這些真的跟錢無關，就是態度與見識的不般配。既然想做這個事情，為什麼不好好付出應該付出的努力呢，好像從事傳統文化的事業沒有門檻似的。

私塾國學班大盛，當然是好事，然而傳統學問也有所謂鄉愿之學與君子之學，鄉愿之學就是那些貌似岸然說教的什麼《弟子規》、《二十四孝》，約束孩子心智成長的規範，而君子之學則是啟迪人心，開拓視野的學問。一本《論語》，裏面都是孔子與弟子的反覆探索人生的過程，孔子最為推崇的周公，也是以其禮樂背後的理念唯尚，儒家最核心的意義，是三人行必有我師，見賢思齊，見不賢而內自省，無時無刻都可以鞭策自己，達到天行健自強不息的狀態。而不是要塑造出一模一樣的機器人，大家既然對現在的教育制度有所非議，但是要思考根柢的問題，不要換湯不換藥，將孩子們從現在書呆子教育成傳統書呆子，是所深盼。

可能有人說我滿腹牢騷，大家能回歸傳統就很不容易，應該多多包涵，是應該包涵，大家還是摸着石頭過河的階段，但是，我期待包涵的時間不要太長，如果傳播的人不端正起態度，不認真反思，最後落得個積非成是，那就是禍害後代的罪名了。

編者按

初刊：2013 年 12 月 14 日作者個人「博客」（網頁）。

重刊：見刊於《試泉》（網頁）2016 年第 7 期。

茶與雞湯

我昨天去百度總部做了一個茶文化的分享，我開門見山：「這個社會太逗了，喝杯茶，就可以在微信上發表各種人生感悟，什麼花鳥蟲魚、雲淡風輕、閒雲野鶴、佛法宏願之類的，大家悟得比宋代女詞人李清照還深！我不是說喝茶的時候不應該有領悟，也不是說這些領悟都是錯的。領悟是自然而然的，有，就直抒胸臆，沒有，也不強求。如今最讓人費解的是，茶文化被抬到了太高的位置。進了茶室就不准抽煙、大聲說話。要是喝茶沒感覺，那只能說明你悟性不夠，唉……不就喝杯茶嗎，幹嘛搞得這麼複雜？」

這是個「心靈雞湯」肆虐的時代：「遠離四種人，生活更快樂」、「10 種最防癌的蔬果，你一定要每天吃」、「養成讓自己進步的 10 個習慣」、「遇到這樣的男人，就嫁了吧」……登錄微博、微信，這樣的「心靈雞湯」遍地都是，所有人前仆後繼地轉發，恨不得每條都學會。要是有天沒做到某位中醫大師告訴你的養生秘方，晚上還會糾結到睡不着。我這麼說，一點不誇張，這就是我們的生活現狀。

我從來都不反對正向思考，但如果這個社會只有「同一首歌」，只有單向性思考，那就太可怕了。凡事，如果只用負面的想法就會成為：「唉，怎麼可以這樣？」只用正向的想法又變成：「太好了，

讓我多了一次歷練人生的機會。」不難看出這樣的思考都是有問題的。「心靈雞湯」蔓延的今天，每個人都應該反思，啟動自我判斷的能力。不要去崇拜、羨慕那些滿嘴流着「雞油」的導師，真正值得崇拜的老師通常都不需要別人的崇拜。

「心靈雞湯」容易引發的另一個問題就是，大家不掃門前雪，偏管他家瓦上霜。要是出了個重磅新聞，全民馬上操戈而起。要是沒有重磅新聞，也沒關係，看見周圍人士氣低落，大家比他親友還着急，馬上給他端來一大盆「心靈雞湯」，逼着他趕緊服下。既然大家都熱愛心靈雞湯，為什麼不把「心靈雞湯」的精髓實踐出來，掃好門前雪，先管好自己的肉體和精神？那樣才可以少點無謂的揪心，多點真實的快樂啊。說到底，「心靈雞湯」只流於心靈的表面，是人們用來填補內心空虛的一道甜點。內心充實的人才不需要什麼「心靈雞湯」，順境、逆境都是人生成長的最好滋養。

新媒體時代，我們喜歡跟着感覺走，凡事喜歡就好，到處自拍，感嘆人生，提前消費……只要舒服、感覺爽就行！要知道，「凡事喜歡就好」這樣的感性正是精明的商家最喜歡的。他們都是公園賣門票的人，拉着你進入色彩斑斕的風景區，卻不告訴你，擔心花叢背後的懸崖或者叢林中的猛獸，他們只管收門票，你的安危與他們無關。於是，我們看到不少人走進去後，陷進了泥藻、掉到了河裏，甚至被野獸叼走……可是，我們還是想在一直待在公園裏，因為公園的風景比外面真實的世界更夢幻童話。也許只有當你穿過花叢，碰到荊棘、遇見猛獸時，才懂得折回。按佛法的說法，對虛

幻世界的難割難捨，讓我們一直「輪迴」。

　　要想辨明前行的方向，只有「見賢思齊焉，見不賢而內自省也」[1]，「苟日新，日日新，又日新」[2]。這也是《論語》的核心：見到賢能的人就努力向他看齊，見到不賢能的人就要以他為反面教材做自省。自省是每天不間斷，時時刻刻的。

　　除此之外，大家還應該對自己嚴厲點。現在生活安逸，我們都缺少危機意識。我常在我家小區裏看見老爺子、老太太抱着小孫子，「寶貝」來，「寶貝」去的，我就暗想，這種環境下成長起來的小孩將來會怎樣？世界可不會隨着「寶貝」的意願恣意變化啊。中國古代稱呼小孩，都叫「犬子」，講究窮養，真有道理。禪宗的「當頭棒喝」最能說明嚴厲性的作用。一棍敲下去，不是叫你頭暈眼花，而是心頭猛地一驚，一絲心念都沒有，讓你明心見性。我們每天都沉迷於濃濃的「雞湯」中，真應該時不時地給自己的頭來上一「棍」。

　　不能太「心靈雞湯」，又不能太負面思考，叫人怎麼生活？因為工作關係，我常走進山林，跟最淳樸的一群人生活在一起。我在鄉村經常遇見像仙女一樣的老太太，七八十歲了，滿面紅光，眼睛清澈到讓人心動，他們肯定不知什麼叫「心靈雞湯」，也不知道什麼叫悲觀思考，他們活了一輩子，經歷了無數事情，可還是一身清淨，世間的變化根本騷擾不到他們。為什麼？因為他們足夠單純，

1　此語見《論語》〈里仁〉。

2　此語見《大學》。

足夠活在當下。不羨慕都市的繁華生活，不抱怨鄉村的清貧，他們早上五點起床，晚上九點就睡覺，日出而作，日落而息。這就是農村風俗的力量。

我們，要麼把目光聚焦在未來，等待宇宙更好的禮物，要麼目光朝後，後悔沒做的事情，卻不曾想過，當下的痛苦與歡樂都是老天給的最美的禮物，你只要不逃避地去體驗一切，從此以後，你就不用再喝「雞湯」，因為你的內心始終充盈着滿滿的能量。

編者按：

2014 年 6 月 15 日見刊於「感情研究所」（網頁）。此文疑轉自《悦己》雜誌，待考。

原文無正式題目，〈茶與雞湯〉為編者據文意代擬。

雜
篇

春日西湖雅聚　紅爐

茶器　嘉金鐵陶炭爐，潮州紅泥爐火

黃金鐵陶水壺　潮州銅環　宜興茗壺

曉煉水壺　圓山堂堂承草堂茶之

山海白坭　藩坭青花神龍紅坏

茶品　戊戌辛西湖君暖水仙劍茶　金獎芳

九八言中茶旅印十子圓茶

香品　曉煉青爐　香品　德琴台　竹農

但願人長久

　　無月的天空是這般簡靜，漫爛星光落在地上卻異常熱鬧，看着但覺奢侈，沒有屬於自己的感覺。案頭幾枝菊花鎖緊眉頭，可能是受不了外面電視機唏哩嘩啦。本來它就不應該在這日子出現。然而那股氣息依舊散發着，是杯茶 —— 乾白菊飄在水面的味道，不過更孤清。

　　該是個有月的晚上，月還在笑，相逢是別筵。

　　沒有見面整年，可真以為不會再有機會碰頭。日子一天一天過去，連傷感的勇氣、時間都付不出，像是別人的事情。

　　先前想好了要講的話，一見面都往肚子裏吞。死命的盯着電視機，知道他在取杯子，想說句「不用」也溜不出口。檯上的杯子升起縷縷蒸氣，和着菊香繚繞。自己在家中喝的時候，總愛掇些龍井一起泡，雖然有些苦澀，但那股回甘，有種無窮無盡的意味。年前他到我家來，好像也喝過。

　　我一口把它啜光，清一清聲音問他多久才會再回來：「不知道」三字輕輕吐出，像裂絹般，清脆，且淒且寒。

　　他繼續摩娑那部相機，電視仍在報道新聞。我走進他房中，衣物都收拾得差不多。寫字檯上放着張書簽：「兒時的月亮有幾個？有兩個，一個在天空，一個在水中。兒時的星星有幾顆？有一百顆，

數到一百，就是一百顆。」當時很喜歡，買了下來送給他，想不到還在。我一股腦兒跑出房想講些話。他依然站着，比以前瘦了不少。我伸手去拿茶杯，邊喝着才知道已經沒有，只剩下幾滴。

驀然，發現他有張照片企放在電視機上，沒有相框。記得問他要過很多次，也只是這樣的一張照片，但從未有答覆。可是，當年的願望等不到今天實現就先放棄，沙灘上砌堡壘的年代已經過去，眼淚不再是一滴滴鹹的水珠。

「我走了。」頭也沒有回，一直奔下樓，心有點絞痛，眼眶很燙。

在街上躂步，空氣很悶，人群擠來擠去，他們都有自己要去的地方，剛巧在這兒趕上摩一摩肩，然後，誰也記不得誰。

車站附近的小販在賣花，剩下幾枝很瘦小的黃菊，還沒有開，我要了。一束拿在手裏，但見天上的月映照着似雲的人。

今晚，瓶子內一球一球的開，有些開始凋落。不過，很圓。天上人間。

編者按　　　本文見刊於《學文》第 7 期（1983 年）。

詠茶詩

味甘由秀骨，香幻集芳顏。

意攬山河表，神游齒頰間。

舉袂接玄古，停杯響珊珊。

傳瓷期更會，潔志共雲還。

編者按：初刊：2012 年 4 月 2 日作者個人「博客」（網頁）。

重刊：《試泉》（網頁）2016 年第 3 期，此詩插刊於〈茶香不須聞〉文首。

穆如書單

書名	作者／譯者	出版社
《中國佛寺造像技藝》	陳捷	同濟大學出版社
《漁人之路和問津者之路》	張文江	復旦大學出版社
《君子愛財》	李開周	上海三聯
《《詩經》的科學解讀》	胡淼 [1]	上海人民出版社
《中國陶瓷美學》	程金城	甘肅人民出版社
《世界工藝史》	盧西・史密斯（著） 朱淳（譯）[2]	中國美術學院出版社
《中國陶瓷史》	葉喆民 [3]	三聯書店
《中國歷代線描經典》	江蘇美術出版社（編） 馬鴻增（撰文）[4]	江蘇美術出版社
《考工記譯注》[5]	聞人軍（譯注）	上海古籍出版社
《餐桌禮儀》	瑪格麗特・維薩（著） 劉曉媛（譯）[6]	新星出版社
《讀易提要》	潘雨廷	上海古籍出版社
《兩宋物質文化引論》[7]	徐颿	江蘇美術出版社
《唐代樂舞新論》	沈冬	北京大學出版社
《觀看之道》	約翰・伯格（著） 戴行鉞（譯）[8]	廣西師範大學出版社
《綴石軒論詩雜著》[9]	徐晉如	海南出版社
《古詩文名物新證》	揚之水	紫禁城出版社

《古典學術講要》	張文江	上海古籍出版社
《五百年來誰著史》	韓毓海	九州出版社
《中華文明之旅》系列 10	張征雁、王仁湘 11	四川人民出版社
《中國古代巫術》	胡新生	山東人民出版社
《孔子 —— 即凡而聖》	赫伯特・芬格萊特（著）彭國翔、張華（譯）12	江蘇人民出版社
《李鴻章與晚清四十年》	雷頤	山西人民出版社
《飯稻衣麻 —— 良渚人的衣食文化》	俞為潔	浙江攝影出版社
《手藝中國》	魯道夫・P・霍梅（著）戴吾三（譯）13	北京理工大學出版社
《中國傳統器具設計研究》2 冊	何小佑、王琥 14	江蘇美術出版社
《中國古代茶文化研究》	黃仲先	科學出版社
《雪宧繡譜 —— 傳統手工刺繡的針法、繡要與剖析》15	沈壽（口述）張謇（整理）耿紀朋（譯注）16	重慶出版社
《考槃餘事》17	屠隆	金城出版社
《漢字形義與器物文化》18	朱英貴	人民出版社 19
《爍古鑄今 —— 考古發現和復古藝術》20	李零	三聯書店
《音調未定的傳統》	朱維錚 21	浙江大學出版社
《南畫北渡》	劉金庫	河北教育出版社
《我們的傳統 —— 王魯湘文化訪談錄》22	王魯湘	中國友誼出版社

《袁氏當國》	唐德剛	廣西師範大學出版社
《飲食雜俎》	邱龐同 [23]	山東畫報出版社
《中國飲食文化史》	王學泰	廣西師範大學出版社
《歐洲飲食文化史》	貢特爾・希施費爾德（著） 吳裕康（譯） [24]	廣西師範大學出版社
《中日茶文化交流史》	滕軍 [25]	人民出版社
《中國禮儀制度研究》	楊志剛	華東師範大學出版社
《品中國文人 2》	劉小川	上海文藝出版社
《食物的歷史》	阿莫斯圖（著） 何舒平（譯） [26]	中信出版社
《漢字王國》	林西莉	三聯書店
《古琴》	林西莉	三聯書店
《侘傺軒說經》	吳秋輝	齊魯書社

編者
按

2012 年 11 月 13 日發表於作者個人「博客」（網頁）。

原題為〈穆如近期受益的書〉,〈穆如書單〉為編者改擬。

以下過錄 2014 年 6 月 1 日見刊於「感情研究所」（網頁）的一篇
書介。先生推介的書是《最有趣中國成語故事 100 例》（原無題
目）。此文可以反映先生對中國傳統文化的一些看法。書介疑轉
自《悦己》雜誌,待考。

我小時候真的很幸運，得到了一套成語故事書，那會香港的小學還以此為朗誦比賽的內容，我就天天背啊背，小孩子遐想站在台上的虛榮，促使我沉醉其中。

四個字的成語每一個都飽含了豐滿的意象，平仄交替的鏗鏘，非常容易打進孩子的腦海，後來我才知道，它甚至能觸及孩子的靈魂。四個字合在一起，是先民最早發現的漢字的最佳組合，所以我們先有了《詩經》，後來才變為駢文，四個字無六個字的交錯，形成了中國文學不可逾越的高峰。

而那套成語故事書成了我文學的啟蒙課本，四個字構成了一個意念，一個哲理，一個故事。完璧歸趙、傾國傾城、唇槍舌劍、請君入甕……每個成語的背後都是一段驚天動地的故事，濃縮成四個字，讓後人警惕與深思。歷史的重要瞬間，凝固為千秋萬代的提醒，讓人知所禁忌。（不過要澄清一點，漢字有獨立的存在空間，單獨運用時，每個字都有極其精微的含義。）

我一直覺得漢字有種無比高尚的神聖感，我是個熱愛漢字的人，此生都執迷不悔。方塊字，由各種可能性組合而成，有象形的圖案，有意會的想像，有聲音的提示，有意義的轉換，但是都歸到一個獨立的方塊，一個獨立的發聲。現在提倡國學啟蒙，好像都遺忘了成語故事這一課，裏面蘊含的哲理與營養，許多儒家經典都難媲美。

1　書單原作「胡渺」。

2　書單原作「愛德華・露絲・史密斯」，無譯者。

3　書單原作「葉哲民」。

4　書單原無編者、撰文者。

5　書單原作「《考工記》」。

6　書單原作「瑪格麗特」，無譯者。

7　書單原作「《兩宋物質文化新論》」

8　書單原無譯者。

9　書單原作「《綴玉軒論詩雜著》」。

10　書單原作「《中國文明之旅》系列」。

11　書單原無作者。

12　書單原作「赫伯特」，無譯者。

13　書單原作「魯道夫」，無譯者。

14　書單原無作者。

15　書單原作「《雪宦繡譜》」。

16　書單原無著者等資料。

17　書單原作「《考槃餘事》」。

18　書單原作「《漢字形義與器物研究》」。

19　「人民出版社」即北京人民出版社，下同。

20　書單原作「《爍古鑄今》」。

21　書單原作「朱維崢」。

22　書單原作「《我們的傳統》」。

23　書單原作「丘龐同」。

24　書單原作「貢德爾」，無譯者。

25　書單原作「滕華」。

26　「阿莫斯圖」即「菲利普・費爾南德斯・阿莫斯圖」。書單原作「阿克斯圖」，無譯者。

茶學課程提要（四則）

第一則

「泡茶原理解說及實踐指導」課程

第一課：泡茶指的是茶人通過器皿的選擇，水的變化，從而發揮茶葉的特性。各種器皿的形狀和材質應該如何去理解對茶湯香味的形成，水的溫度和水流的緩急粗細，將如何觸碰茶葉，釋放茶葉的內質，最後演變為茶湯的關係？我們將做原理的解說。

第二課：茶器的應用方法的動作指導。導師將逐一指導正確的手法去運用茶器，由坐姿到指法，希望學員能掌握到更好的泡茶能力。

第三課：水的應用原理。水與茶葉相遇，方能成為茶湯，原理跟墨與紙才會成書法是同樣的道理，箇中千變萬化的細節，導師通過實踐指導，啟發學員這方面的認知。

第二則

「普洱茶的轉化規律」課程

雲南普洱是廣為人知的適合長期存放的品種，這十年也從廣東省傳播到全國，主要原因是囤積香港的諸多解放前後的老茶，印證了普洱茶是可以轉化為香味更為優越的境界。

然而探討其演變規律的研究甚少，市場上引導的謬論亦不可勝數，本課程將結合實際品飲，講述普洱茶的內質轉化的邏輯。

第三則

「岩茶的美學境界」課程

　　岩茶是中國茶葉製作的高峰，從採摘到加工，乃至沖泡，都獨樹一幟，無與倫比。其中深奧的美學內涵，奠定了明清兩代以來至高無上的傳統，這是其他茶類無法媲美的。近年廣為大眾喜愛，可惜坊間市井，以俗為雅，以醜為美的謬論大肆流行，實在愧對前輩心血。

　　這三課將講述岩茶的脈絡，從採、製、品的角度帶領大家認識這美學範疇的重要意義。

　　然後通過品鑑數款岩茶，在色香味韻的感受中，認知岩茶所樹立的美學境界。

第四則

「茶湯與茶席的審美評判」課程

　　茶席，是與自我的對話空間，也是與人分享品茗的落腳處。茶席美學包含空間設計、茶具、茶席配件、茶席裝飾等等搭配，傳遞茶人的品味同時也傳達茶湯的內容。

　　當今品茶的風氣是歷史上最鼎盛的時期，這是可喜的現象，當然也存在不辨精粗美惡的亂局。這次將與大家分享的是茶湯何者為

美為醜？雖然都是茶，然而並不代表都是美好的，這個應該怎樣去識別，怎樣去衡量？

另外茶具固然賞心悅目，盛行的茶席亦各有精粗，愛茶之人競相追逐，到底應該如何評判，如何選擇，如何運用？

編者按：以上四項均為先生在港舉辦、親授的課程，招生日期分別為 2016 年 9 月、2016 年 10 月、2016 年 12 月、2018 年 1 月。課程提要過錄整理自「穆如道茶」網頁。

春分西海茶事會記

春分西海雅聚紅爐

茶器　黃金鐵陶炭爐　潮州紅泥爐

　　　黃金鐵陶水壺　潮州銅煨　宜興茗壺

　　　曉棟水盂　圓山堂壺承　草堂茶勺

　　　西海白杯　穆如青花釉裡紅杯

　　　戊戌年西海老欉水仙鬥茶金獎茶

茶品　九八年中茶綠印七子圓茶

香器　曉棟青爐　香品　傍琴台　竹裳

司茶　秋泓　穆如　己亥二月十七

編者按……　署年「己亥二月十七」，即公曆 2019 年 3 月 23 日。

春日西海雅聚紅爐

茶器 黑金鐵陶美爐·潮州仿坑爐

黃金鐵鳴水壺 潮州銅錢 宜興茗壺

曉棟水壺 圓山堂畫梁草堂茶勺

西海白玗 碧如青花神裡紅杯

茶品 戊戌辛西海老巖水仙鬥茶金獎巖

九八 二 中茶陳印七子圓茶

香品 曉棟青爐 香品傳藝台竹農

司茶 秋泓 榜如 己亥二月十七

楊智深先生手書茶事會記

附錄

春日西湖雕聚 紅爐

茶菀,黃金、鐵陶羌爐、潮州伍妙爐

黃金鐵陶水堂 潮州銅碾 宜興若壺

晚鐘水壺 圓山堂堂承華堂茶壺

白海白环 彎如青花神杯紅粉

茶如戈戈年西法名礦水仙劍茶 金獎茶

九八室中茶旅印七子圓茶

茶器 晚煉青爐 香品修琴台竹農

附錄一：緬懷專輯
一本讀不懂的書

楊玉雲

首先要感謝朱少璋兄，不辭勞苦，殫心竭慮為楊智深出版此書，把他不同時期發表的文章整輯成書，因為這些原都邀稿之作，要理出一個系統並不容易。在此謹代表家人再三致謝。

楊智深，是我的大哥，字穆如 [1]，是我的茶學師父。自小，因為特別懂事，他是父母寵兒。記憶中，他沉靜、愛思考、手不釋卷……總是靜靜地做着自己的事……（很久以後我才知道年少的他天天跑茶莊學茶去）。

媽說他四歲前不肯說一句話，然後他一鳴驚人。記憶中聽他聲音最多的時候是他小五那年，天天在家練習全港校際朗誦比賽的一首新詩〈我是一條小河〉。懵懂的我，只覺他聲情並茂，冠軍又捨他其誰哩。結果在報紙看到他得獎的照片，媽說，因為他表情不夠豐富，拿了個亞軍……才發現那個平時都不愛說話的大哥，竟可以在那麼多人面前表演，而且神態自若。

中學時，就知道他天天在看陸羽的《茶經》，簡直把那本平裝版的《茶經》翻到皺皺巴巴了，仍然孜孜不倦地讀着。高中時期他

1 本文作者原注：穆如是他給自己的字，取自《詩經·大雅·烝民》：「吉甫作誦，穆如清風。」意謂和美如清風，化養萬物。

常在家常聽崑曲和粵劇⋯⋯。總之，他是一本我讀不懂的書。

在中文大學念書時[2]，同學都爭先恐後去選修蘇文擢老師的課，對蘇公推崇備至；蘇公也是大哥最敬慕的國學大師，原來他一直很賞識和疼愛大哥，大哥又受他啟發至深，兩人惺惺相惜，我才發現大哥國學修養之深厚紮實。

長大後，只知道他喜歡研究粵劇，有一回同事告訴我大哥是她偶像，說他編寫的書很哄動[3]⋯⋯這些我都不懂，因為他從不跟我們說這些。在家時只會閒話家常，從不談工作，連他寫劇本的事他也不多講，也從不會叫我們去看他的粵劇和電影。當然，不喜炫耀的他從不沉醉於高光時刻。

2000 年前後，他決定去北京發展，我們幾姐妹去探望他，參觀他的茶室，雅緻高逸，別出心裁，看得出他的心思和學養都放進了茶學中。那次他也讓我們看他研究和製作的茶器，我們只覺得他有過人的品味和審美。

此後，他長居北京，每年總是春節或中秋時才能回港團聚。不知從何時開始，他愛鑽研美食，總是親手為我們炮製家宴，每次也會有驚喜和創新菜式，一家人溫馨地共享天倫。他從不重複同一個菜式 —— 日新又日新 —— 而有他的場合就充滿笑聲和歡樂，上至

2　本文作者原注：我們仨（大姊、大哥和我）都就讀香港中文大學的中文系，但只有他真正配得上是儒生。他的善良、正直、慈愛、包容、積極、奮進、堅毅造就了他的精彩人生，我們永遠懷念他。

3　本文作者原注：楊智深於 1995 年發表〈姹紫嫣紅開遍——《再世紅梅記》中紅梅意象〉一文，後又出版《唐滌生的文字世界——仙鳳鳴卷》一書。

天文、下至時局，他都會興致勃勃地分析研究。

疫情留住了他，退下火線的我剛巧有時間參與他的茶學工作，也因而報讀了穆如導師班，才開始明白茶學的博大精深和他的茶學素養之深邃。替他整理資料，才得知他時常參加大型的茶學論壇，曾與日本茶道大師木村宗慎等交流，亦常與兩岸三地的功夫茶專家同場分享。這些他都不會多提。

我問過他，為何不出一本茶學的書？出書，從來不是他計畫中的一件事，因為他信奉「述而不作；信而好古」的儒家道統。

我只記得，滿腹人計的他只想着如何在茶學推廣方面多做一些工作，讓中國茶學得到廣泛認同和應有地位，他常嘆息中國茶學沒有得到應有的尊重，因為認識的人不夠多。這三年，讓我真正進入了他的茶學世界，開了眼界，受了感動。

因為他說要把自己三十年的茶學所得整理停當，希望有一套把中國文化與茶學結合的系統化課程，於是我們一起創辦了穆如茶學，並找上了香港大學專業進修學院，合辦了全港首個中國茶學文憑，時為 2021 年。疫情下備課和開課，舉步維艱，但他的韌力一向驚人，我們還是順利開辦了課程……可惜的是，他沒能親眼見證第一屆畢業生完成課程。而有幸曾上過大哥的課的首屆文憑生們，以最後一課的雅集考試，向穆如老師致敬，場面感人。

沒有了楊智深，穆如茶學何去何從？家人一致決定，穆如茶學的精神一定要好好傳承下去。「艱險我奮進，困乏我多情」，錢穆大師的新亞精神成為鞭策我們的動力。

第二屆的中國茶學文憑課程，我強忍着喪親之痛勉力而為，感恩各方友好和家人的支持，課程已於今年初順利開辦，未來亦一定會繼續開辦下去。在善德基金會的支持下，穆如一直想啟動的中學茶文化校園推廣計畫，亦在今年 7 月份正式開展，於十二家中學及一家小學推廣中國茶文化。同時，北京的西海茶事亦已於今年 6 月份成立了穆如茶學中國功夫茶傳承基地，準備於他耕耘多年的北京推廣他的功夫茶課程。

路漫漫其修遠兮，吾將上下而求索。（《楚辭•離騷》）

大學時讀《楚辭》，但覺其辭藻華麗，情辭懇切，現在才真正感受到其磅礡氣勢乃發乎力拔山河的承擔與志氣。在接手推廣茶學的過程中，我深深體驗到大哥孤身上路，踽踽獨行於茶學探索所需要的勇氣與毅力。我雖不才，唯當傾力以赴。

楊智深雖已在彼岸，但穆如的精神長存。

2023 年 10 月 19 日於香港家中

作者提供：楊玉雲，穆如茶學主席，現任香港大學專業進修學院穆如茶學中國茶學文憑課程統籌。

遍插茱萸少一人

楊翠雲

別了智深，親愛的弟弟。

你輕輕的走了，

不帶走一片雲彩！

童年時，家裏經營小型製衣廠，一家人胼手胝足，兄弟姐妹都要動手幫忙。我雖只比你大幾歲，那時因為每天要追趕家事雜務，你我在成長的階段，並沒有太多機會交流與溝通，反而你與幾個妹妹比較親近。

嬰幼時期的你，圓圓的大眼睛加上可愛的臉蛋，經常面帶微笑，長輩們無不疼愛有加。青少年時期的你，內向沉靜且愛思考，博覽群書，愛聽戲曲，愛看電影，愛喝茶，又愛看茶學書籍。最令我不解的是，年紀尚小的你就已經潛心向佛，並師隨果通法師，成了在家居士。

你我雖然都是修讀中國文學，但你的氣質與修養就真的遠勝於我。在我心目中，你就是古代的那種儒雅書生，是文人所推崇的翩翩君子：你舉止溫文，謹言慎行；不汲汲於名利，只求心之所向；從不求田問舍，畢生與志趣相伴……你活得那樣的隨性灑脫，卻又那麼的內心富足。

你交遊甚廣，相識滿天下。無論在北京或是香港，你的朋友

圈不乏高官權貴，社會名人。後來你信奉密宗，也與不少活佛成為好友。在你眼中，朋友無論身分高低，你都一視同仁，都是珍而重之。你從不談論人家是非，更絕不透漏半句隱私。怪不得你的朋友都視你為傾訴心事的好知己，經常與你促膝夜談。而你在回港的短短一兩星期都會呼朋喚友，每天都安排飯局，家中好友絡繹不絕。

令人感慨的是，這幾年疫情嚴峻，肆虐全球，竟然是我們的一種機遇，一份眷顧，把我們彼此的距離拉近。以前因為你身在北京，每年大家只能見兩三次面，這幾年反而每個月都會相約相聚於你家。每次大家都翹首以待，包括我的子女們，期待你的家宴和樂敘天倫的時光。

你就是我們家的寶典，你記性太好了。什麼童年瑣事你都記得巨細無遺，所以大家相聚幾個小時，喝喝茶，談談天，感覺是那麼溫馨那麼幸福。很多時候到了深夜，也總覺得意猶未盡，有種難捨難離的留戀。

我的孫子孫女也被你的親切與熱情融化，總說要去見你，也很愛到你家去擼貓。直到現在，他們經過你的家還會指着說：這是大舅公的家，不過他去了很遠的地方……

母親走了快三十年，父親也已仙遊多年。是你把我們一家緊緊地凝聚一起，雖然我們相聚的時候只是吃個家常便飯，但你每次都為我們預備別出心裁的菜式，令人回味無窮。你的心意，我們都懂，你從不說累，總是歡天喜地為我們付出。你的心細如塵，對親人的尊老

愛幼和對朋友的真誠相待，化成了我們對你的無盡追憶與念想。

　　回首前塵，歲月匆匆，唯一可幸者是看見你的人生過得那樣的豐盛與精彩。作為你的姐姐我深感榮幸，你的離開讓我重新認識你。

　　翻閱你的創作文章，看見你在茶學上的不凡成就、還有你對戲曲和電影界的貢獻，令我自愧不如。

　　雖然你從不炫耀自己的成就，但我們深知，你在人生路上一直艱苦奮鬥、努力不懈，才能取得如此碩果累累的耀眼成果。榮耀和成就固然來之不易，但能夠不自滿、不張揚就更加難能可貴。

　　你對中國茶學的熱愛與執着，篳路藍縷一路走來的勇氣，實在令人折服。你從不把自己在茶學方面的研究視作個人珍藏，而是無私地分享自己的學問，寫文章、辦茶會。你不求名不為利，只是默默耕耘，付出自己畢生的精力，視弘揚文化為己任。「春風化雨，潤物無聲」的你，真正配得上「穆如」的名字。

　　在追思會上，你的學生和茶學路上的良師益友、電影界大師以及粵劇界的前輩對你推崇備至。作為家人我感到無比的驕傲，人生至此，夫復何求？汝此生不枉矣！

　　三十多年來，你矢志把中國的茶學從理論與技法，推進到修養德性的精神層面，並且將我國茶學建構成為一套系統完整的學問，讓更多人認識中國茶文化的博大精深，希望更多年輕人愛上喝茶。我堅信我們眾姐妹和穆如茶學的同行者會義無反顧、鍥而不捨地去傳承，並盡全力去完成你的宏願，以告你在天之靈。

今生我們相遇娑婆

來世一起共生極樂

<div style="text-align: right">

姐姐 翠雲

2023 年 10 月 24 日於香港

</div>

作者提供：楊翠雲，穆如茶學副主席，現任穆如茶學茶文化推廣發展總監。

回憶中的他

楊靜雲

　　從小，就覺得大哥有一種魔力。一種溫潤細膩的魔力！他不多言，但博學多才。很早，他就獨立，似乎有他想追尋的理想⋯⋯而面對着潛心研究詩詞古文的哥哥，調皮搗蛋的我，就只有肅然起敬的份兒。小時候，總想不明白為什麼他會喜歡那些聽起來枯燥乏味的粵劇，為什麼他會喜歡喝那些老人家的茶。直至我高中畢業，去水雲莊[1]幫忙，才恍然大悟。

　　在水雲莊工作，讓我學懂了茶學的珍貴。他對推廣和傳承茶文化的執着和認真，讓我看見了他對中國文化研究的嚴謹態度和崇高理想。三十多年前，在香港這個國際大都會，大家受着西方教育，信奉着國際歐美標準的時代，他獨排眾議，決心向大眾推廣中國茶文化和茶學，可以說是「蜀道之難，難於上青天」。這段時期，我也受到感染，嘗試認識廣東粵劇，很快也愛上了唐滌生。所以，在東方美學上，他不單是我的引路人，也是我的啟蒙師。

　　然而三十年過去，他從來沒有放棄過茶學，一直在默默耕耘。時光荏苒，他在北京的二十年時間大家見面不易。因為疫情，讓一

1　本文作者原注：水雲莊是楊智深於九十年代初開辦的茶室，很可能是全港最早的茶室之一。他曾開辦真茶軒及水雲莊兩間最早期的茶室，也是全港首位開辦茶學課程的人。

家人變得更親近。這三年算是我倆見面最多，交流最頻繁的時間，他經常着我們到他家吃飯，品嘗他親手下廚的愛心美食。每次，他都為我們精心炮製佳餚，而且菜式層出不窮，每次他自己吃的不多，只是看着我們大快朵頤，他便滿心歡喜。他愛熱鬧，經常高朋滿座，有他的地方總是笑聲不絕。

我們都有共同信仰和愛好，互相研究貓主子的眉角也是我倆的閒話家常。他編寫的粵劇《乾坤鏡》中呈現了他對家和國的情懷，越看越精彩。他離開前的那段時間，曾興高采烈地告訴我，他終於看到中國文化復興，終於等到中國茶學的時代來臨……

雖然他去年遽然離世，但作為佛教徒，我相信他已回到菩薩身邊，或泡茶或編劇，回去繼續天人的生活，而他的音容則永留我們心中。

作者提供

楊靜雲，穆如茶學秘書，現任穆如茶學茶文化推廣項目總監。

大哥的好戲

楊錦雲

大哥的好，不是三言兩語可以說得完的。

自小，他便滿肚密圈，時有妙想。小學時期他已懂得善用自己的口才去爭取收入。他總是有種魅力，可以發動我們（不是指揮，而是遊說我們）幫手做外發加工賺取工錢。支持阿哥的我當然二話不說，加入他的工作團隊。當時並不明白，長大後才知道，原來他是為了買上好的茶回來做他的茶葉研究！

小時候，大哥沉默寡言，甚至有點不苟言笑。但母親一直最特別看重這位特別成熟的長子，家中事無大小，都與他分享和商量。中學時期，他已經十分獨立，就讀維多利亞中學時接觸佛教，而且很早就皈依，也總是透過閱讀去了解世界和思考人生。上了大學後，他慢慢變得開朗。

八十年代末九十年代初，我曾經在他開設的水雲莊幫忙了一段時間，他耐心地教我沖泡和品茶，每次看見他對茶學的認真鑽研和教學的駕輕就熟，令我印象難忘。我想那是因為他的茶學研究已漸趨成熟，所以他可以如此的從容不迫地教授茶學。水雲莊每天都有不少文化人和愛茶人來喝茶談天，當然也有很多慕名來上課的學生，有次我問，你到底有多少位學生，他笑着說：記不清。

不知道他的藝術天份何時嶄露頭角，但他對不同藝術形式，如

粵劇、崑曲和電影的熱愛，大抵源自他對中國文化的熱愛和對人生的探索。他對世界有自己一套詮釋和見解，這反映在他的作品裏，包括他的家國情懷和佛家的濟世為懷。

我與大哥交流得最多的是：貓。我們都是貓癡，他經常會把家中愛貓的視頻發給我，其中最深印象的是他與愛貓一起看京劇，一起吃零食的有趣片段。

上天讓他人生最後的幾年留了在香港，讓我們有更多時間相聚。沒有人能想得到，他會如此匆匆地離去……在震驚和難過後，留下的是無盡的思念和悵惘。而為了不讓他的心血白費，我們一家人會同心同德與他的弟子們，把穆如的茶學精神傳承下去。

大哥愛戲。戲如人生，不在乎長短，只在乎精彩。他璀璨的一生，感染了許多愛茶的人，也刻寫了在我們的心坎裏。

大哥，我們永遠以你為傲。

2023 年 10 月 21 日於香港

作者提供：楊錦雲，穆如茶學總務，現任穆如茶學茶文化推廣事務總監。

念師德

廖敬武

　　我自中學開始就在美國讀書，雖然身在海外，心中卻一直在尋找自己的根，所以更仰慕中國文化。學成回港後開始探索中國文化之旅。參加過好幾位老師的茶班，尋尋覓覓……。直至 2016 年跟隨楊智深師父（穆如老師）後才真正的眼界大開。教授茶學的老師不少，但論到人品的高尚及學養之淵博，楊智深老師實在無人能及，也是我唯一的茶學師父！他不但教授茶學上的知識，也教導了我們做人的道理，更把中國傳統文化中的道德追求，如陸羽的「精行儉德」、「規矩方圓」、「金聲玉振」、「孔子論玉」等等重要文化元素融合在茶學，他的茶學理論經過三十多年的千錘百鍊，自成一家，系統完備。

　　師從楊老師之前的我，喝茶一味追求享受，一心想學會如何能享用一杯足以觸動嗅覺和味覺神經的好茶。後來才知道，品茶的視覺享受更能帶動神韻，而茶韻的奧秘早已隱藏在詩詞裏！師父帶領我們進入了一個如同神話般的全新境界，一方茶席可以繞樑三日，一杯好茶亦能解千憂。我是班上最愛發問的學生，師父總能給我一個令我心悅誠服的答案。我覺得自己很幸運，能夠上了他開辦的很多課程，每次上他的課總覺得時間過得特別快，因為他學問淵博，總有很多精彩的觀點、體會和心得，「聽出耳油」之餘，更令人大開眼界。

自他離去後，每次遇到疑難時，我就更想念他，現在沒人可以為我解答茶學上的疑惑，尤其是在預備港大專業進修學院的課程時，我日以繼夜地搜集資料和分析不同的觀點，同時也不斷翻看上課的筆記和回想他上課時的論據，更加佩服他對茶學的精闢論述和獨到見解。

回想這一年多的時間，看着師父的一班徒兒和徒孫（香港大學專業進修學院的中國茶學文憑班學生們戲稱是他的徒孫）都在奮力為傳承師父的茶學而不吝精神、時間和資源，為的就是要弘揚師父心心念念的中國茶學。我們互相勉勵、不辭勞苦地朝着同一目標前行，為把師父一生的心血保存下去而共同努力。師父雖然人已不在，但他的精神卻一直帶領着我們，一起將茶學發揚光大。

楊智深師父能夠將中國文化、道德修養、文學、美學，加上邏輯與科學建立中國茶學體系，是我們中國人的驕傲。他不單是一位著名的茶學家，一位茶學名師，更是一代宗師！師父作為我的典範，不但讓我認識了茶，他的正直、善良和堅持將深繫我心。我的心願，是希望自己能夠成為師父心目中的君子。

2023 年 10 月 20 日敬武謹書於香港

作者提供：廖敬武，現任香港大學專業進修學院穆如茶學課程導師。

與穆如老師的一份茶緣

<div align="right">張旌</div>

自從習茶後，越發相信有茶緣這回事，緣分未到，見面不相識。和師父，即楊智深老師的緣分，始於 2017 年，亦即是我習茶的第十一個年頭。當時有朋友找我一起上師父的功夫茶班，我其實半推半就，因為當時的我沉迷於武夷岩茶，而在我的認知裏，以為功夫茶是用鐵觀音沖泡的。但是朋友說上堂是用岩茶沖泡的，我才決定一起報讀，結果從此改變了我的習茶人生，亦開始了我和師父的緣分。

上師父的功夫茶班，可以說是顛覆了我對茶的認知，特別是沖泡和品飲的技巧和心法，我一下子發現原來自己之前有不少概念是有問題的。師父的講課通常都很有趣，會涉獵到很多茶以外的東西，但其實又可以幫助我們理解他的理論。故此之後又上了師父開辦的其他茶班，起初對功夫茶並沒有太在意 …… 直至 2019 年的「茶・工夫」活動，師父找了我擔任其中一桌的司茶人，但這並非事情的重點所在，重點是師父特別為我們幾位司茶人提供特訓，無償幫助我們練習和作好準備，那一刻我深切體會到師父對茶的執着和認真，這亦為我之後參加導師班埋下了伏筆。

從 2019 年到 2021 年這段時間是我和師父接觸得最多的時間，參加第一屆導師班、烏龍茶深造班、功夫茶深造班，以及不斷為港大專業進修學院茶學課程的準備而開會和討論課程內容。因此，我

們幾乎每個星期都會去到師父家中上課或開會，然後吃他為大家預備的飯，當然少不了泡茶和品茶等雅集聚會。師父教導我們的方式比較像帶博士生，他不會講得鉅細無遺，而是希望我們能自己推敲及多提問，故此每次見面都是學習的過程。我們感覺就像孔子的門生一般，故此師父的稱謂也是在導師班後才出現的。

和師父接觸得越多，就越體會到他對茶學的真知灼見，很多茶學上的疑問，都是在師父的口中得到解答。事實上，一些我花了頗長時間才找到答案的問題，但是師父好像早於大學時期就已經非常清晰，令我很是佩服。後來才發現他在中學時已經研習陸羽《茶經》，所以他的理論是源自國學，且自成道統。例如粗茶和精茶的分別，我也是研習了很久才分辨到，但是師父三言兩語就道出了核心的分別；又如溝渠之水，如果接受過師父的教導就一定可以分辨到，因此他希望我們可以通過教學，讓更多人認識到中國茶學的美學和理論。

離別總是令人傷感的，但我認識的師父是一位既入世又出塵的高人，他永遠保持着樂觀和豁達的態度，令人如沐春風。我亦親眼見到師父對所有人的包容和體諒，那種慈悲和大愛，真的令人動容。故此，我在功夫茶的教學中亦希望能繼承師父的無私精神，盡己綿力把師父的理論和實踐成果傳承下去。唯願師父見到會拈花微笑。

作者提供：張旌，現任香港大學專業進修學院穆如茶學課程導師。

格物致知 言猶在耳

林雅芬

　　我祖籍福建，自小在茶香中長大，家中習慣早上一覺醒來，一直至夜晚飯後也要喝上一杯。茶在我的生活中不可缺少。

　　「楊老」這個名號我小學時已經經常聽到，因為我的小學老師是楊老師的學生，他們都叫他「楊老」。因此，在我心中他該是位伯伯，而且是我老師的老師，輩份太高。

　　直至 2016 年，報讀楊老的茶班，終於有幸見到他的真身，這才驚見原來他是一位氣度非凡的才子，幽默風趣，而且非常年輕。我怎樣也想不到，他比我的老師還年青，原來他開始教茶時只是大學畢業，但大家敬重他，所以都叫楊老。省掉「老師」的「師」字，顯得更加特別而親切。

　　跟隨師父多年，他從不吝嗇自己所學所得，他手把手地教會我，引導及啟發我思考鑽研茶學，除了傳統文化知識、茶學理論、各種沖泡技巧以外，更打動我的是師父的高尚情操、對茶學的堅持、積極而包容的處世態度、嚴謹的價值觀、審美觀等，這些都深深影響着我……格物致知，師父讓我不但對自己有要求，更懂得去追求。

　　我自幼喜愛音樂，揚琴讓我感悟藝術的真善美；而泡茶於我而言更是直指心性的和諧藝術，可以藉此省察自己的人格襟抱。跟隨

楊老師的習茶過程中或領悟或執着，如音樂之引人入勝！

他教會我從如何從做他的學生，逐漸邁向成為導師的茶學修養和知識。茶學不光是提高生活品質的閒趣，也是了解我國文化的通道，對中國的獨特審美、思想和哲學的啟蒙。

慶幸有這位良師引領，我在茶學路上能更篤定前行，我知道我從不孤單，因為您永遠在我心中，您的聲音言猶在耳，每當遇到問題或困難，靜心下來，必定想到答案！

作者提供：林雅芬，現任香港大學專業進修學院穆如茶學課程導師。

精行儉德的身教

李廣盛

　　認識楊智深師父，是在 2015 年秋天，經朋友推介下，報讀了他在文博軒開辦的茶學課程。還記得，我上的第一個課程是「國茶美學」。課程內容與一般的茶藝課完全不同，除了着重對茶的本質理解外，更引領我們去發掘自身的不足，啟發我們如何改變自己，在對茶的視野上，為我開出一扇新的大門。

　　之後，舉凡師父主辦的茶學課程，只要有空，我都會盡量報讀，也因而獲益良多。更有幸能跟隨師父參與 2019 年香港「茶・工夫」和到北京及澳門進行功夫茶的多項大型茶文化交流活動。參與活動的過程中，更加令我們體會到，師父對「精行儉德」的追求和身教。他教導我們，在沖泡技術方面，必須清楚每一個步驟的目的和原理，以求自我反省，尋找可進步的空間。同時，對茶器設計也要有深入的理解和要求，以求做到精益求精。

　　在對茶的理解和追求方面，師父不單從《茶經》的角度去分析茶的重要元素，更引領我們從中國的歷史和文化方面去研究傳統茶文化的精粹，從陸羽對茶人「精行儉德」的要求，到司空圖的「廿四詩品」的品飲審美標準，以至孟子「行有不得，反求諸己」的處事態度，都令我們從學習傳統中國茶之中，體會到中國文化的博大精深！從「飲」茶的口腹之欲，提升到「品」茶的精神境界，從而提高個人的品格。

作者提供 　李廣盛，現任香港大學專業進修學院穆如茶學課程導師。

正法難聞 正道難求

譚秋泓

── 紀念我的茶學老師穆如先生

　　出身北方的我，偏愛南方嘉木。自學生時代就喜歡四處尋茶喝茶，沉醉於各種香氣味道之中，收集茶器茶具，樂此不疲。也跟了些老師學茶，以為會了些東西，就開了茶室，認識了些茶人，又開始做些茶事雅集。現在想來，如果沒有遇到穆如老師，沒有學習功夫茶，自己實為井底之蛙，自以為的那些浮誇俗事，附庸風雅的便是中國的茶文化了。所幸，有穆如為師。

　　初識老師的場景猶如昨日，歷歷在目。一句「茶就是鄉愁」引出的文化價值令我茅塞頓開，而談及「幾十年一直在探索的茶，常常夜不能寐……」之時，也是聽得迷惑，彼時並不清楚老師口中困擾多年的到底是何茶？不免心生無盡好奇，究竟什麼樣的茶有如此魅力，可以讓老師如此癡迷抓狂。後來因緣促合，老師終在西海開課，傳授功夫茶，也為我開啟了功夫茶這扇大門，從此進入功夫茶的美妙世界。

　　曾經，我和很多好茶之人一樣，都有過這樣的問題：到底什麼是功夫茶？我們為什麼要學功夫茶？功夫茶的美又在哪裏？而市面上旁門左道甚多，不諳其中道理者更甚，於是便有了各種妖邪賤媚

的奇葩之說。但始終那些光怪陸離的說辭解釋，都無法讓我心悅誠服。這如同一心向佛之人，都知道「正法難聞，正道難求」。而這一個「正」字也是中國傳統文化中的一致要求，樂有正音，德有正直，書有正文，茶有正岩。在穆如老師的茶學體系中，這個「正」字是核心價值觀，它也代表了功夫茶的美學境界，高雅清幽為正，肅然起敬為正，如汪士慎所言，可升敬畏之心，如處高士，久不生厭。「正」也是陸羽茶道精神「精行儉德」的真實體現，即沖泡品飲功夫茶的過程，是可正人，可正心，可正德的。茶之所以能與琴棋書畫齊名，也皆因它與其他傳統藝術一樣，具有儒家思想的「格物致知」、「克己復禮」之用。

這些茶學理論思想，正是老師數十年悉心研究的心血成果。因老師畢業於香港中文大學，研讀傳統文化，師從蘇文擢先生，故文學功底深厚，又自青年時期就拜在顏禮長先生門下學茶。是以能夠將長期以來在民間口傳心授的功夫茶內容，整理彙編成文字，加之個人心得和文人修養，最終形成了一套完整的功夫茶理論體系，同時樹立了真正的中國茶道美學境界，為功夫茶的傳承與發展打下了堅實的理論基礎。更重要的是，在今天人們對茶文化、非遺傳承呼聲如此高漲，如此追捧的時代，功夫茶也是唯一一個真正有文字記載，傳承有序，百年來從未間斷，至今仍在延用的活歷史、活化石。它解決了長久以來中國茶文化中茶道精神缺失，無以映證的問題，它代表了茶文化中的最高境界，這套功夫茶體系實在是中國茶文化的重要寶藏，不可丟失。正因如此，西海茶事也專門成立了穆

如茶學傳承基地,致力推廣傳播老師的功夫茶。

佛法難聞今已聞,茶道難得今已得。能夠將老師生前所留的文章文字,集結出版成書實為一大幸事。「不惜歌者苦,但傷知音稀」,希望這些耗費老師一生心血所得的茶學內容,能夠廣泛傳閱,福澤更多愛茶人士,修得正道。

2023 年秋於北京西海茶事

作者提供

譚秋泓,西海茶事主理人。

思念穆如老師

郎建國

2019 年的 9 月,楊老師回港過中秋前數日,約我去家裏吃飯。來的都是平日在他家常聚的三兩朋友。像過往一樣,他不怎麼吃東西,抽着煙,偶爾喝兩口啤酒,始終微笑着,看我們享用他精心準備的菜餚。邊吃邊談,不覺夜深。凌晨時分,我跟他告別,相約一月後再會。孰料,年底疫起,暌違不見,竟成永別。去歲端午,我發信問候,沒有回音。想是節日資訊太多,不及一一回覆,也未在意。沒過幾天,得知他突然離去。才剛過了 59 歲生日……恍惚了很久,不敢相信。

我知道楊老師,是從僑居柏林的陳寧老師處。他們在美食上頗多交流,文藝方面也多有共情。等到與楊老師見面,已是幾年後的事了。

初次見面,他送我他參與點評的《百年文言》。一眾名家妙評,珠玉紛陳。他的評語總是最短的那一則,卻最得我心。用字講究,見解深邃,每讀便欣然有會。或許是篤行「述而不作」的古訓,他留下的文字不多。他曾多次對我笑言:前賢的書都讀不完,頂禮膜拜就好了,哪裏有工夫寫東西。

他非常推崇蘇文擢大師。我們見面,談起文章學問,他幾乎言必稱蘇老師。蘇先生是他在香港中文大學唸書時的名師,以經學詞

章名世，著作大多沒有公開發表，只是少量印製贈予友朋、學生。在楊老師的啟發下，我買到蘇先生的《邃加室講論集》、《陳希夷心相編述疏》等書，研讀之下，才明白他常說的「蘇師見解，歷久常新」、「學養非凡」，也從中看到他的影子，依稀感到他謹嚴而寬容的學者氣息。

楊老師是茶學大家，一生專注以格物功夫來研究茶，傳播茶學。遺憾的是，迂執如我，一見他便不停問學，卻從未請教茶，喝過他泡的茶。只一回，他應邀辦展，我有機會看到他收藏的茶器，看到他為參觀者講茶、泡茶。茶器之精緻高貴，茶席間的靜雅自然氣氛，非常打動人。我遠遠地看着，似乎看到一個熟悉而陌生的楊老師。至今回想，猶在眼前。

楊老師離開的消息，我微信告訴了遠在德國的陳寧老師。他非常意外，沒有多說話，發給我一張書法，隸書：穆如。這是楊老師給自己取的字。他們認識的時候，陳老師寫的。我希望他跟我說些什麼，但終究沒有。我知道，除了深沉的思念，他說不出話。

一個月後，我開始搜集網絡可見的楊老師的茶學文章和訪談記錄，整理成薄薄一本，自題「楊穆如先生文稿」，並寫了一篇短文在前，以為紀念。陳夫人梁巍老師看到後，發信給我：「他擁有最好的一張桌子和圍桌聊天的人。喜歡他泡的茶，燒的飯，講的話……思念穆如先生。」我看到，頓時淚如雨下。

2023 年 10 月後學郎建國記於北京

編者按 「緬懷專輯」收錄的十篇文章，均由楊玉雲小姐組稿、排序，謹此致謝。又「穆如」書法題字蒙陳寧老師允許轉載，謹此致謝。

陳寧書法

附錄二：一期一會

人生真的是一期一會——

這一次從四面而來的相聚，不知下一次再相會是在何時，所以當下沏的這一道茶是慎而重之，並呈上的這一盞茶湯是無盡的心意，也記下了這一刻美好彼此相逢的滋味。

去年[1]北京西海茶事「全球華人功夫茶大會」最後主場是楊智深老師與他的學生呈現，楊老師主沏的這一場一直很想以文字記錄下來，因當時有些震撼所以場景一直盤旋不去印刻在腦海裏了。

一直很想品楊智深老師的一道茶，因他有點傳說，並神龍見首不見尾，就更好奇想一品茶湯滋味。

在香港工夫茶大會中邀他沏一道茶，誰知他以手扭傷而推掉了，當時還非常納悶，在全城動員的盛會中就少了一位想一探究竟的人物。

誰知楊老師記着，三個月後在北京西海初冬的「全球華人功夫茶大會」上，讓人有點期待各家各派的呈現，這一次的赴約其實更多的是眼界大開，因茶會的表達是茶者經年累月積匯而成的功底，而每一場茶會的主事者要有所構思，那這一場茶會留下的筆墨濃淡

1　即 2019 年。

264　　　　　　　　　　　　　　　　　　　　　　穆 如 茶 話

與會者自也心中會有定奪。

　　楊智深老師文學功底深厚，自不會怠慢他平時所修，只見他抓茶時不再是用方盤，而是把摺好的宣紙在品飲者面前展開，裏頭有一首〈春江花月夜〉題寫在圓形的月圓中，再把茶一潑，整個動作一氣呵成；一開場心底已在喝彩，再見他又以置茶題字的宣紙當作壺墊置在壺底，淋壺沏茶水就沾上了紙張，但沒關係，沏茶完後，四方摺疊宣紙打開，只見紙張邊緣染上了茶跡深淺不一，而紙中央完好如初，楊老師就把紙置在一旁待乾，當你以為事已了了？

　　還沒；當再度講解時，楊老師把略乾的宣紙請席上嘉賓題上簽名，再把抓剩餘的茶以題寫了〈春江花月夜〉的宣紙請健豪包了方包，兩者珍重轉交給主辦方以見證此次「功夫茶大會」也期許來年我們再相會。

　　當您作為壓軸，這畫龍點睛的一筆很重要，劃上句點在閉幕退場時，不但只有美，且能讓人蕩氣迴腸，那才是把一盞茶湯游進與會者心中，楊智深老師自也不負傳說與他的才氣，一場茶會的成功，就像工夫茶的口訣取決於細節，這一場的功課很重要，謝謝楊老師的心血結晶。

編者按：本文見刊於 2020 年 4 月 3 日「唐藝軒」臉書，作者為「南洋印記」創辦人、南洋茶事生活節策展人、《南洋工夫茶》雜誌特刊顧問。文章本無題目，〈一期一會〉為編者代擬。本文蒙趙老師允許轉載，謹此致謝。

附錄三：對談／報道／專訪選目提要　　朱少璋

1. **不署名：〈怡情養性泡茶樂〉，《新知周刊》第 766 期 1989 年 3 月 3 日**

紙本。文章主要介紹楊智深先生與友人合資開辦的「真茶軒」。楊先生在訪問中提及曾在法住文化學院開辦茶藝課程。

2. **不署名：〈形色香味，茗茶藝術在其中〉，《新報人》1989 年 3 月 20 日**

紙本。報道轉錄了楊先生對茶的看法。當時楊先生是「茶道班導師」，他在訪問中提出：「中國茶也講求形式與禮儀，最明顯莫如功夫茶，有一套整的儀節，講究泡茶的手勢、茶具的配搭、茶湯的色澤等等，例如茶要高沖低斟方合準，對茶色的要求更為嚴格。一壺功夫茶每趟泡七次，泡後四隻杯內之水量必須均等而茶湯色素則七泡都要接近。」報道說：「楊氏認為茗茶的樂趣除了感官上的享受最重要的還是精神上的享受，使人心境靜平和外，更可有無限的聯想。」

3. **不署名：〈中國名茶沖泡示範　真茶軒三十日舉行〉，《大公報》1989 年 4 月 27 日**

紙本。報道提及本港首次主辦的「中國名茶沖泡示範」於 1989 年 4 月 30 日在尖沙咀中港城花園平台二樓真茶軒舉行。楊智深、

陳國義、王漢堅（等）即席示範沖泡雲南普洱、浙江龍井、福建壽眉、鐵觀音和臺灣凍頂烏龍。

4. 不署名：〈選茶泡茶飲茶秘訣，楊智深陳慧琼分別講解道理〉，《華僑日報》1991 年 5 月 12 日

紙本。報道提及香港文化促進中心於 1991 年 5 月 11 日舉辦「品茶雅聚」，講者之一「水雲莊」創辦人楊智深主講「中國茶道美學思想」。雅聚現場楊智深介紹及沖泡玉玲瓏香片、香雪海鐵觀音及曼陀羅普洱等三種名茶。報道引錄楊智深說：「中國茶濃淡均宜，各臻其美。」又說：「中國茶道源遠流長，然以著述枝蔓，復因歷代面貌迥異，故於今世其名不彰，植根於唐宋的日本茶道，反而名顯國際。古今論茶皆不外乎審度形色香味的韻趣格調，而輔足為道者因煮水泡茶的情理而成。」

5. 不署名：〈說茶〉，出處、年份未詳，撰文者稱楊智深先生為「水雲莊莊主」，專訪或寫於 1991、1992 年間；待考。

紙本。作者環繞「講究品茶的起步點」、「開辦茶莊的動機」、「品茶的樂趣何在」、「從烹茶的過程中培養內涵」、「茶的色、香、味」、「品茗的心得」、「煮茶的技巧」、「欣賞各類型茶壺的見解」等八個方面進行採訪。楊先生分析功夫茶「香」的部分，尤為中肯：「楊先生又表示最高品味的功夫茶的香氣幾不可覺，茶的香味越沉潛，則茶味越深厚。茶不同於酒，酒是靠酒精散發其香氣，香水亦然，但茶的香味則在泡程中，蘊藏於茶壺內、茶杯中，我們雖然嗅不到，但繞結的香氣會在我們飲茶之後，慢慢從心底吐出，這種

美感就為中國人所欣賞。」

6. 香江茶人：〈做茶，最重要講心〉，《香港經濟日報》1999年 11 月 24 日

紙本。文章以茶為主題，提及楊智深、廖子芳和梁伯。文中除了談及楊先生學茶經歷，還引錄了一些楊先生對茶的看法，如：「可以說，是沒有中國茶道。老子講的道，是無形的。中國人在藝術上無一個固定的觀念。」「文化要普及，就要生活化又要合理，不能搞得太複雜。」「在茶裏，反映到作品和泡茶人的性格和風格，這就是藝術。」「中國人的藝術和生活關係，是自然、包容性，沒刻意標榜，這可能同民族性有關。（⋯⋯）修養是隨意。在唐朝，禪宗流行，曾提出一重要口號：茶禪一味，飲茶和坐禪是同一『味道』。」「人的味蕾，在早上十時許和晚上十時許，是最敏感的，這段時間試味最好。因為人先天味蕾的數目，是（每人）差別最大。最近有個研究，這數目可以相差十倍。有些學生真的嘗不到那種味，這並不是他們沒用心學習。」

7. 伍成邦：〈清茶雅意〉，《明報》2009 年 8 月 13 日

紙本。文章由首屆「香港國際茶展」談起，再談到楊智深與北京裝修公司合伙，成立專門為私人、公司及會所設計茶室的公司。文中引錄了楊先生談茶具的意見：「開一瓶數十年的葡萄酒，可以搞很多東西，除了平日要存於適當溫度及濕度，也會選定一個合適環境，預備講究的杯子、瓶子才開瓶；如果我泡一壺珍藏數十年的陳年普洱，沒有合適器皿及環境，似乎無法彰顯這泡茶的矜貴吧！」

8. 蔡之岳：〈穆如：為茶道注入時代「印記」〉，《中式生活》2010 年 10 月 1 日

紙本。作者到北京百子灣穆如茶室訪楊先生，文章重點是介紹茶室。談到茶倉和茶具閣，文章引錄楊先生說：「這裏是藏茶空間，內置恒溫恒濕機，溫度保持在 18 攝氏度、相對濕度保持在 60 度。茶倉不能有直射光，選茶時可以取旁邊的小手電筒。這樣可使茶葉能安穩地自然演變，保證內質。」「這裏是茶具閣，由多寶格和抽屜結合，按照茶具的常規尺寸設置了帶獨立照明的空間，墊上絨布，確保茶具安放。」

9. 蔡之岳：〈香・茗・琴〉，《中式生活》2010 年 12 月 1 日

紙本。文章記錄了雅集上各參與者的對談內容。是次出席雅聚者為：楊智深、張丹陽、邵天澤、王曉婉、屠長峰、馬智偉、趙英偉、劉錚、閆威、陳雷激、蔡之岳、田智勇、高立。各人在品茶、品香時交談，評茶評香，也談及藝術及文化，全文五千餘字。先生在雅集上談及：「茶和香一樣，是有生命的。好的茶具、茶藝可以很好地讓茶的生命進入我們的生命，讓品茶成為完美無缺的過程，不好的茶具和茶藝則相反。」又認為香學和茶藝有相通之處：「茶有禪茶，為佛道所用。沉香象徵着修行者持戒的清靜，能營造出祥和潔淨的環境，使人心歡喜，心明性悟，它們在傳統文化中自古是一家。」

10. 田智勇：〈普洱、茶道、中國味〉，《中式生活》2011 年 6 月 1 日

紙本。文章記錄了雅集上各參與者的對談內容。是次出席雅集

者有：楊智深、曹喜蛙、崔琳、周京南、陳雷激、寧靜、呂宜、果利達、常靜、田智勇。楊先生認為茶的「近親繁殖」只會使茶的個性就越來越弱，普洱不能走這條路，應追求自己強烈的個性；因為口味和品種越多，生命力也越強。先生也談及茶具，認為「品茶是個高雅的活動，不僅製作和炮製要講究，而且茶具也要講究」。更有趣的是談及茶樹的生長週期：「植物每年有一個小週期，幾年又一個大週期，它的香氣會隨着大週期而變化，從花香變成果香，由果香變為木香，從一個主題轉到另一主題，要好幾年的時間。」

11. 唐公子：〈唐公子訪茶：最美的體悟，只在當下一杯茶中〉，2016 年 8 月 1 日

　　網文，網址在本文文末開列。文章記述作者到北京穆如茶室探訪楊智深先生的所見所感。內容穿插若干楊先生的直接對話，可以反映楊先生對某個茶學問題的看法 —— 談老六安：「在過去，尤其是民國時期，老六安是講究的大戶人家才喝的茶，飲茶如同出身，不一樣就是不一樣。但是現在，世易時移，它已經沒落了。」談岩茶：「以岩茶中的水仙為例，向來有水仙十焙成金的說辭，這並非空穴來風，而是有記載的。」談茶具：「一個東西能不能成型，原因是很複雜的，不光是形狀，還有材質和顏色，它呈現的是一個整體的感覺。」談美：「所謂真、善、美，為何把真排在第一位？那一定是有其道理的。中國文化之美有不可動搖的價值，對於茶具而言，美一定是要最後考慮的，應該在確認它的功能性，在格物的層面上，再去談美。」此文經修訂後輯入唐氏的《在一杯茶中安頓身心》（廣

州：廣東人民出版社，2017 年 10 月）。

12. 蔣沐軒：〈茶學即是茶的生活美學〉，2016 年 9 月 20 日

網文，網址在本文文末開列。蔣沐軒為楊智深做的一次詳盡專訪。專訪環繞茶學、中國茶文化展開，觸及以下六個話題：「對茶的情愫，是怎樣緣起的呢」、「如何走上茶學研究的道路」、「對茶文化在中國的現狀可有擔憂」、「中國品茶的歷史，大約是怎麼樣一個脈絡」、「今人在茶學的學習中，應該如何思考和面對這些變化」、「熱愛傳統文化也必須有正確的態度，而不是一味地摹古，更不能一味地媚外」。楊先生在回應中曾提及：「可以說，正因為品茶使我明證中國文化的情和理，使我知道中國文化之美有不可動搖的價值。」「今天學習茶學的人，雖然書籍知識唾手可決，精美圖冊觸目皆是，則更需要稍微留心一二，別故步自封，指鹿為馬，對古今的演變多多用心去分析，去思考道理，別一味崇拜古人古物。」意見都很有參考價值。

13. 不署名：〈茶的文與質〉，2016 年 12 月 24 日

網文，網址在本文文末開列。文章記錄了 2016 年楊智深先生在蘇州本色美術館茶道大會上的發言，談及中國茶學傳統中的精粗美惡，也旁及茶文化尋根、楊先生早期學茶經歷，以及北上生活等話題。文章引錄楊先生以「玉文化」類比於格物修養，良堪玩味：「我們談論的都是以前讀書人的修養。為什麼古人每一個門類都講究德，香有香德，茶有茶德，棋有棋德等，其實就是格物的過程。文人通過對外物的審美追求，來完成內心的修養 —— 修正、養護自

己的德。本質上就是中國的玉文化。」

14. 茶事之美：〈初見福建功夫茶，國茶之正味？〉，2017 年
1 月 15 日

　網文，網址在本文文末開列。本文是訪問王如風的文字紀錄。
王如風是楊先生大陸首位正式學生，訪問中王如風回應「如何接觸到
這樣基於清代福建功夫茶傳統技法的珍貴『功夫』」時，提及楊先生
的教澤：「這全部得益我的老師楊穆如先生。是我內心不停流淌茶血
液等待到的機緣際遇，更是恩師的多年引導和教誨（……）。」王如
風還提及楊先生一首詠茶詩。這首詠茶詩最早見於 2012 年 4 月 2 日
楊先生的個人「博客」（該網頁今已無效），今收錄在本書「雜篇」。

15. 不署名：〈如何泡出一杯好茶？聽香港著名茶學大師傳授
書房中的茶文化〉，2018 年 1 月 15 日

　網文，網址在本文文末開列。文章記錄了楊先生如何與茶結緣
及如何看待現今的茶文化，全文由「鄉愁如茶，溫婉典雅」、「潛
心研究，弘揚文化」和「茶為國體，憂心傳承」三個部分貫串而
成。楊先生對茶學、茶席之淪落，自有一番深刻觀察：「君不見寫
茶之書要不東湊西拼，前後矛盾，要不是茶商追逐蠅利，自標自
榜，能秉承唐宋傳統而言之成理的著作，似乎未見，學茶人都從商
販之處獲得所謂法門，君不見茶席凌亂粗糙，水茶交錯，穢眼噁心
（……）。」

16. 雲浩：〈茶說之一〉、〈茶說之二〉，2018 年 4 月 3 日

　網文，網址在本文文末開列。〈茶說〉是楊智深與雲浩對談茶

事茶學的文字紀錄，全文分成兩篇，凡一萬八千餘字。先生除了談茶的歷史、風味，還提到茶的標準：「茶葉起碼得有個標準，包括你說所有的人體有害無害的，有益無益的結論都是從這個標準才能討論的，但他們現在脫離了這個標準。」二人也談到農藥以及有關「茶」這個行業的形象問題。早在 2012 年 4 月 2 日，先生已在其個人「博客」（網頁）上載了〈雲浩問茶錄〉，過錄了同一次對談的「問茶」重點，文筆措辭與雲浩上載者不同，該文凡三千餘字，已由編者整理成二千餘字的〈「問茶錄」摘編〉（見本書「內篇」）。

17. 麥默：〈三人得趣　工夫茶洗滌心靈再出發〉，《文匯報》2019 年 7 月 30 日

紙本。報道在香港舉辦的「茶・工夫」活動，文章主要分為四節，第二節轉引楊智深先生的看法：「楊智深認為，功夫茶重視走水，即是走苦水，此一原則貫穿於做青搖青焙火燉火等所有工序，目的都是追求茶湯最終的濃度能匹配陸羽規範的唐宋數百年的傳承，茶與水的關係，卻蛻變出一個前所未有的巔峰，茶葉的內蘊在每一泡的濃淡變化，更貼近傳統書畫筆墨煙霞妙趣。」

18. 不署名：〈保守與承繼，工夫茶在香港〉，《普洱壺藝》第 70 期 2019 年 9 月

紙本。文章整理自 2019 年「國際烏龍茶論壇」上楊智深先生的發言，發言內容主要環繞「論功夫與工夫」、「從茶藝歷史看工夫」和「香港在地工夫茶文化」三個重點作發揮。楊先生提及「功夫茶」指的不僅是個泡法，更同時指明代以後人們對茶在理解上的突破；

見解獨到。又強調茶湯加上茶汁才是茶葉的所有本真的東西，因此泡功夫茶時會同時用上「巡城」和「點兵」；說法具體而具參考價值。

19. 林雪紅：〈訪問香江茶人（二）楊智深〉，《香江茶事：追溯百年香港茶文化》（香港：中華書局［香港］有限公司，2019 年 12 月）

紙本。此文是林雪紅到北京穆如茶室訪問楊智深先生的文字紀錄。楊先生在訪問中主要談及：個人的學茶經歷、個人在中港兩地參與推廣茶文化的活動、教授茶班的經驗、推廣茶文化的角色。楊先生在訪問中回憶他曾用五年時間走遍全國，為的是參觀不同窯址，希望製作出一套完美的茶具。

20. 朱少璋：〈水智茶深 —— 談「穆如茶學」的重點〉，《明報》2022 年 8 月 22 日

紙本。此文談「穆如茶學」的六個重點，包括：確立「茶學」概念、立論建基於歷史、美學融入生活、道器互濟、強調「功夫」、茶學與格物。作者着重介紹「穆如茶學」的「學」：「茶」可以提升一個人的品格和志向，絕非小道，更非玩物者所能理解。文章部分重點內容經摘編後拼入本書的前言。

網址：

唐公子：〈唐公子訪茶：最美的體悟，只在當下一杯茶中〉

https://read01.com/zh-hk/KaBJE4.html#.YsDk2HZBxPY

蔣沐軒：〈茶學即是茶的生活美學〉

https://kknews.cc/zh-hk/culture/pln4zp.html

不署名：〈茶的文與質〉

http://www.360doc.com/content/16/1224/21/68780_617386155.shtml

茶事之美：〈初見福建功夫茶，國茶之正味？〉

https://mp.weixin.qq.com/s/-ne-IZX_8MArXr73y3W_cw

不署名：〈如何泡出一杯好茶？聽香港著名茶學大師傳授書房中的茶文化〉

https://read01.com/zh-hk/PM0jE0a.html#.Yruqg3ZbxPa

雲浩：〈茶說之一〉

https://zhuanlan.zhihu.com/p/35243102

雲浩：〈茶說之二〉

https://zhuanlan.zhihu.com/p/35243576

編者按：為免主題焦點散亂，一些非以「茶」為主題的材料如〈楊穆如暢談書房文化〉、〈楊智深談書房文化與現代生活〉、〈中國書房：格物之所〉、〈香港知名編劇楊智深：內地急需在類型片上尋求突破〉、〈若望其思〉，選目提要概不錄入。

後記：茶未涼

朱少璋

「所謂藝術者，乃有深刻的細節與遙不可及的意境。」深哥說。深哥走了，且把茶的溫度保藏在本書的各項細節之中。

「細節」，就是那些起着關鍵作用的小事；忽略細節，自然談不上一個「藝」字。當我着手編這部小書的時候，就不斷提醒自己：千萬不要忽略一些那怕是讀者看不到的細節——包括排序、篇數、題詞、用字、措辭、版式；務求有理有據、恰如其分地呈現這幾十篇文章的價值。

「完美」並非價值判斷的唯一準標。像這幾十篇文章，行文中存在小疵自是不必諱言；就是文中某些觀點或看法，也不見得就是不易之論。不過，這輯文章極富啟發性和個性，倒是事實——這正是其價值之所在。在編書的過程中，個人最大的收穫，是得以靜心細讀一遍深哥的文章。這批作品反映出他對「美」的真切追求、對傳統文化的企慕、為茶學開基立說的宏願、與同好分享的熱情……。五十多篇文章橫跨近四十年（由 1983 年至 2021 年），細細品讀，彷彿看到他在茶煙茶香中一路走來的瀟灑身影。

感謝 Nelson、Joyce 的信任，玉成這個出版計畫。

編書有點像泡茶。泡茶，最終到底要呈現的是茶湯？是味道？還是感受？編書，最終到底要呈現的是文字？是意思？還是感情？

深哥說泡一手茶無論效果是好是壞，「輪廓」都非常相近，高下之分別只在於「細節」。箇中「細節」，反映在一盞茶上，是「感受」；反映在一本書上，則是「感情」。這些細節和效果，往往不易言傳，卻能領悟；不能勉強，只能順其自然。深哥說：「岩茶的原始觀念是留一餘地予泡茶人演繹，所以越是成熟的陳年岩茶，不同茶手的理解和技術差之豈啻雲泥。」編書似也如此。本書收錄的幾十篇文章肯定可以有其他編排方式，我在此展示的編輯成果是「雲」嗎？衷心感謝讀者欣賞；是「泥」嗎？只好期望讀者體諒——因為我已盡了最大的努力。

深哥生前長期在各地積極講學授徒，今哲人雖遠，卻喜見桃李生輝，芳華孳茂。他日引喻青藍，「穆如茶學」的薪火得以長傳，信可預期。

策劃編輯　張軒誦

責任編輯　張軒誦

書籍設計　吳丹娜

書籍排版　吳丹娜　陳朗思

書　　名　穆如茶話：楊智深茶學存稿

著　　者　楊智深

編　　訂　朱少璋

出　　版　三聯書店（香港）有限公司

　　　　　香港北角英皇道四九九號北角工業大廈二十樓

香港發行　香港聯合書刊物流有限公司

　　　　　香港新界荃灣德士古道二二〇至二四八號十六樓

印　　刷　美雅印刷製本有限公司

　　　　　香港九龍觀塘榮業街六號四樓 A 室

版　　次　二〇二四年一月香港第一版第一次印刷

　　　　　二〇二四年六月香港第一版第二次印刷

規　　格　大三十二開（140 mm × 210 mm）二八八面

國際書號　ISBN 978-962-04-5368-7